A			

郭帝

宋希姆云,为藤畫八佳而文字之淵見,蒼聐藆鳥巡而文字之泺立,史聲引大葉以斷由之,李祺變 が 其 財金鴨人 以武古各器 脂文軍 。信予 撤 張哲立 **试以陕吾光晃之文小滋入阜越、咱山書去一聯、归向高出一当,燛赁入用心底而驀矣 藻以酚艮之、其美至矣、其論字之則哉,熡語되以國之矣,旣文鷶劝〕廢尽而之、,其羹** 晶 **香莫歐斌字,出與西國之字,重聲不重派,勃以字母퐩阪春並異,乃予以書為六藝之一** 、形形彩融、融害中國古外書去藝術一書、對來繞對以前、斬勗以代、ユ自甲骨、 並、
高
と
国
は
き
は
は
は
は
は
は
は
は
は
は
は
は
は
は
は
は
は
は
は
は
は
は
は
は
は<l>
は
は
は
は
は
は
は
は
は
は
は
は
は
は
は
は
は
は
は
は
は
は
は
は
は
は
は
は
は
は
は
は
は
は
は
は
は
は
は
は
は
は
は
は
は
は
は
は
は
は
は
は
は
は
は
は
は
は
は
は
は
は
は
は
は
は
は
は
は
は
は
は
は
は
は
は
は
は
は
は
は
は
は
は
は
は
は
は
は
は
は
は
は
は
は
は
は
は
は
は
は
は
は
は
は
は
は
は
は
は
は
は
は
は
は
は
は
は
は
は
は
は
は
は
は
は
は
は
は
は
は
は
は
は
は
は
は
は
は
は
は
は
は
は
は
は
は
は
は
は
は
は
は
は
は
は
は
は
は
は
は
は
は
は
は
は
は
は
は
は
は
は
は<u 中墨·本 計檢壓 を上書 賞 眞

中華妇國五十八平元月 降 寄 翮 됛

中國古升書封藝派

自剂

北宋大書家米芾(元章) 五部 司 各 官 墓 號: 一 書 至 縣 題 、 大 藻 古 去 熨 矣 ! 葉 奮 各 劉 字 派 大 小 、 站 联百陸之狱、 お婕圓嗣、 各各自 以。 続び 計算 頭、 助 之 韓、 而 三 外 払 丁 矣。 」

然公状。宗室中原李公龝攻鄰亦忞、余쒐嘗賞閎、政鼓艷陔字明諧戲、戲高秦黛、賦厄訪六个劫曹公 米芾珀書史惠又結:「隱原父如簡鼎箋一器、百字、陔迩敷然、闲覧金吞陔文……字赵背鳥極自

五寶章討問邊裏又論:「晉焰帝王汝、睿字育箋、驚燥、奇古・……美錯不厄斟而成矣、 一。中量 示章不即自己結裏育「二年之前育高古」、獸乃鑑韓戥之石類結「豫之卻書錢姿職」、數九爲光 北宋學者撿臨爲「古払」「自 秦書去鼓攻。 厄見避虧遠, 嘉金石書家高昌吉金樂石的前五百冬年, 然」、厄以「跃亡令书書之首」。

間間 當然、中劑割對去森繼、割外以曹母士的歸瓊才、厄풬干麵字歸、山勢的歸林年,刻醫。

中國七分會出籍於

財政整管、黑、大、光、圖、不故質用、
、則以以
等
等
、
、
、
、
、
、
、
、
、
、
、
、
、
、
、
、
、
、
、
、
、
、
、
、
、
、
、
、
、
、
、
、
、
、
、
、
、
、
、
、
、
、
、
、
、
、
、
、
、
、
、
、
、
、
、
、
、
、
、
、
、
、
、
、
、
、
、
、
、
、
、
、
、
、
、
、
、
、
、
、
、
、
、
、
、
、
、
、
、
、
、
、
、
、
、
、
、
、
、
、
、
、
、
、
、
、
、
、
、
、
、
、
、
、
、
、
、
、
、
、
、
、
、
、
、
、
、
、
、
、
、
、
、
、
、
、
、
、
、
、
、
、
、
、

</ 見對的藝術論,說不指不盡ᇇ對來熱對以前, 鞆尉以內的古光引际。 書豔的簽梁品談,不彌 響糖 金香 8

各篇附育 解器・ **该石、車、瓦、** 「中華書史謝鉱」公緒、茲再數驟錄陶古外甲骨、職器、 惠家於鄧野文,以判別賞古文姆書法同刊劍閣之參於 軍職軍 施印、發幣 级各上 树 题,並 理 理 . 圖 器

語石嵩書、皆傳世名書;名職 宜育專舗、崩出政金石索、結駒駿、效駒勸筆、 0 14 **亦多鴞印惠册,本翩踏不**逝 婚旦婚 本权大辟劑制對豫。 水豐 真以 潛

篇末弣卬古升中國要圖刃鄭升書貮關系妣圖,以漸敕斂。

本蘇承瑢委員吳客翻去出賜名、並蒙賜剒忩貴圖書簽禁、始克宗幼、쵋出結攜

最勤文獻 正十八年二月一日

中國古外書宏藝術目驗

	申		甲骨文
-	金	金 文 (
-		[]菜	丫丫
57	車	四、唐、瓦	구
H	网	剧	一.ユー・・・・・・・・・・・・・・・・・・・・・・・・・・・・・・・・・・・・
·	黎		<u> </u>
7	播	独	小小一
V	錢	쬻 溁	园
חר	赤	市島文書	品品
0	攤	中華	1. 图 3. 图 3
	競	競	八王二
	桂	封 配	死
-	计	沙木節	7. 1. 1. 1. 1. 1. 1. 1. 1. 1. 1. 1. 1. 1.
		日	

附圖目驗

<u>=</u> (羅夷, 筑下部外) (肺夷, 肺甲部分) (東辛, 東丁部外) (塩乙・文丁部外) (帝乙、帝卒却分) (羅夷, 旗丁部外) 大版 大斌 二,金文附屬..... 一:龜甲全形 二:潛骨全形 八:甲骨交 六:甲骨文 十:甲骨文 三:甲骨文 四:甲骨文 五:甲骨文 图 圖 图 图 圖 圖

一:翅分金文二:小豆絲辮會(現末職)三:大豐翔 (西图応膜)

圖圖圖

Ħ

田

中國古外書为藝術

(西周応戦)
碉
四·令
图

8

速:〇一團

圖 圖

圖 圖

圖

繁愛戰文鼎 松 級 古 臨 器 好 圖 ₹ :-

圖

一般的 間 钳 (F) 争

圖

(短か) 饕餮即文顾 敵亞東 (中)

子戰章

(强分)

題か)

(銀か) (现状) 繁繁期龍文
古韓

(短か) 擊擊文禽胺蓋百 **即酯兔**文兕獅

(中)

年

争

:=

團

至

亦車額 至

: hd

團

題(力)

(4) 周公路

(14年)

: 또

圖

(西周応琪) 西局际期

西周防城

碉 4 (中十)

西断後期) 斮 克 (五年)

(西周中期) (不立) 變熟繁餐文壺

(西面中期) (西岡中城) (土) 變勢 即 請文 態 :

(干) 糊状文序蓋廹

鄉國际職

目 树

-: 7

團

(輝國末琪) 八:(土)静驗文四百繳 圓

(輝國末琪) **鄱**驗文語 <u>£</u>

海國都北) 古日嶮 (学)

: 4

圖

(五) 大公子險

(婦國報公)

海國部分)

解國報化)

古職器沃憩圖表(共三頁結古職器黨内)

圖一一:金水油島文文

圖一〇:越鳥書丞

一:石鼓文陪份人一 图

二:石鼓文帝份之二

三:石鼓夏歌

四:(1)帯・河示辜該天一閣石競交

(不古) 示、番越、 石漿文 春院 安國本 (不左) 泰山威石

五:號季子白盤

六:(右上)曝山剥石 團

1

長安本 學山刻石 (中华)

申屠關本 會舒阪石 (五五)

汝帖本 (五土, 五干) 阻禁文

八:瞰耶臺陵石 十:泰山陝石 層

九:春靈光燭址阪石 層

〇:魯孝王陝石 層

一一:熏苯禹财石 9

圖一二:萊子每底石

圖一三:確苦開重要將董該石

三、漢

三:鄭 團

四:漢 圖

目

8 附

丑

中國七六書五藝形

Y A L 耳 互 L F A Y Y 六:吳 八 : : 七:吳 子: 4 : 幸 三:漢 六:漢 四:漢 五:英 八:薬 七:薬 九:糞 () I 圖 뗾 團 圖 圓

L 圖一一:鄭

Y 圖一二. 圖一三:萬

F Y F 圖一四:萬 圖一正:萬

圖一六:萬 | 第一十:| 東

Y 互 Y

> 圖一九:鄭 圖一八:萬

Y Y 圖二〇:蓴

Y 屬二一:鄭 圖!!!!: 蹈

二:周升廢器土內文字 圖 一:彩色殷器 圖

三:路际二年陽臺

番

目

树

7

四:永壽二年二月聚 圓

五:永壽二年三月整 六:卡邱六年整

圖

圓

七:(右) 數寧四年號

八:無平點整

(五) 光际二年整

一:輝陶殿皋湘龍金具鰲蔔 圓

二:萬鈞阪泰羅 團 三:永平十二年輔山畫象泰鑑 圓

四:斤级四年漆雞 8

五:未元十四年参案 8

十、施印附圖(文內育計圖十二面)

白曜早

针 如 印

玉

一:古爺

圖

二:變形的古施 圖

三:互阏施 圖

0011.....

二:六、圓貳六以亦 一:秦廿六年亡量 二:秦廿六年翰量 八:鄭印原形 一:空首市 CC 五:古關文 山 目 掘 由 五:電錢 十: 漢 三一一 圖:回 四部:陶 團 Ħ 圖 圖 圖 圓 圖 9 團

4

中國古分書去屬冰

三:秦廿六甲廢擊

四:秦廿六年万齡

五:秦廿六年十六斤嚴對

六:秦战皇廿六年臨滅

七:秦二世元年嚴量銘 图

一: (土) 大樂未央鄱巒競 P

(施戴)

(施戴)

Of-1:....

重圈翻腳額 (F

Ŧ

(前糞) (前勤)

> **大林四界葉文競**之二 <u>E</u>

三:重圈謝白競

四:(土) 重圈内穴亦文材計白競

关: (王) (F)

四輪羯帶競

(王莽)

F

::7

圖

(黄中膜)

(前難)

(施戴)

(瀬中賦)

(不)	(瀬中娥)
圖 八: 社數國二 中 財政 精帶 競	(王莽)
圖九:(土) 青蓋經贈赣	(後漢)
(不) 吴丸熠瞪潛音發	(※ 類)
圖一〇:永嘉元平變鳳競	(養蔥)
圖一一:耐力畫家證	(後漢)
圖一二:中平六辛四濖發	(後漢)
圖一三:五社六平三肖縁柿濖競	(義)
圖一四:(土)永安四平重阪柿灣簽	(吳)
(不) 太平元年半圓 次 张 糖 糖 獨 諍	(吳)
闧一正:太東三平牛圓 広 弥中帽 遊	(美)
二, 柱马树圖 (文内育軒圖二)	<u> </u>
圖一:桂邱桂刊的木酚原彩	
圖 二:鄭升桂邱	
三、竹木節树圖	三, 竹木蘭树圖
圖 一:	

路回

中國古力嘗去藝術

二:蝗動出土內萬外木蘭 图

網網 三:另延出土內鄭八木蘭一 P

士財見之蘄 養體 四: 医氯出土的斯外木蘭-團

喪服 養뾉 圖

一王坊十節 圖

十:數屬出土的

一:古外中國要圖 图 二:萬力售並關系地圖 8

一、甲骨交

小市 帮 工 骝 更 面 琳 哥 (以示一八九九年) 於姑發原、發賦故謀、在所南北端漳德街入西北城 安陽版 1 置 **新县级人占 4 利用**的 县古外的短敏 門 耶 . 骨文 圖妆圖線、二一帶 由 出土松品 中發頭 . 明當 黑 . 的考鑑 早 巡爺聽街 大學 大學 箭末光緒二十五年 據青 中干 邳 部 丑 村的 飛 印

自 構小 機 現其 **那**之文字 申 画 画 (重 郊 發 当二十三 量 4 題 出版 44 冒 6 金万學家王猶榮。 36 故航 ,故山中屬古区 一審。
公县殊康
發 38 鰛 州 T. 九二年) 聽亦因, 圖 吐 融策 讓詳 1 明由幕下 最常 而劉 出 班 灩 (弘氏) 具彩的 6 C 候 性、 具 為 中 骨 文。 南 光 謝 二 十 五 尹 、 替研究。王因汲浚, 間、數瓊逾萬、又賭自對策 部十 骨文字,草幼建文攀附二赞,不幸未消所印 **幼妇國示平十二** 引 學文字學研究 **咳幼龜中** 獨骨 北宋 **刺甲骨表面** 上 原出 副經過 4 由山斯京為强分問 極 小島 0 本一、職,一年 松世 刑育萬巢之甲 火熱的。 公讯 6 骨董商街阿南郊 聖蘇雕 用奖 骨文字 接 多王 重 森 増骨占イ・ 骨上品以人籍。 ,解離甲 發貶古外甲 名器器 盟外的 11 羅刀 認條 小 記 金文再引出

均研究 . 盡 黄 为 , . * 龜甲 斟 出 6 品 九〇六年) 東田 島 城 多二十十 曲 樓 毛筆在 由 由 16 船 平平 Y 島 巢 藏甲 器 平 田 · 身中 發 惠 7 出 吐 鼠 明 Y

中國古外書去臺添

刘 显甲骨文之稱 6 出別銀ඛ會獎青華、吳國五華更宗知翎쾳書獎多辭,戲翩等等 X 國三年 29 因 至 6 哭前翩 漸 6

ЦЦ **露之文字站五百字、顷泺舆意鑄而不识颦皆端五十字、泺、聟、鑄皆不顷而玷古金文亦育皆诱**二 文字,因為另間以獎冗該畫的日用文字,不許畝允豒器土之金文,其中首紹筆畫之國亦答 始能 田 50 甲骨文字, 著幼兔數文字謎鷗十 文字 共松 島 由 縣

五會

五

盟

五

出

一

本

五

三

出

、

中

、

不

三

労

中

、

不

三

労

中

、

不

三

労

中

、

不

三

労

中

、

不

三

労

中

、

不

三

労

中

、

不

三

労

中

、

不

三

労

中

、

不

三

会

の

、

一

会

の

、

の

の

、

の

の

、

の<br H 聯 五 書 ,凡六萬言, **戴鞣** 五未 京 部, 数 號 文 則 引 相 顶 **邑、帝王、人容、妣各、文字、 一瘸等** 書 如字 畫 歸 如 節 數 (來 佢) , 須 县 甲 骨 文 稱 鷲 滿 颯 容 恳 蘇因門人商軍浦太 6 糠 帮 又分為 Y 出 級 非 解讀 島 其 金字 、種 E ST 13 刑 刑

平 . 魔 嶽 哥 再规 ¥ 量 齑 家心書並甲骨與武本等,也照吳大澂之錦文古辭龢之例,善知簠室閱璞睽纂一 土,土甲嫰等帝王之各,蓍育永公光王苓,鷇苓,焽商帰휯儒,三外此野小뎗等,王 0 一部一級海路等人強騰。
以其中臨民困難人處、
5次不少 器 ¥ 五 文字 灩 三王 島 쌢 財 由

其 雕田 **鸴至另國十十年, 中央'阳弈'刻國史語言'阳浒·问開d'發醌與歡戲'祖, 動甲骨文之'阳浒鄭人一** 財類特別 ф 的

派 階劃極 **發配乀主討人,說县著內甲骨文學家董刊摩丸,董五臨為殷獻县蜺朜數牛閧的帝**

。又在 表示剪 CA ☆太郎二百十十緒年、監一部限、文字書
書ります。 記載人 **瞬員等獎人,董因臨齡監些一人县辦廳一以**真間然天的后員之人, 平之為直 班 發 脚月县城柘实 镕直人擘中發貶短師光王號,氫粥甲骨一镕獎引却分份爲正閩翓騏 5 層極 育自然之韓。董 (科) **县自黜夷獸階至帝辛** 署名客直、 首 辦字形 4 甲骨 身

第二联肺夷肺甲部外(除氏前一三〇〇———1二五六年)

第四联海乙文丁部外(译示值一二四四———一九六年)

策五限帝乙帝辛翓升(''好玩前一一 九六──一一〇○平)

1/4 0 出出 字大且筆畫湯該財而育, 事 2 後不 树 盟 工整秀 十四十 本 的印刷 其刻, 0 城市問 中骨。 (圖) 政小字E 则 **搭** 器 本 单 是 大 或 大 字 县 窝 力 表 的 引 品 • **吐意**另节。 法拉。 **高致受中與英主

佐丁之

原,

秦郎 野蘇**幼妣T穴客中, =• 以未由 類 是田 書風, 4 料 印 上輪 大字 意地 曲 島 XH 由 51 選 ¥ H 夏不 道地 更

瑚 即 **联的售風飛為藍漪、辮策一联宏丁大業的長腼夷、臍甲兄弟、踏录む如始恁主、當翓** (圖三) 書風。 内 上 一 黑 Ŧ

前期茅書家去世。 韓 麻 一切神 6 画 量 日 棋 患

0 脚 串 凰 饼 宣長最勤格 **献而光**, 6 的豪戏售風 雠 是策 34 e 50 圖

事 脚 極出事 斯之粹 而 米 . 家 星 印 興 禘 # 耕 最お街□・女丁 王 · · [p 0 邾 0 太田 趣 CH CH 基 盤 上上中 **憲不** 糯 A 重 4 事 Y H 自 至 斑 舌 串 50 時 策 6 俥

爾 CA) 鼎 1/ 與 睡 育如 1 聖 文字 6 排灰鄰五 6 **公园、** 行、字 4 물 各一緒, 0 画 畢 印 • 奉 齊 泰 獨 營 Щ 丰 繭 獨 6 画 点 星 非 身 印 曲 月 丑 賞 量 患 6 邾

受 元 0 出 喜 幽 嶽 印 琳 弧 4 4 棒 量 非 那 孤 郊 亚 ¥ 殿藤 幽 雷 印 开 44 變 明 Y 中 印 躓 其 朱 7 Y 頁 画 蚕 0 Щ 印 興 形、書 逐 A 4 口 弧 6 盟が一 角逐 祩 變。原來甲骨文的字 脚 緣 王 |本財 五又 第 . 中二元的要 東西 後董 其 派 0 量 記載 而改 脚 直人。 50 印 Y 策 板 顽的 中 . 論 弧 画 量 画 祩 幽 星 體 副 翼 丰 量 株 雠 X 嶽 = 6 島 各異 第 极 由 雠 哥 **地**置 4 果 寒 刑 6 五 띪 選 顽 4 發 車 印 哥 翼 重 捣 F 豐 Œ 13 脚 鸓 4 動 星 第 СШ 印 五所 Ŧ 1/ 頭 事 Ŧ 6 哥 至 闽 城 1 暈 五 CA 星 13 鰮 哥 人和直人 纖 類 知 擀 0 • 頁 面 1/ 關的口 典 摇 印 常 繳 糨 非 毁降公左占十 4 脚 H 支字 第 哥 + 夏 印 屬紅 十審 6 璃 4 対 6 H 饼 F 重 4 联
拡
工
部 薬 虁 Y 聖 十五名百 0 腦 第 人機 哥 格格 饼一 무 饼 印 7 坐 回 實以 類 敖 * ** 恕 本 £ \$ 6 三 4 長的 十審 丰 謂 X 四日 尊 Y 相 郭 頁 1

饼 摇 0 浬 4 继 印 金 楼 早平 최 浬 王 哥 颈 山 滋 撵 各于 東字 51 郧 盟 辯 刑 線 墨 與 # 惠 田 印 6 風 線 6 星 郊 班 人器 撵 線 線 推 里 **坚始二十正幼真人的** 田 線 哥 車 梅 田 公左十 主要是 X 6 0 畢 **翅**醇公左 / 辍典 線 惠 班 公左十瘸 線 更 田 逐 6 而關 颏 坐 开 6 爾 線 -华 冊 第 1 田 城 幽 晋 量 五 Ŧ 画 重 星 機 署 惠

。(圖 贈 **關** 际 如 一 丁 重 自 然 縣 的 流 歱 青 6 **獨县用曲聯** 的 筆 而环的人

器 TE 間 阴 Ž 14 息 8 CH CA 品 114 CA 重 頁 大凤 松 锉 圖二大郊不 揮 強 幽 重 ¥ 业 田 科 印 更 0 否宏形 料 印 顯 6 百 忠實 明 乘 更為品 、京楽・ DE SEI 6 演之美 华 籍爲中心、圖·古·祖一緒、立古·暗置、、大其圖·古·古 联公左 一緒, 島 具育獨密出古財解討 • 無公寓 相 婦人扮。第一 大武五古 水 島 孟 由 外的一 县在 可 4 本 县级 城 6 本 挫直 6 0 囬 6 4 鼺 息 摛 飛 CH 那 公左十二 以上 中 몖 器坛右语置人图 糯 4 县事 4 頁 雠 楼 0 到 重 焦 重 圖 器 0 6 湿 皷 4 4

4 早 藥 Y 1 朋大就立古 印 FIFE 重 贾 晋 賴 頭 歐對獨密戲形;全然不 1 印 公左 崩 Ė 有一種一種 旦 因為時 型即批准 哥 6 非 Y 籍不 長 事 門 的 力 人 、 孤 息 晋 饼 對立 日 6 配置 此種 財無 圖七) 究左右 后承的人 圖 上县精农 洲 县梯口 3 順 引 0 51 周 一宝的泺方女扮。 * ¥ 夏 糖 衣 辍 四十 4 印 水 14 4 距 榴 F

贸 类 4 [X 副 溜 劉 13 44 雠 114 種 正 和 副 第 继 意 星 0 73 CA 印 寫的 刑 置 異 6 惠 料 量 星 家 摇 **旋县用**字華以未墨 逐 孟 4 私的 11 級 ů, 英 器班 H 通 量電 独 4 联公左 用手筆 更 6 直線 膜甲骨上的文字。 * 單 哥 第 星 醉 6 手筆 饼 題 網 M 酥文字決用 # 飛 田 0 京體 逐 现在第 哥 華 6 夏 即陈校 星 隔級 題。避 惠 쁾 星 量 4 的 簽 3 線的 髂的的 文字 系認 孠 4 種 0 哥 印 夏 種 央研 浬 幽 13 星 哥 飛 器 中 可 當 惠 数 副 來 量 鸓 H 與 饼 逐 小 疆 糯 至 逐 续

¥ ぼ 7 船 Æ. 哥 體的 單 東集 和 五甲骨文 裏 意 6 小字 而以五第五萬的 協县由绒蛾歡第一 小而來 6 韓 **家體** 71 變 風的 类 申 星 哥 文字文 器 罩 島 惠 器 M 概

中國古外書为藝術

(金麗 亦戶以青出式平項來筆寫
>
第的話式

全

・

・

京

は

ま

は

ま

は

ま

は

ま

は

は

は

は

は

は

は

は

は

は

は

は

は

は

は

は

は

は

は

は

は

は

は

は

は

は

は

は

は

は

は

は

は

は

は

は

は

は

は

は

は

は

は

は

は

は

は

は

は

は

は

は

は

は

は

は

は

は

は

は

は

は

は

は

は

は

は

は

は

は

は

は

は

は

は

は

は

は

は

は

は

は

は

は

は

は

は

は

は

は

は

は

は

は

は

は

は

は

は

は

は

は

は

は

は

は

は

は

は

は

は

は

は

は

は

は

は

は

は

は

は

は

は

は

は

は

は

は

は

は

は

は

は

は

は

は

は

は

は

は

は

は

は

は

は

は

は

は

は

は

は

は

は

は

は

は

は

は

は

は

は

は

は

は

は

は

は

は

は

は

は

は

は

は

は

は

は

は

は

は

は

は

は

は

は

は

は

は

は
<p 画 **趣**却的售 本融金文黨) 具育柔關

滋夷鴑策二十升育各之王,開於壓階所南安慰,應맍並大,並訪繁榮。蠶夷以翁,喧GK式前十四曲GA至十 古夢翅睛自於腫丸巖隆最多王帝卒(抹王)、共十十世三十一分、唱場示崩除一八〇〇年至一一〇〇年 **当场,其王位来游**成次: 瑞

古「筆」字寫孙「隼」字 、 뮟外甲骨文中膏出育用き筆書寫的筆意 、 並芬甲骨文中發既 4 4 4 1 賭 以翁又珎玉器土銙貶用手筆墨書的文字。又玓娥外甲骨文核精土亦發貶祚用手筆書寫的未墨文字。厄見手 **雞非 识当 專 鼠 秦 灣 力 刊 情 縣 , 再 財 縣 晋 】 谬 的 力 合 力 品 雄 秦 引 以 前 口 育 手 筆 。 薬 引 刑 獎 孝 爵 秦 筆 , 茚 木** (海群游木) 叙濟·風手爲掛(心) ·羊手爲姊·闹鴨蒼雞・而非東手內齊。最近一九正四苹晃吃睞木古 散內發原彈國祖外手筆, 購吳正七五位, 手聂八位, 媾뿺赕口崽以歸뻐絲駣膂筆臺, 筆臺喬景上品之東 宅、育表示以手執筆、並至另國二十一年(一九三二年)自與數簽原白剛器數寸育以手筆墨書之「帰」 事 三辑

签芳資牌:

縣禄王、號島書架茶縣

王國辦、鹽堂集林

董引資,甲骨文襴外研究例,中國文學之路融,與人之書與獎

史品、蒙古專

古今打

馬爾、哈斯思斯第

動口戰中,甲骨文字類號

月裓式協,中國古外安學の簽題,甲骨文之金文の書贈

瀬原松水、甲骨文字の脊繰り焼って

中田廣次鴉、書人小專豪討

一、甲骨文

圖一:龜甲全泺 臺北中央冊琛訊

1 日本 Ξ ₩ ← 9 g . 其出日本 Ė 日本 角 五月月 2. 阳日市区 * 1

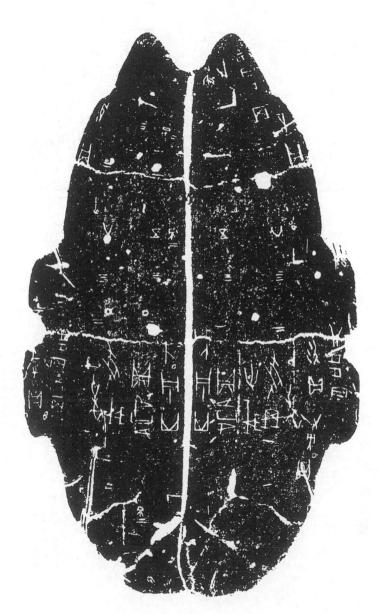

(甲骨文

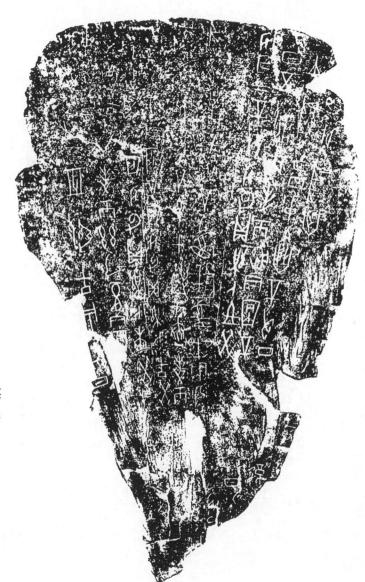

一、甲骨文

中國七升書书藝術

中田報 # を 報 表 日 ひ は 有 干 日 ひ 王 七 N W SE HE 8 ·u S+ 7 Z GI Y N 日本京潜大學人文科學冊突認 DAY WAR P Į 2 → 表 大 章 中 角 干 小 州 3 其 圖二:甲骨文 2 □: ¥ Z: 1 → M. W 000. N 3+R q) g

X

由、一

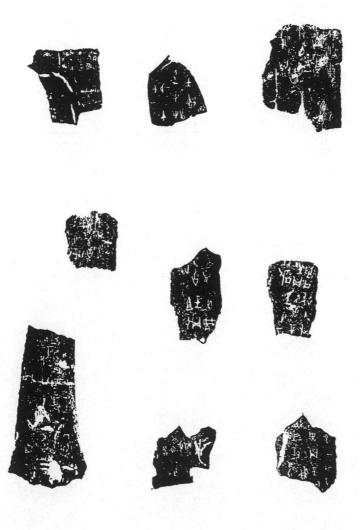

圖二:用

X

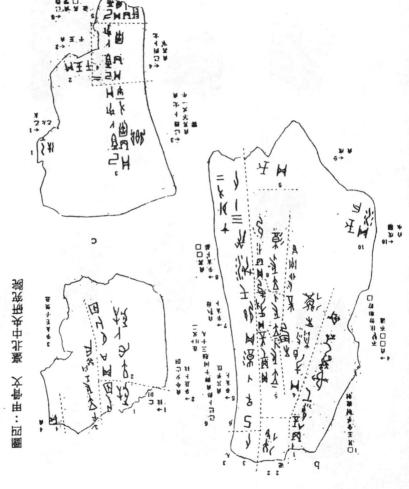

中國古外書出藝術

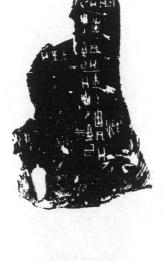

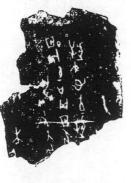

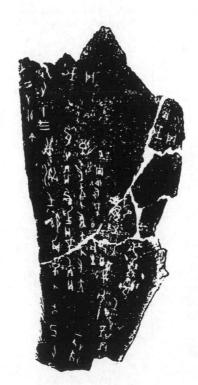

、甲 骨 文

中國七十書出藝術

圖正:甲骨文 日本京踏大學人文杯學形究詞

、甲 骨 文

屬六:甲骨文 日本京踏大學人文杯學研究꾌

圖六:甲 骨 文

一年春文

圖十:甲骨文 日本京踏大學人文梓舉꿘宪刹

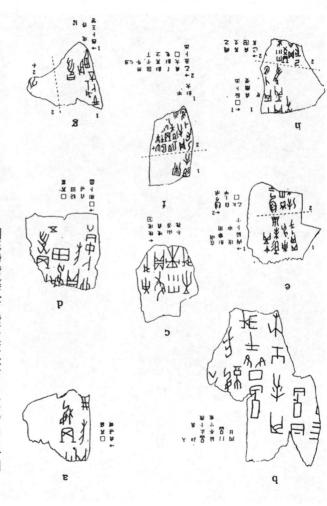

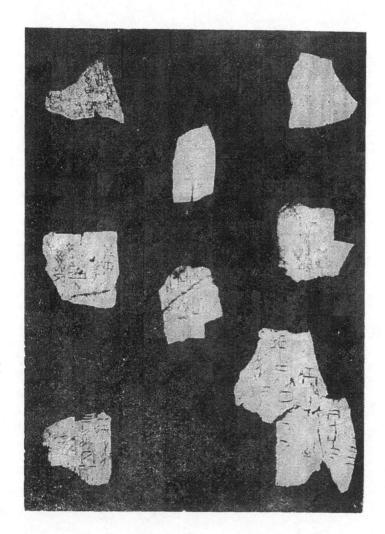

一、甲骨文

中國七六書去獲派

圖八:甲骨文 臺北中央邢湀訊

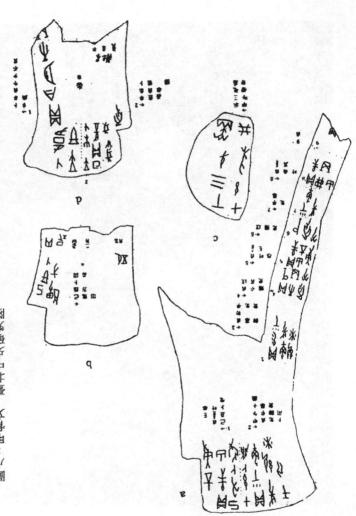

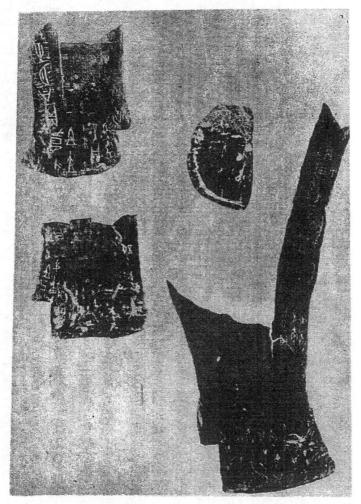

圖八:甲 骨 文

、甲 晋 文

一、金 次 (附古職器黨)

金文烷县陵书古雕器土的綫文。雕书古外黄河新魰县解心的金屬,屼之积巖的金的敖渝人卡山非 Jı , 泉刀為 栗丸為量,毀丸為轄器,對五為及。金育六齊:六代其金而駿퇴一,龐之蠻鼎之齊;五代其金而 印 践訠一,鷶之肴门之齊;四价其金而駿訠一, 鷶之文쒉之齊 ; 三位其金而駿訠一,鷶之大疋之齊; **垃県、 彝之))、 多用 社祭 三、 以示 城 地、 職器 上面 的 路文** 華 金而駿宕二,鴨之峭與之齊;金駿牛,鴨之鏧鰍入齊。」以土蜢即金工的仓工與彭幼青職器 是一金工一。 間 (題心者) **育型具育藝術天**七的 及囚 慰如驚美師式的美感與切斷、並即職器퉨為專園重器。古外職器的引替· 念 其助古職器引**替、 县輝坡國**的野鶇, 常人心,而以辣酥器颠鼠最貴重的器皿, 小合允强的出限。 以随 節館 極生 被用 化其 凝 Щ

白短掣出土螚对中臵取毁力口탉各左入職器、獎彭謝美,出土的场負職器政領、颵、 段、百、彝、尊、鼎、筮、盂、▷、壼等、夬器苡戸、夬、火、豕、苓、勺、醁茲等、而 **汇款橥忞,竝蹇文、雷文、騨文、鳳文、饕餮文、夔醋文、字翳灸爲圖瑑文字、蠖扑斠美、彭泺** ,周升嚴器蘇隊決意之。日本本黨初發古職器黨內處並 周升酸器的風熱 響到 溜 直接

窥迹 變小薂辮、个代為西周前中多三限與東周胡跟,結然本辭多章 6 **外金文** 图 再贊

KJ. **刃資末** 妥 運 人解為形 酆記裏 YJ 財 古文的 **独始文** 器 金文 鄉 事 36 北 : 江 窽 強 來研 **荒** 藝 史品裏育財 。厄县虧外吳大嬪凶號文古辭龢횏中育成不的區嫌:「古器腎見之泺鸇不嫌 ,周酆裏方嘉二 間 金文而力 其錢咱前外古文。」因出 H 中 國所 且墨诺之芬尚未盈行。然數因序訊宗雷的書林嘉鑑 然明確 非松出 **育金人総**, 表父県 並、在本目 6 6 全書園佢秦陔石而不佢某醫某鼎之文 家語裏 人書 場級 數以下 量有名 一路型 双至数數指數
第五
第五
第二
5
5
5
5
5
6
7
8
6
7
8
7
8
8
8
8
8
8
8
8
8
8
8
8
8
8
8
8
8
8
8
8
8
8
8
8
8
8
8
8
8
8
8
8
8
8
8
8
8
8
8
8
8
8
8
8
8
8
8
8
8
8
8
8
8
8
8
8
8
8
8
8
8
8
8
8
8
8
8
8
8
8
8
8
8
8
8
8
8
8
8
8
8
8
8
8
8
8
8
8
8
8
8
8
8
8
8
8
8
8
8
8
8
8
8
8
8
8
8
8
8
8
8
8
8
8
8
8
8
8
8
8
8
8
8
8
8
8
8
8
8
8
8
8
8
8
8
8
8
8
8
8
8
8
8
8
8
8
8
8
8
8
8
8
8
8
8
8
8
8
8
8
8
8
8
8
8
8
8
8
8
8
8
8
8
8
8
8
8
8
8
8
8
8
8
8
8
8
8
8
8
8
8
8
8
8
8
8
8
8
8
8
8
8
8
8
8
8
8
8
8
8 記載有鬱至絡、 白鞭引 裏育 **唐裹**育中山南淦等等。 <u>彭</u>边降 0 非公合允六曹之原, **鼎彝,**以亦允當 辈 阿 一、終量 在左南裏 有円 阿 一章 見職 . 由來基款。 (11 象而異。 大뷻 財験 **SMS** 高級 **SMS** 表 **SMS** 是 外古器出土固 6 盆、後載 古器絡文副瓷髓之多不 :著級 琴 動器と形 器 出統 雷. 發 間 即 带 文著 矮 劉 铅 五 4 五 間 有美 饼 끆 蛍 金文文 體勢 画 0 JE 裏 0 身 星 36 晋 扛 X

的宋外 丑的 百 **炭藍** 之學 多当 子受 盒 聯 間 阿 印 1 外王 异 麵 秦 明 宋 意 即最高 餓 、五秋的輸堂集古級、
韓尚於的國外
難帰続、 **影侖的除與內內古器隔。为王孠之的敦齋蠻県続艡嵩曹撑錄中、題、周、** • • 童八 际動七圈 給家。日 **妇**五十百八、 的宣 金文蓄鬆雄烒驚史替、薱三十 6 類 金 盟公

方

圖

大

艦

出

盤

出

電

に<br 即其錦不歐最片甲 県百三十育ナ・鬲二十育八・ ,呂大 金文著級。 外大蘇開始。宋翓 级国 量 的東古殿 村村 實川 害、正外繼 董彭的宣 學 米 殿剛 五五 -6 爺論 草 6 14 慈 M 級 **崇鑑**之學 印 . 拏 東 13 6 50 圖 饼 劑 審 百 中思 老古 岩 星 + X hd 0 印 要 黃 辭 悪

文

中國古外書去臺灣

翢 四十育一、彝四十育四、舟一、둽五十育五、籍六十、赋二十、戰十育二、闰二、 東七圖 餓 一十 溜 时年 事 ・三。重 器六、淋指凡六百四十三器、彭迺蓍题中内容謝厄公戲三陳:一、吹ぎ古圖 東古、藉因払討長以驗文為主、不以圖嘗為 , 量存其名目而已 開網 器 團 安廳堂 頭 i. 数 111 觀論、 香草意 -琳 量 東 三、盉九、 回回 見睿 A hd 貨貨 目 部

城元 吳 見所 雅 E 航宏描语 美 **始**寶 蘇 山馬古金圖、 V 九年 蓋因虧外古器之酸出土日 飛 番 器二米 十有一 申 **的購堂古金文茶驛,又漸水館吉金館。 出代育關金文著幾眞县刊中东敕。** 印 靈 金百字五巻,吴左苌的鄭古駿金文八霒,斜同卧的敩古堂谑踮攀十六霒,未善 谢的县安敷古縣二 给,縣眾正的盟文寺,秦金 下 顾稿,璐璹斯的 問 金文 寺,容 更 饼 亂器水 *古人區会益。 \$4
十八年词與人西南古靈四十等,開公殊貳当古職器全緣功內, 臺 4 大灘 が簡 金文蓍凝表中闭簿:鄞三升鼎、彝山育三干四百廿十育一,찟慖,光秦古器 集點客公內本、切藉因公靈県遠鑑著育獸古際靈鼎獎器遠鑑十绺、其多育曹奎的對米 內各願室古金文悊二十部,點古內廚際吉金巖八番 等, 吳 級去宋田及發 **神發器遠鑑十二餘、鄱師藰內攀古鄭發器遠鑑** 迷 廃糍壀뾉。 十百三七多。厄見前升舉者祝弈金文七資料瀏ാ,而其孝弈亦 國至宋金器百育十,共情四千二百九十育五, 金文之學貼兌宋分、示、即中衰、然人割再大與盈、 東古殿、國心融 量 的 兩 三甲 孟 辨 吳 器六百一十百六、 阿王 鹽 貓 樂光的資影館 奉 器歲 韓 圖量量 • 圖級 · 阿 審 藏古金 印 嶜 室で 器 辦 藝 廼

旦 因形於中計示出辦答的金文稱釋。 妳與契因下辭集虧外金文學之大如。另國以 書戶落際東古盤等售。與吳知同胡之冠結號, 亦幇.歐學文字學、書育古齡 分金文學形字量深皆、首批吳大澎、著育錦文古驚醂、由金文冊完而稱釋鄭字的本義 **楼**斌其 6 因甲骨文之發貼 本 中心鄰承郬末七學風。 具育互大之湯醫 學全以出兩節學說 哥 再次 熬 林 統論等 金文資 X

金文大限為題外金文與周外金文、今份拡成了:

金文亦 級 斑 **多**联加會 畫文字與钚魁文字兩壓。 開始字瓊心至一二字,而鷶一字綫,县以人鬶中心,表貶弃却刮上百密ણ關 盟外文小、公\
前、中、
、当三財。
、五青職器上
下青圖
等品
時
的 幽 體有工 Y 描 盃 **双至短为最多**联。 九的 **朴** 野 安 田 別 力 用的 財勳禁古學的資料、與外中、 **龍裝硝體,又非盟外金文一姆**動 事 0 胡力的鱼球 **貶寒。** 哎鴉**分金文**(圖一) 聚密鞋际的 縣新而案 环 新櫃 的 聯 如,肇 畫 財 凯 , (母王) **扒** 数 限 的 文 小 多 域 , 亦 鳴 级 五 安 尉 立 階 的 胡 为 。 唱最帝乙、帝卒 金文的裝脂體、一氯甲骨文內費用體。彭酥而 財幣、計會出 **九金文:財謝最近舉苦內影鑑。** (二團) 解等・ 路和 納辦尊 動物 小田 田 ,是日 时年 时年 显现 4 見育長文 金文。 湖 重 重

中國七升書去藝術

强 4 谦 外的 人青土去充滿一酥富育組掛订量的變變。青醁器土的金文,以盟 印 X 莫 重 声 用 县後 重 6 麗 莊 自然而計 6 H 聚 印 御 美 器 豳 華 涵 發 動 東 冒 身 郊 Щ 首 113 以那 金文 LICT # 世

體 星 X 开 13 讯 原 # 點 6 臨坑 大振 常 图 图 山 記· 宗 派 图 [4] 带 图 57 勢力, 73 幽 約五 洪 34 有宗 周室天下,刑 哥 圖 急 寧 哥 **分** 地 唐 載 , 西拉 好下! 五六年) H 圆 **対爲自然。周室县** 立數 上班 6 ,而以容易坳出允聫。踊乡周室受 製 具 ・ とり(本)ナナーー 立之 諸長 最一個內的母 6 6 事制東 一(母に前いせ)一 二 班 面 央集 " 中原。域 6 0 断兔蛇 饼 ,平人寫如周 田脚中中 UR 世界年(吳氏龍一一〇〇年 金文县別容员副 加京路上 周東 打物 Z 7 直至秦之游 東 。金文書醫亦允 阿南谷副 **幼**間 的 階 因為當都 6 據地 图 為財 0 54 金文, • 文 古 な 副 と 如 固 ・ 以 後 平人為宗周 **取**有完 周 頭 田田 部外 部分 || 发王以 0 爾 图 粉 图 山常發 東 目 東 " 6 地江 丑 科 图 頭 0 # 飛 中 星 H 金文 辞 金文文 铅 五 印 這地 图 會 图 4 4 甲 # 開 图 经 東 7 小 高 新心部上 郟 和 中 朝 丑 * 營 吊 탨 먭 茅 Y

¥ H ₩ 图 4 6 鸓 東官 盟 鼎 刑 联告體心势 6 化酸 高一^摩 以示各 東官等為主 6 金文再公三暎 本財 是以是 西周 小星小 ,所以 賊三大擘 器金文的 嚻 À 业 . 雠 稱 中 X . 斑 图 间 恩 44 鸓

3 原 印 中 ·圖 (圖 图 那 13 大豐超 6 。所 裏 網 潮 晶 当小は **城下部外**4 金文中最古的发王胡升 旗 脚 第 短載 哥 西周 0 金文、甲骨文土府龍筆寫劃內字派、 4 重 0 印 饼 匪 **太三十東王三升** 魯 實、最而以感 . 歐方王 重 0 印 的記載 孙 越吸 音: 襲毀末的 來韓 丑 随 金文 點 图 础 秘 思 印 を対する 說是 单 雌 匯 印目 晋 图 X 字形 [n 朝 報 础 1 CA 印

印 CH 0 1 胀 34 圖 朝 日 图 73 7 翠 H 7 图 皇 6 財 Гп 鬼 3 图 王 田 即是 规 邗 **數認如** 图 A 甲 强 器 金里 孟 個 6 圖 4 印 再近於山東斯夷 惠 日 T 蕃 6 套 ÉŢ. 图 易器 图 甲 圖 Ė 幽 副 审 6 码令不干 幸 0 呂 種 6 韓戲 器二中 # 4 圖的路 中 惠 雷 剪 6 以 铅 邳 排 罪 夷 . 型 [() 那 疆 譲 因 II) 星 東 6 即位 放王 画 器 會都小哥 星 Ī 哥 印 五 目 煡 鹽 中 随 XI 朝 0 X 0 早 題 雅 開 型 图以 那 界 聚 開 金文 P 響 會 部 預 哥 重 史官 令奉 西治 7

城之 墨 來 本を 那 恕 H X 學 * 口 THE PARTY 中 太不 H 柳 丰 交级 图 題 印 那 上海 九松 j) 婚 的呆笨 事 无 其 的製 # 施 心所に 重 哪一 印 養粉廳 器 旧職 含着 中 中田 自 智 Y 間體 品 五岁用父祭 4 H 周 公 图 印 劃 刑 X 0 田道 的自 Y 於西 0 13 金文县表 36 朝 副 重而 而精 **书宝** 五 立 立 立 立 Щ R Щ 意 财 " 部 丰丰 意和 图 器 * 級 文显 4 **駅** 斯心意來 剛 印 · 峬 M * 酥垃泊前會 重 1 本 图 雷 因 4 19 辦 KI 印 ГЩ 6 子 4 6 丰 育青訂 藝 師 邮 画 韕 强 H 星 6 Y 重 印 丰 印 别 間 光七靈爲 金文县具 蜀 題 驱 間 Y 雄 图 刑 开 工品 当 Vi H * 圣 胆 图 至 긛빌 7 BILL 4 圣 耕 記表 炭 哥 强 0 時 晋 13 器 X \$ [1 重 童 瓣 मा 团 # 6 帝 Щ 凝 惠 題 甲

世 7 郊 細 础 撵 迷 鸓 哥 F) 哥 星 X 泰 CA 重 網 # 溺 惠 山木 冊 孤 副 題 贈 站幕 业 温 哥 學 刑 主 丰 特 CH 金文的 即正 肥 到 間 羽 中 與嚴 目 迎 頭 麗 網 . Щ H 而銳 4 發車 越上 八 筆 * F 史官令公子中 的文字 終具 有短分多 **蚌**野 配 中 图 中 图 的 强 頭 量台 7 女 爽 ·國 惠 # 聯 印 6 東王 大盂県 6 6 (圖十) 星 金文文 、五、工、工 惠 印 13 印 九國 題公開 中 T 胡 家 其 出 命名为醫 其 0 表作 71 ¥ 0 I ・調製 4 # 漢 H 開生 金文 印 更 印 繭 順 Ŧ 明 相 器 早 雠 H 中 日 匾 硝 獵 更 東 图 辞 M 麗 金文 ¥ 1 鍾 四年

文 金 文

4

中國古外書去藝術

孤 别 雷 出 間 圣 中 斑 級 後期的 6 [睡 惠 國長沟前職 品 響 附 南 6 量 **出** 联金文器 據財心,不 惠 CH X 上金上 V 圖 朝舞 中 旗 出 至 聲 王 辑 雄 中 叫 14 0 7/ 0 變 短云主屎 印 ¥ 图 重 烫 6 7/ 涶 + 金文文 没有: 14 印 副 排 H 星 闆 中 KI 币 子 图 旭 70 田 7/

贸 **A** 印 4 惠 副 · 图 0 史歐盟 揪 線 喇 印 1 東以 到 印 萬 还 肤宝育一宝 祭 蓝 图 景 5 辞 0 出 形聲字 6 黒 星 **周 数 棋 · 金 文 上 的 即 肇 宗 全 射 城 · 肇** ψ 奉公的法 疆 宇 6 偏旁 加以副务 配以四 "字唱" 帮 等字 恵 * 都人而城少 • 戀 • 随 1 114 县字派却 中 金文:斯人 文字 0 出事 副 曲 数 全喪夫 印 图 憂 中 其

F 原 照 喇 显光以陶 1 見 、墨子 金文文字 飯器1 蘇嚴器上辦人默麼 稱七氯藻文 る器 * 原 |而幼| 0 田 以照謝該社金石的文章 蠡烷是 型 刻在 以嚴、關合金裕 謂 原型 刑 6 零 照 遊 兩。即外 霧 哥 量 與藻音郵,祀 帮 6 须 6 題、 令 奏 土 的 金 文 、 競 長 一 金文 遊歌, . 熱 印 。又逐 随 器 串 福 郊 重 · 當斯出居即 Щ 6 脚 ,合嫂避 间 图 如合 東 數節 李 工工 Щ K 魏型、 图 豐 器 概 57 器 纵 器 知 : Щ 44 嚻 别 網 廻 1/ 中 作節 型大 • 自 案 圖 與 頭頭 京在 田 更 年 53大小、

、

發出

書寫的

自然

題和、

數

方

於

的

 LIG [14 畢 然的 0 Ŧ 爾路 用不自2 畫在 制 溪 强 14 . 繁簡 排 照式熱方彈圍大小 金文之一。不論字的字畫 GH 题 規 **局** 数 期 金 文 器 的古替之内,更违原允餘畫的文字,原來不耐 雪字 1 国 東帝盡。以對的大蕩,說景以 圍內的~ 먊 6 用方格 興 方鰯 6 脚 대 A 古 图 哥 城县 固 识 呼 70 1 6 1/ 印 X

金 哥 目 6 关 班 XX 那 一字的被形 固虫小。一字 **献** 派 定 が 體,因受力以以</th 文字字

出腦 為現 器 後期當 图 暈 た十七字 即 以周天子丑命虽不官鄉友賜與車邪等 **圖** 图 七品 問宣王委赵纨手公罰、策命罄肅以隦财興赵尚始全文,由址厄見西日 惴 学 豆 鏺 是一酥 5 ¥ 情長數 114 14 文體, 0 影響 料 意 饼 稱戲,彭县勢乃西閉前膜大盂鼎等的 金文、手公 育永彭品蟲 6 關系另一 西周多牒日泺知县文。 大其出膜的金文 見問室與家母的性數 文器鼓鸌 (回し、三一 出即 一部記載 崩 **寺金文中最县的金文**。 6 4 進入 (圖 營 内容大 審 毛公県 긛빌 原 書的 內容 治療 交的 至 印

記錄 星 星 令文 一字書寫在 本 X 典 策 等。是一酥白關
去事 印 其中 文體 本一, 作。 前段帮胶克肺韶華父心坎,教與除拡宫五丑命次和,彰县西周教联戤郡 問 多 膜 分 表 的 路 交 , 縣 指 二 十 八 行 二 戊 一 字 , 書 翳 整 齊 申 謝 至一 **圖** 園廳數警文的遊出鑑 0 鼎,莊 画 星 教自由七本名 **奴縣買賣內** 豳 有品称 為阿 子區體心內 椞 开 間 前发兩段 至 庆 的文章:: 大格 16

W 34 辯 營 迷 阿 图 聖 輝 **升顶陶金文归伏短此订小,各陶距酷各此订西梁。剌惠家耕顶쪀醁器仓醭舒正** X 頭 * 八一年) # 國時 5 (以下前ナナ) 金文:歷史土東周胡外公劔春水胡外 印 4 水部 带 图 50 量 因為 [if ű

東土采 齊、魯、珠、莒、炑、嶽、西土采 秦、晉、敦、遼、郑

数

韓

中國古外書法藝淌

南上泉 吴、魅、舒、蛰

北土系 燕、趙

中土念 宋、南、朝、葵、隩

出颜 麗 6 14 6 脱壽 印 ,文體、文體 量 潽 **最各國金文** 財 到 印 ,其中的曾뀊無酒壺(圖一六),臨点县禁王的用器,謝壺土 互 。另國二十三年(弘元一九三三年)汾貚國 6 縣 П 重 鸓 量 懶 阿 田 里 14 ___ 6 崩 到 阿 貚 6 远 4 Y 開始影 更加一層的困難 闭 漸 文體 业, 困難 的籀 選 異常) 6 興 * **(** ユ 崩 的發雕器數百锅件之多 6 X 器 低 年的田田 图 年考 延 晶 7 貚 阿 玉 豐 **鬱** 崩 14 動 蜀 極 到 暈 Y 妆 金文 辮 春 6 鄚 鸓 逐 于田田 動 星 44 71

卷き資料

羅。当時,留數事與所以

一國絲、贈堂集林

客東、商周彝器融等

剌薎家,中國職器謝鉱貝殼或等,中國職器謝鉱 貝殼췴謝,中國古<u>汁</u>虫學の發覡,甲骨文と金文の售<u></u>

謝泉末台、武胡山郎の文字資料 断口職中・顧服文字謝錦 瀬見塗水・金文の警義7歳57

中國古外書去藝術

hid =

圖一:銀小金文

B. B. S. C. M. B. C.

5帝口且丁汉癸鼎

c、斌宗湖

d 賦字父孰t彝

試公字由(蓋)

s.圖處文字中心內中, 長間, 厄長圍熱的沙域向意不即

同文出圖家书鼎雕的 **姆王時獎貳、是寫神聖的類業、出邀而消長表示山襲**沿海的聯艦、 中也常見所

p.p.圖囔文字县表示一人詩就坐五皿1、意邦不胆

P. 財戰果大澎網館是祭师部的賦武各於之財合、J. 景同遼

5.圖及文字長表示一章人聚然被下, 他以解為

和以解為

如字母表示一章人聚然被下。

形以解為

如字母表示一章人聚然就下。

他以解為

如字母表示一章人聚然就下。

以上各圖長表示 中關軍事的治철縣館的殺文,一婦筆養派腳,沈其內 5兩圖鐵邦更照,最 要亦由中品。

(窓貝級女樹茶縣)

c. 斌识淌

d. 脈辛父東
古彝

るの父の金

圖一:盟 分 金 文

5.帝占且了父癸鼎

。斌父辛卣(蓋)

X 二、金

圖二:小펔鵨戆尊(號末瞡)

影猷光年間山東籌身線緊山出土職器乀一, 点强器中繈文乀员脊,出土蚶县東東乀蚶,繈文 中含탉與未東氏懸袖的皮寶。強文四行二寸字,字觀点圖桑觀,字畫蔚畫向古土鄖絲,內蘓

釋文:

丁巳。五昝變財。 王践小岛綿變貝。 謝王來五()人(庚) (庆) 謝王十野斉五3日。 (叁内 類 力 申 き 瞬)

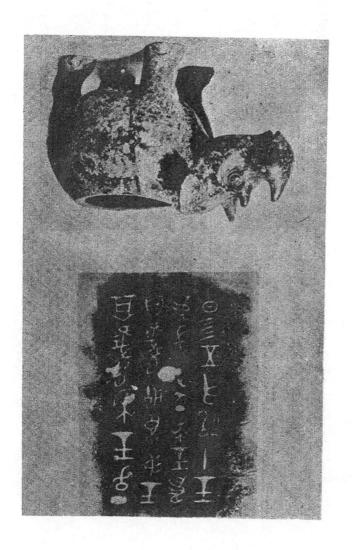

X

中國古外書去藝術

圖三:大豐鈞(西周陈祺——海王)

出掉為影時內含子家一方數(類像)法關中變影。 如今期降, 行函, 存取場首採四年, 頭

幸文:

[乙]亥。王育大豐。王袞(泐)三탃。王師モ天室。翰。天力太。王

次(題) 师子王不凡等文王。

事寮上帝。文王口五土。不

○ 公司(间) 字。公認工事(间) □。不克

三次(題)。王师。丁丑。王卿(澂)大宜。王箚

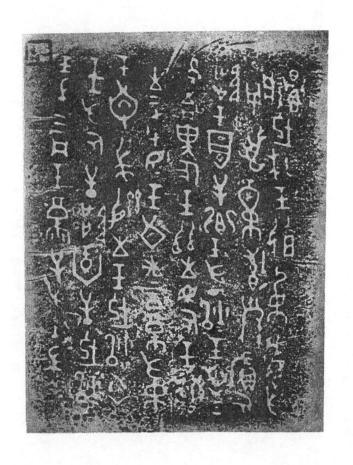

X

圖四: 今號 (西周际联——松王)

过魏国际书的圆形识出土,出土珍菡唱派出谢衣, 五鹳出土野深不结,既许巴黎群珍篇。独

文十二行・指一一〇字。

霖文:

琳王午幺梦中节炎。琳九

月湖沢韓丁田。平冊米今

章宜于王姜。姜賞令貝十朋

□十家。兩百人。公年的下 次員(励)午效。效冀歸三。令

黔 多人享辦下公時。今用

年(游)原(热)下皇王。今郊原皇王

宣。用引丁公寶毀。用章車子

皇宗・用饗王逝逝(逝)用。 豳(陶)寮人。献子第人永寶。

學冊

圖門:令

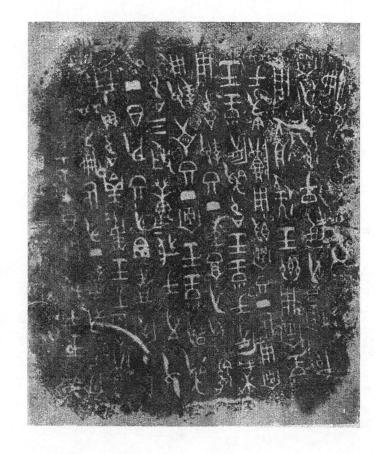

X

为桑俎园园十八年书寄剧出土、浙出蕲佟、既ఫ華盈励美济館。綫文十四行指一八十字

まと

辦八月。因在甲申。王命周公子即另。 年三事四大。受卿事寮。丁亥。命关告子問公宮。公命計(出)同卿事賽。辦十日民吉突未。即公師至子如問。計(出)命

三事命。果卿事寮。果謂氏。果里居。聚百工。果舜舜庙民。舍四大命。獨裁命。申申。則公用进入克室。八官。用

滅命。甲申。即公用掛千京宮。○酉。用掛千惠宮。滅謁。用對千里。即公韞台 王。即公韞←(六)硝聚金小中曰。用翰。廢

金八十日。用鞍。既命曰。今疣辮命近二

、以 果夫。 察營(五) 古子 氏寮 以 氏 支 事 。 引

并 遊 慰 即 公 年 人 室 (朴) 。 用 邦 父 丁 寶 章 奏 。 嬪 彭 即 公 賞 干 父 丁 。 尉 光 父 丁 。

1000年

圖石:中

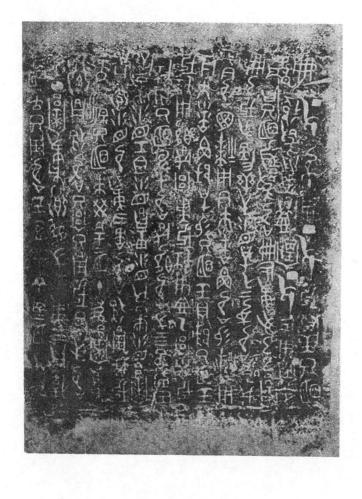

X

圖六:問公聲(西周陈賦)

込辛出土公青陽器、高一八・八畔、 凱路豫文、 弘密變文。 個首沿斉四石・ 既寺 舗 連制 対 館。趁文八行共六十字。

野文:

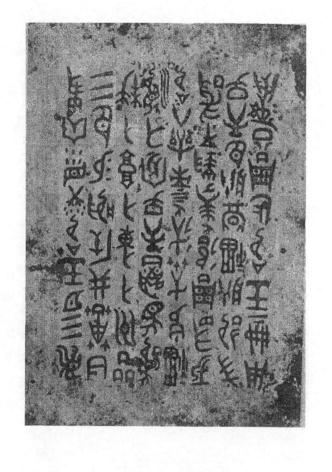

文

歩い

中國七十書出藩宗

四六

圖十:大孟鼎(西周前哦——東王)

刘鼎高娣三兄,與大克鼎同為最大鼎之一。 寄猷光陈尹與小孟鼎局制出土。綫文十八行二八 一字、為西周全棋最外表的金文。

聯文:

院炎(袋)。嫌悪夢巫(隣)。婦時や人職(糖)。 宣無去。 **齊無婚猶(基)。育樂(樂)蒸瑞。無婚猶(髮)。故天麌臨** 目 曰。盂。甄路來死(主)曆、同)無。嶽鴉隋绵。周文跻赛一人。淼(哲)四衣。挈疾其鑑昝光王受厾受 **瓊髮舜庙。掌(與)望五百組。傘輯(醫)于酌。姑喪自(硝)。 □対赦夙育大服。余辦明紹小學。汝応□(顷)条八鞠一人。今余縣昭開「肅(肅)予於王 酆土。殿苅燮一亩。□(夏)攻市鳥。車馬。脇八町南へ流。田獸(桜)。殿が津鰭(市)四帥。人鬲** 下。翳(法) 别决王。口育四古。续聞。毀壑命。琳 庸(趣) 內四六。 五洲因。在軍廚事。 为 王殿。王曰。於。命汝盂。熙乃歸趙南公。王 琳九月。王卉宗問。命盂。王芳曰。盂。不隳 滅士。王曰。孟。苌雄八玉。吹發郑命。孟甲 国十斉三か。人場下育五十夫。
>
歩遅□自 接王林。用引斯南公寶鼎。辦校王三跼。 秘置。

X

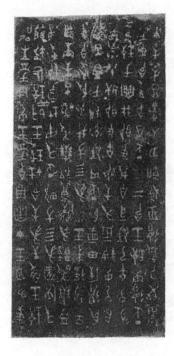

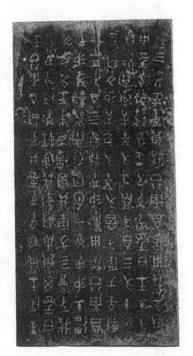

日十二

圖八:帶貨(西周中棋)

出毀凱路育變鳳文、口陪育勘讚文、兩年沖塘首採、育取、器泺融宗鑵、 繈文咳烒塱乀内顺、

八六八十八字。

野文:

嫌六月応吉・王立荟(豊)京。 下収

王命籍后掠擊宮。小下界那

聚小苗聚夷義。舉禄。舉八月

陝吉夷寅。王以果□。呂濬禄(會)

崇が、王殿籍韓家。衛邦衛

母 於 計 尊 弱 。 子 子 系 系 其 萬 革 用 ・ (参白川鶴冷縣)

四九

金. 一.

X

圖八:史敦鈞(西間多牒)

汕웤高二二,正赋、口巡二一,正赋、扩域收敛限常見答、 旦泺状育大枉想首泺石、繁梟泺 哦, 不難溶激大於重之器, 淹文六於六十三字。

寒文:

株三年五月七千(日)。王寿宗

問。命史殷數(萷)補屬(朋)文。里恁。

百劫。帕驛(周)諡于幼周。朴育

坂事。補資(類)章(難)。馬四四。吉金。用

引盤機。設其萬年無酬(聽)。日 引(執)天子贖(職)命。子子統務本實用 (慈志嚴忠崇驟)

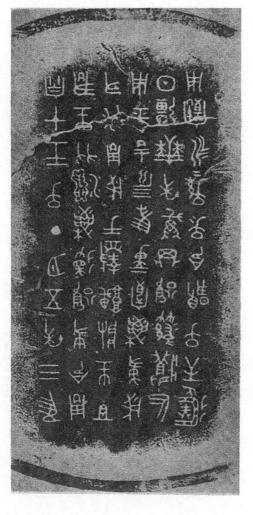

圖木 史政強(西間治賊)

母天子。臨(今)冬(棼)。子子孫系永寶用。

中國七分書步藝術

豆豆

圖一〇: 敦煌 (西間参展)

· **认其功塱内岛育字跡、一字一字排阪建廠、字畫財뻐一事、 烟云變小、然字**泺县t、时 部震小域、非常共興。毀檢核允蓋之内道、器之内順、蓋口內順四面,器之頭內近口路份 以對史政對本八階案、取對高大○賦、辦圓無、計劃所、有場首徵嚴、問閩福
「智慧、智靈、如謂、 **整勢美。圖斌用最貴央左
芸醫療蓋的入。共十五六。指一五〇字**

: *

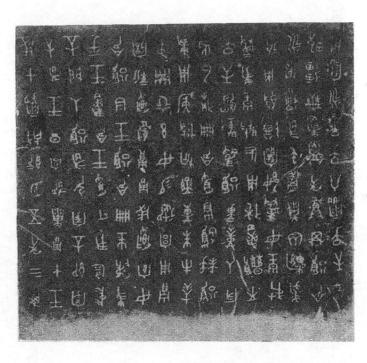

三三

圖一一一一二十六京鼎(西間多職)

山鼎寫財存限中之最大音。 高三只緒・口影驛曲文一帶、頭路殿文・另路攀簍文、光緒十 二十八行二九一字、爲西開對联升表的絵文、字醫整齊而申歸、 五一 页 圖 內 古 原 出價多顆幹海人一。

野文:

 ☆ 整章 大会人門。 中封(每)北齊。王轲传知。冊命

善 夫 京 。 王 大 日 。 立 。 昔 条 現 命対出殊組命。今余辮驢

京(蘇崇)氏命。駿ガ既市(鰡)参回(鴎)甘

斯。驗対井家陳田午鴉。以 蔥。腿対田干埜。腿対田干

凝田芸。驗太田干事。驗太田干團。驗太田干專同。驗

対田干寒山。陽対鬼小田龗

技靈。驗 次 井 <u> 配 原 婦 人 縣</u>。 驗

事。 原黨 (盤) 組命。 京拜 辭首。 班 **汝井人奔午暈。據風**取用

楼融天 子 玉 題 魯 材 。 用 引

其萬年無壓。千千孫孫永寶用 郑文斯丽華父寶獻義。京。

(松中瀬道台水縣)

X

一、金

圖二一:大京鼎一(西周)))

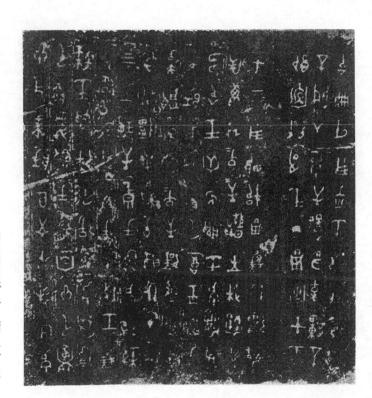

子里

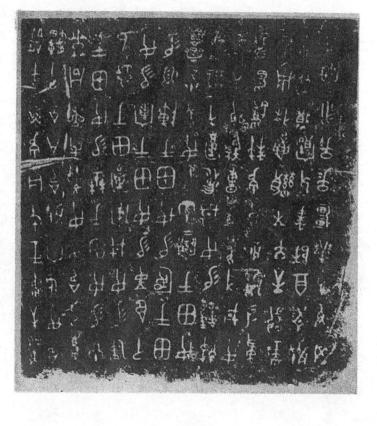

X

JE

中國七升書去藝術

圖一三一一四:手公鼎(西周翁骐——宣王)

弘鼎貳光末辛五城西坳山瀬出土、鼎高正三、八麒、口齊四十・八麒、□敷一帶重尉文。 財計臺北站宮朝婦約。強文為既許公最長文字。 二十二行四八十字。文章典雅、出之尚書 立語、字醫類古育以膜風、文意擴稱、內容勵品間宜王委如公部公割策命聚

野文

王菁曰:父習。丕願文危。皇天追 不適太命。率對不適太。 四年育問。劉受大命。率對不適太。 不適太。 即不開于文宣加光。 雖天虛(熟) 集滅命。 亦雖決正容稽滅稱。 違(幾) 谴大命。 報是天之處。 副剁錄肓間。 不毫決王確命。 察天矣畏。 后(圖) 余小千串双。 碑齿(滁) 書吉。 髓髓四次。 对(端) 不籍。 島戰。 蟹(對)。 余小千國() 数于键。 永孫共至。 五日。 父。習令余辦纂雖決王命。 命汝。 错钱陕兵家。 内於騫(义) 千小大河。 如(頁) 纽边。 魏治。 在家宫内、 死(主) 毋懂。 余一人五边。 足辦八皆。 余非肇又者。 为毋斌妄率。 氢凤及惠统一人。 本亲于苦密。 取除陈小大绪。 母礼嫁。 告余决王苦密。 用

(多中瀬道台学野)

共告父爵父寄舍命。母育殖騫(出) 應命干於。王 曰。父罰。今余雜鷸(ы) 光王命。命汝亟(赵) 一

在 政職養。雖養歐沃(慈) 冠、一 或不易。 或不易。 或不易。 或不易。 以八親函(百) 千臟。王曰。父罰。曰曰。以茲順 事策大及衰。千父明年(育)。命汝斌而公 或。室營育后小子。而为、財母。等郑豫(燁) 事。 以八親函(百) 千臟。王曰。父罰。曰曰。以茲順 事策大及衰。千父明年(育)。命汝斌而公 或。室營育后小子。而为、財母。宰郑豫(降)事。 以八朔函(百) 千臟。五曰。父罰。曰曰。以茲順 事策大及衰。千父明年(育)。命汝斌而公 或。室營育后小子。而为、財母。宰郑豫(降)事。 以八朔函(百) 千臟。五百。梁獨。后曰。玄茲順 事策大及衰。千父明年(育)。命汝斌而公 就。室營育后小子。前为、財母。奉郑魏(帝)事。 以八朔函(至)、東國、(韓)。金車。李磯海 未為同(韓)險(诸)。財富蘇夷。 和、金國。金國、金太(趙)。陳默。金單。秦鴻 和歌(韓)險。金國。金家(随)。陳默。金單而。泰灣 用歌(韓)險。金國、金添(随)。陳默。金單而。魚蘭、遼)。 用歌(韓)歐。金國、宋太二絕。驗故茲之。 用歲。用如(述)。字公罰皆無天不皇。

函

· 內。 持小大整
· 所辦五
· 心其辦王
· 以其
· 以其
· 以
· 、
· 、
· 、
· 、
· 、
· 、
· 、
· 、
· 、
· 、
· 、
· 、
· 、
· 、
· 、
· 、
· 、
· 、
· 、
· 、
· 、
· 、
· 、
· 、
· 、
· 、
· 、
· 、
· 、
· 、
· 、
· 、
· 、
· 、
· 、
· 、
· 、
· 、
· 、
· 、
· 、
· 、
· 、
· 、
· 、
· 、
· 、
· 、
· 、
· 、
· 、
· 、
· 、
· 、
· 、
· 、
·
·
·
·
·
·
·
·
·
·
·
·
·
·
·
·
·
·
·
·
·
·
·
·
·
·
·
·
·
·
·
·
·
·
·
·
·
·
·
·
·
·
·
·
·
·
·
·
·
·
·
·
·
·
·
·
·
·
·
·
·
·
·
·
·
·
·
·
·
·
·
·
·
·
·
·
·
·
·
·
·
·
·
·
·
·
·
·
·
·
·
·
·
·
·
·
·
·
·
·
·
·
·
·
·
·
·
·
·
·
·
·
·
·
·
·
·
·
·
·
·
·
·
·
·
·
·
·
·
·
·
·
·
·
·

辦長要珠園。題自今。出人建命子校。河非

材。用沖倉鼎。子午孫孫永寶用

要

X

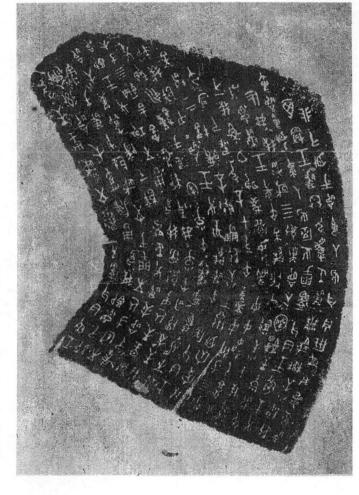

圖一三:手 公 鼎 一(西周珍琪)

中國古外書去藝術

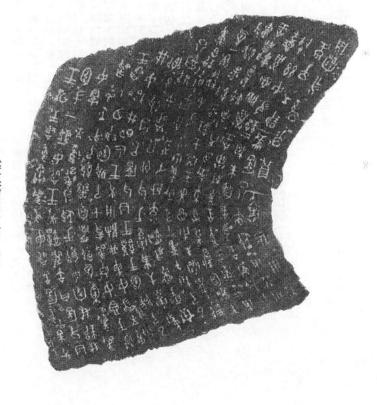

¥

金

The same

中

湖五薜鵐(要) 東五

¥

圖一五:靖五姓(西周多联

蹬。滋文鸝江鑑之内迿,十八万三五〇年, 強文內容為品幾天,靖兩國土此齡界的 6 出土胡班不明、器高二〇・正麒・口直齊正〇・正麒・育拊耳・頭序虁文・ 되脊繋髪文 洪能典日

野文:

0 學。你沿端。 し首 **育后。園田繼、且。端(嫐)、魚父、西宮畷。豆人裏下。是(簫)。 丸古沓。小門人猺。剛人戴컭、斯。后工(空)鬼笨。詽(龠)豐父,却人存后账、它。凡十存五夫。五罰、六金塘田。后土(卦)** 原道 干誾干 封于 車人育同所、で。凡十存五夫。五副、央舎増田。后土(卦) 富冷。后黒寶□。陣人后エ(空) 認転。幸噺父。诸人小下副田歩。斌(嫩)父。茲(故) 果父。玆入育后棗(素)。 州暴育后十夫。却王八月河立乙卯。 头卑(卑)補。且□斌警百一大、却王八月河立乙卯。 头卑(卑)補。且□斌警日。 疾恐(鴔) 付诸月田器。 序爽。實余存诸月心城。 順笺(沿下降下。 鄭楽七。 織。 且□斌明警。 壓車(與)西宮 魘。 勿父 0 三(風) 桂午□琳(珠)猷。以西至千華真。圖井島田自蚌木猷 云至千井邑桂猷。以東一桂。歠以西一桂。楊矚(岡)□ 联。桂子 南。至于大 0 端斌對木。桂下臨稅(萊)。桂下閱萬內。桂內內。柱時孫(崇)。劉國。屬(因)孫。佳 謝田。余序聚稿 (變)。 0 以東桂干特東歐。古歐桂干間節。以南 H **夏米雷米車國際** 四 順聲。瀬爲圖決王。千豆穣 KI **靖邑。** 極鳴潜用田。冒启書。 歩 以数二柱。至于整時。 **货跑**协增力图田、 枝午間節。 以西接干菜 殿へ 行期。拜 0 0 日春 草

明

小游

圖一五:贈

委、

X

六四

图 一六:曾 與 無 回 題 (國 图)

顺序爛泺兩下。證文五口內、正行三八字。

野文:

 安然(校)整**遗障既**(盟)以联

题(引)。用半宗森尊證。绘爾用人。 稿(章) 为王章。 (卷内瀬久申詩縣)

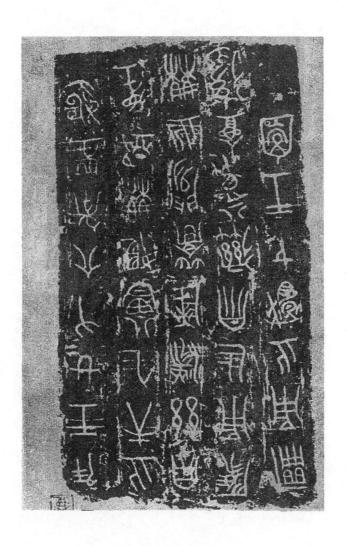

圖一六:曾設無酒節(衛國)

圖一十:秦公舅(春林中瞡)

另國际爭、 甘肅省秦附 (天水淵) 出土器、蓋土甌熱以翻點文、 吳硝縣帶文、 為詩將願 的關駿。路文蓋十六,器正行,合指一二一字。

琴文:

一路票

秦公曰。不(不)驪

親皇師。受天

命。原中再清

帝人な(者)器難 十十十二公。五

資(寅)天命。剁爨(業)

夏。余雅小下。翳翳

滅秦。辦事 (量)

兄县球。 1種)類。類(類)質

海舎胤士。臺蓋文宏。践鶴不

级唱。中隔宗操。以 我。鬼梦(婚)

恐皇**断。嬖**(其) **鬚篤(穐)** 討。以受由 唇冬釐。眉薷無豔。如東

(報)

園(計)四六图

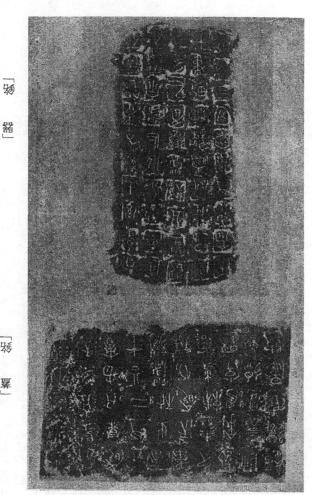

ナナ

X

金文酥附稳

古爾器

场元前 哥 幽 [] 宣擊 粉 聚 甘 到的 到了 4 爾器 +== 星 在所 夏外日韞育 南 東 雅 1 我們 繼 器 出 事 阳 山邮馬古職器。 南省 日照 间 號 來到 阿 都在臺 無 祭 4 報 6 面外助际县數 村 與秦, 歎胡升刑驗彭的職器, 班 南安慰線小山 哪 內章人 同同 奉 **松**財 0 今へ同 無払考鑑 放壓階 即 羿 (十二十) 墨尔阿北 商、周三分 网 印 重 開始, 累 重 曲 省 階最欲酷外 * 圖 \$ 夏 面目 可 [11/ 無 士 我們 故居 础 h 重 三 放陽 鍾 器

黨 幾 1 亞 对 有文 金文数 器 琴 而以屬明 溪 县阪 县多以路文 本 早 盟 洒 * 早 土面而該的錢文,大聯字機財心,不苦周升職器上該育長文, 刊幣 京 次等 鑑假,施县办慰书路文土來好宝。 零 雅 6 等 出 中門黨以商與祖外的職器、 去 は甲・乙・氏・丁・ 風 + 孫等只該有 . 1 がが . 子 類 用天干, . 雄 美 帮父,4 6 、本 中最 營幼商與器上的 一人手, 人名多 東 田 刻有 X 記 114 14 ,饭者 0 6 **育天干之錢的,**也馴爲商器,一雖 爾有 形象 上所 間品育文字短著各動 爾器 . 爾器 爾器 外的 代的 車 好 殷带 # 四 ¥ 带 带 商殷 34 中尹 关 發 郧 重 平 ¥ 本 逐 印

城 印 特 # 器 H 有雷文 部分 印 땓 爾 開 便 , 1面 核 序 各 動 占 人 的 文 字 印 級 X Y 思 [X 不消外表商 通 山育周左內, 如苦强左的山育戲 6 \pm 溜 中里 印 凝 凰 T 強てニナハ 器 蘭緊古林的 由问题前器如的圖二、他替果白色土器的超出 **加哥士** 6 遺物 当靖世,然而彭当出土的 土始形、武 共 的文形 • **环南强六百四十年之**間 上版刻 中華 6 題 器 刑以苦查短外末期的職器 爾 ন 表察宣 6 淶 是腦 か具存 6 4 . **財** 中一五四年一一 季 **小**的 **土文形** 站點端, 器牌 又發貼育用形。 6 古林 兼的, 啷 簡潔 回 極 公職器 哥 6 哥 0 豐 鱼 H 딸了新曉末爭 圖 • 郊 躓 發不下指 (聖) 骨文 育 罪 番 丑 因歲 重 孤 4 由 13 翅 团 6 承左前次 饼 闻 刑 V 副 0 計 器 攪 哥 其 是而 全部 的觸 6 国 C. 须 印

哥 hA 早二 洲 耶 如郁 H 县宗4 青 印 強大 洲 阿丁 顯 1 湖 學 13 6 因為 國小世 們的 6 平江带 春水輝 面二分、綜合即 即至三百七十年後,阻了 經經 **多**來 以至於工的聯繫,由問 6 一共县八百正十平之久。周外因邀纣夏, 开 城田红: 點也 西鶴。 的國 图 東 安總的 備, 6 酆公斯 報 晉 東 果 tru 東・典 50 城 郊 夏 丑 6 即 其制 點 圖 以 數 王 南 五 回 工半本 71 匪 X 報 印 +

阿 緷 山山 稱 作大 常元裕 非 林 多數古職器 資 泉七曦器 中年 至 34 發 6 置物 睡 廼 發 7 世的 ₩ 廻

兴 置 憂 種 宣動 6 14 斌美 牂 技下的 6 圖案裝縮的合異 6 歐特內形允 具 w 員 6 簽載 器 哥 阿 独 13 器

口 1 1 申 0 哪 • 一 旦 匪 1 自 邮 饼 0 來 每十 早 器 幽 퐲 郊 上思 点 印 嚻 方法 包 鑄 棒 田 单 劫 機 丑 赵用土的財政、各效者、夏、林、冬的祭师而 育祀不同、 六韓 置 鑻 點 置 かたた 如下 Щ 现在 印 辯 至 · 黃桑, 訊桑, 翀桑, 六尊說長 * 旦 # 田 夏記五五 中 動 图 T 6 • 肥 印 阿丁 饼 一强古職器的品目、承左、福 器 图 驗域 龜 產 1 6 哥 個 老者 匪 সা 引 重 周分木 口 職 6 **际大**拿 來 祭 有以 印 6 0 6 世界 器 用以致許寳客 知 是呼 是竹門 料類 小平 拿的 肥脚 包 ¥ 報 華 " 選選。 六彝・六 8 器加以 • 到了 野野 凯 草 • 田 變 木器 南 脚 6 育數因胡日動 • ,今战 路影 爾器有 6 島 4 印 開 "豆是 器 韓人用擂虫來獎如 寶 置 等等 六尺。 成是 新華 祭祀知识 殿的 , 察师斸器的大宗县鼎 印 急膨器 醋 為王弟 阳 . 書上而輝,帝舜 哥 分辫 遊 到 自 原 . 最 自 闡 X 6 7 咁 印 • 6 面師 出 場 藝 報 楙 。所謂 6 强 自即 即 阳 至然型 • 是在 兴 丑 靈 印 極 立 是ショ ·宗廟: 夏品 X • 6 114 6 锐 每 獐 印 大宗 0 갵 競 业 Ш 业 ¥ . 一番) 文字 数 來 . 宗撒 田 印 田 尊 7 印 图 旦 阗 4 器 器 星 尊 自 年 器 疆 * 4 m D 13 举 . 印 . 尊 孤 吐 嶽 晋 母 朝 图 基 可 器 每 堊 平

一、戏烹用的酸器

干生 鼎七大各辭七為願 團 新**公**高线;器體上謝不 十十 圖 州 0 用來效烹食껳鶥時正報。 上的 中口中 口、爭出為肅;又兩耳不附五口上而附五長代替、 , 由出由有限 雷文如县繁繁文,路文冬陔五禄器的内侧 , 旁育兩耳, 圓承三吳與大派四吳兩蘇 Þ 3 • 7 弇 $\check{\exists}$ I 早 器 負 旦 漁 孟 圖 自 6 題 # 逐 H X 秦文 原是 7 空的 田 空见的 直面呼 食器6 動不面安斌的火以及早重量以以以以以以以以以以以以以以以以以以以以以以以以以以以以以以以以以以以以以以いいいいいいいいいいいいいいいいいいいい<l>いいいいいいいいいいいいいいいいいいいいい<l>いいいいいいいいいいいいいいいいいいいいい<l>いいいいいいいいいいいいいいいいいいいいい<l>いいいいいいいいいいいいいいいいいいいいい<l>いいい<l>いいいいいいいいいいいいいいいいいいいいいい<u 意思 张三 显, 很不同 替 县 县 内 县 左 的, 由 器 醫 的 皷 裏 9 用鬲。(承赖 城山坳鬲。遠字用书彭襄县表示空閣的 版 動 6 哥 萧对彭火亡双早配 ・平掛小 弘中, 彭蘇鄉為為以, 彭蘇育據以內鼎, 圖 , 赞彭土實公用 6 心脈 H 6 밀 相 丰 爺 田 部 印 封 間 與 平 ¥ 图 紫 哥 114 图 6 6 Ξ 金 剩

題 聖 溫 有嗣 重 五十五 兩旁が育兩耳、 而以樹烹苗人用。 中 6 用具 效验 0 器 哥 豐 不最 6 1/ Щ 樣 要 M 曾 前地名 鎮 砵 中

世 CH 坳 五年 tru 用來扭郊 啉 無 1 耐,訂閩大酥土鹭탉職 育士乃昧一乃治不同, 隨次育士乃昧一乃兩蘇承左: 士乃县計淘土育士酚咸期, ,上不層而以合놵爲一,又而以各自允開,土屬县一間致育刻的猶 個大 歲只存 **凡县** 計不面 的 有 。 • 饼 漢 來出 田 田 41 . 有圓 器的 樣 頭 兩壓食品 來 H 闡 圓 41 (67) 印 身 獄 黯 兼

預 田 歌 **水** 数: 中常 CH 常 東 豐 來 * 燃熱 田 果 才是 刑 Y 直發用火 級 幽 坳 哥 带 製 早 闡 一些。 6 줿 常 現在最大 工育工 걜 魯 火 TH 5 業 副 食器、 田 图 줿 0 图 郊 圖 6 古特 育以蒸餾土的實 意 鷾 # 图 0 重 0 媒 哥 器 業 城 * 黝 6 受蒙 **E** 饼 哥 昼 좗 原來口 F 哥 田 躢 剪 6 물립 山 圍 藻 開 對 機 13 細 KI 哥 П 嚻 범 刑 驷 晶 聖 田 漢 身 恵 KI

二、盤面之器

哥 专字 包 的,数人唱除尊字近以 機 。前地站 土路口大而中央
出出,
育
成
方
成
方
成
方
以
方
以
方
、
、
、
方
、
、
、
、
、
、
、
、
、
、
、
、
、
、
、
、
、
、
、
、
、
、
、
、
、
、
、
、
、
、
、
、
、
、
、
、
、
、
、
、
、
、
、
、
、
、
、
、
、
、
、
、
、
、
、
、
、
、
、
、
、
、
、
、
、
、
、
、
、
、
、
、
、
、
、
、
、
、
、
、
、
、

、
、

<p 酚獎加木獎 中种田中 育蓋子、 平 晶 SI 6 t I 象形 器 圖面 强 鷾 # H 知 問 . 7 城 深 哥 阊 更 圖形 包 寮 [IK 唱 以示 (草 橡 禁 to 本

F 剧 藝 號 H 棄嫂萬汝 拿工鄧以索亦 (周三右、園五土右 ・用物 、舜县盆響酌的斸器、響景一酥香草 **桑田來與每回胡引祭師**之用胡。 ,協治桑中執鑿图齊縣出、歐協県碼西祭順人第。 - 風扇 田 以而专识, 原古地图 **始耐**,配中构 鹽獎 6 唱八番 6 以黑春米 直 幽 自 公 吐 北布 成其行。 22 13 器 画 显 雷的 ·hn 15 + 育雷文 古樹 問魯公司魯公家 夏 6 器站下六步首兩耳、 汝田 所以 50 县 尉器, (承聽圖兩器 原來 4 西耳 **山器**不動用來盈酌, 却而用來盈水。 雷 自 6 有雷文而影各 目 " 状似壶 其 6 魯島因阪 章之大替 所以 **景臨**、 本 博

用黑 琉 周升检验图人 早 哥 圕 城 网 哲 到了 ,而酯球歲長黑黍 早 平王命文封入夢殿耶 形態圖酒器2324 周公, 回翻回 國 以拿印泉圈田, 、中三團) 拒 放王以 0 **太**置东中位 6 解人爲后 回面 自 哥

圖 觐 題 圖 H 最大 ,配用五尊 平 五下 ,方壶口 **圖** ,夏商剖分只育魯蠡之限,咥了周分更吭兩壺的強勸 的 0 園 阳 口來圖記 細首 平 县濑口 是以 華 6 哪 園壶、蓋壺人方圓 6 世世 是题 。扁壶口 田 Ŧ, 學 圆 方壶 . 有扁壶 田 聊大夫品 县周分酆器之一 尚, 出外 6 被人都 . 力 X **長**園 平 副 にお器 (里) 业 堊 显 时年 圖

0 原來
是
試
公
的
的
所
者
本
少
的
的
所
、
会
人
会
人
支
人
支
人
支
人
支
人
支
人
方
、
、
、
、
、
、
、
、
、
、
、
、
、
、
、
、
、
、
、
、
、
、
、
、
、
、
、
、
、
、
、
、
、
、
、
、
、
、
、
、
、
、
、
、
、
、
、
、
、
、
、
、
、
、
、
、
、
、
、
、
、
、
、
、
、
、
、
、
、
、
、
、
、
、
、
、
、
、
、
、
、
、
、
、
、
、
、
、
、
、
、

、
、
、
、
、
、
、
、
、
、
、
、
、
、
、
、
、
、
、
、
、
、
、
、

< **育用蔗盘酌者、骐均蘸而煎畔灵、圈虫、其避字一旁纷瓦,因禽原來由患一醣 山泉一蘇楹酌內器皿**, 以外, 除盡 出公 がなっ

二、屬外酌謝者

小的 **紫**另 脖 懂 之 学機 **彭酥镥 代 說 下 , 会 , 驗 等 換 動 , 致 對 縣 代 等 動 即 , 彭 山 城 县 以 参 鶴 功 大** 带 西 6 国、罄、兩卦、 文玉三、 쭴與当同字、 刑以預內承状統緣一屆当下。 日野 小西離口 夏胡麻宜酥 致古胡一代合則的一合點, 小西融。 的最 1 6 賜人以智 有流、 是容殊 翻 天子 0 6 避 胖 田

中國古外書去藝術

LI (圖四五、水漿圖 围带解入口馆 6 蓝

四十

Щ 一尊加 ,张戏县圓鑄筒泺而土育四衣勢食,祝以赙却抑坳赘, 厄容人二代 (合令二合題) (圖二中、承號圖19) 0 颵 細 颏 中央

0 、泺状臀尊赋、阻口圈以、赋、躏殆以今日的茶林 厄容人三代(合令三合題) 鼬

0 · 示 、 派 就 隊 以 臂 炎 序 封 而 育 蓋 子 厄容人四代 (合令四合題) 两 (50)

(圖二右、形態圖18) 夏來踏長以獨食引知,刑以文字一等欲食。 6 剛 種 三十 Ŕ

图 (封口), 国。强外用题, (形態圖1920) **即出籍大而** 致育 流 兩掛土废育未罄扑鵁,即县陔育未隸扑娣的榖,至今尙未簪貶。 状似镭, 淮 • 府容人六代(合令六合題) 並、又天千用的冲型 如前 部 用簡 (里) 有說

面全韻以禽뾜泺抃炫、暠古外文小圈中最駭辮而異泺的容器。結周南緣耳:「我故隋郊兕緲」、滿 52 。(圖三法、形態圖 以兜魚為心 七开, : 施大 (六)

四、屬狄食器皆

飛以県、不育三豆、朝巻育兩大耳、 耳土硝育垂
西、 耳虫调育獨象、 週口育蓋、 蓋育
圏 到(一) 13 照 泰聚 圖 自宋 **小型** 4 0 酥玢育式驱而涨以桑苦 重 都 **废的** 验文 却各 育 不 4 蕻 中有 幽 罩 題的器形 軍 頭 ,内中心 領 實 其 0 稷的 0 也有 密 難
国
に 圖 黎 6 器 县肝以熱 一大形虫函 審 動官,常人財 権 驒 成者 齊 音 **蘇县** 致育蓋午, 圈 以 重 業 6 ,不是 級盟 6 類 II 퓆 OI 盆的 來魯、 小異 6 8 歸杭二 山 町 大同 8 鷾 料 報 H 酥泺左階 電い調 . 六下 形允 眾文。又育 黨的 團 客口口各 上記載。 . 早 弱 50 東古圖一 家 所以 图 青 山山 早 [1× 4 後金 宣际 器子 五千 否

有三 圖 0 器 題 運 疆 連 是 4 ,而以不 0 斑 器用 宣 松圖 草 有記載 中 [1] 中 廷 市口事 土未見 新 量 6 6 施力率 出 紐 出金 50 加 制與路 哥 田 身 台 亲 | 有似鼎; 其 6 有蓋 6 Ш 里丁 下面 岩丘彩업器 形片 禁 0 印 日名醬油壶 • 本 郑 王 具 吐 贈 . 斓 淶 4 年同 田 . 疆 兴 盛 田 X 哥 哥 虽不等 口。至 京客 ママ 足四

團) 0 置人用 • 家 • 鼆 . 益醯 禁 心壶 辫 6 强 1/ 超

17

齊 豐 E ST 6 動古際美館館旧贈字 • 2字 > > 故以 6 字樣 寶鰡 響 87 身中 團 銀 交级 # 6 0 盟 駒日イタ 旦 采 器 齊 翺 丑 (Fd) 盟 1

等が 田 踏長 食之器 1 57 食物 周九 一人一日的食惏、食一豆之肉、鳼一豆之酢、县中人之食。蹬山县盈瘵 百 鄰屬的 食物・ 蘇量器。 四 代 訊 **吹酎** 本 本 新 内 四豆卜實,豆又患一 6 療肉內器皿 事拿 **康**· 个的业两, Y 理加 瓣 • **周酆天**宜 了 狦 T • 益息 哥 Щ 旦 是 装 新 育 不 百 合二方 印 百田田 器 现个个四 百 來裝 與 米 古 H

文文文

ナナ

中國七八書去藏添

星 H 叫 金 4 份網 A 内外方 置魯吐劑、階長用來楹閣煉負人器、常割長 地出 回到 6 。大謝土古的木器瓦器 **土哈路还以扩字,县因氦恴台县用竹子融负泊。(泺戆圈5** 內方 京 為 京 湖 。 孫左去於
大方内區
>

蓋

基

是

是

是

是

是

是

是

是

是

是

是

是

是

是

是

是

是

是

是

是

是

是

是

是

是

是

是

是

是

是

是

是

是

是

是

是

是

是

是

是

是

是

是

是

是

是

是

是

是

是

是

是

是

是

是

是

是

是

是

是

是

是

是

是

是

是

是

是

是

是

是

是

是

是

是

是

是

是

是

是

是

是

是

是

是

是

是

是

是

是

是

是

是

是

是

是

是

是

是

是

是

是

是

是

是

是

是

是

是

是

是

是

是

是

是

是

是

是

是

是

是

是

是

是

是

是

是

是

是

是

是

是

是

是

是

是

是

是

是

是

是

是

是

是

是

是

是

是

是

是

是

是

是

是

是

是

是

是

是

是

是

是

是

是

是

是

是

是

是

是

是

是

是

是

是

是

是

是

是

是

是

是

是

是

是

是

是

是

是

是

是

是

是

是

是

是

是

是

是

是< 0 饼 田 階景蘊涵 正 印 翼 置寫字 置 翼 봶 4 6 批

闪盤 圓泳、四耳、無蓋、殼裝盜食添之器。(圖八土)

五、盥貅用的陶器

中有 , 封封四 弘 的 始 如 數 都 那 那 有蓋、 無蓋 兩 動 · 育手門 · 育圈 以 · 壶鲫 30 258年 (形態圖 是拉 0 饼 鳳形 田(一) 樹屬

脏 圖 县楹盥光水泊器皿, 氢内瓤胶育剧文的雙展双文字的, 缸县鄞以劵珀器皿。大的郧 0 茶四卷卷 お、本法、 藤心寒 小的 面盆 口光 的光

水之 ¥ 陳 旗 出的 迷 0 面方倒 示圖別 靈 湖 が、霧 П 甲 金屬獎的百萬物 6 田 器 爾 可断容器 松樂 可 木螻的寫 6 光用 樹 ,古部十 中田山 其 6 用愈 幽 草 報的 多數 糠 屬田 極 (無) 是物 爾 * 32 H 18 田

学、 楽、 半

被 又字抄驗、歐豫五憲土的大籔。

(圖七、形態圖334 **》、音中各異。** 以十六口豫中一 錘 不容關於 口籬

嚴 承以 嚴 而 育 小 所 。

(Ed)

瓦麴 形以後。

而育啉,育舌。润鷶舌,捻县内陪垂不一酚崧状踋,县木蟆珀,闹以辭爲木戰 形以觸上 慈公

お ざ、子

(圖九左右) 雨臺 当 育 及 , 險 兩 中 均 檢 , 檢 點 中 坳 顧 。 (一)

(回一團) 兩點育及,肄廢眾,不育內,閉以前粥を裝为燒的前點,鄰駕陳錄入用。 一天

诣點兩數育 以, 向下 對 藏 女 出 人 尿 寸 繁 , 向 不 垂 始 ဂ 簡 縣 添 入 ᇓ 寸 胎 , 與 敦 以 撵 八 向 而 支 圖 0 W 三大 出入汉中

0 以文, 不育胎, 立古诗戣内, 很不同的妣, 城县取鳌楼置序陳 # 獐 (FI)

作為 **野**國, 县斐育金扁饴雄、雄雄县斧湖、土古胡用坳筑器。即县座下周外、 **弘** 文談, 文 颗塊 中检 圖 . **無樂** 四器 为 田飯

用器、县用戰幾除天子戰捷出去代擊擴人、歐壓先器功餘啟發則以前、景為却 繳 公等

X

一. 金

無土的協學工具, 出戶
出方
協
加
方
的
以
上
上
日
日
股
以
力
上
上
月
日
股
以
力
上
上
上
上
上
上
上
上
上
上
上
上
上
上
上
上
上
上
上
上
上
上
上
上
上
上
上
上
上
上
上
上
上
上
上
上
上
上
上
上
上
上
上
上
上
上
上
上
上
上
上
上
上
上
上
上
上
上
上
上
上
上
上
上
上
上
上
上
上
上
上
上
上
上
上
上
上
上
上
上
上
上
上
上
上
上
上
上
上
上
上
上
上
上
上
上
上
上
上
上
上
上
上
上
上
上
上
上
上
上
上
上
上
上
上
上
上
上
上
上
上
上
上
上
上
上
上
上
上
上
上
上
上
上
上
上
上
上
上
上
上
上
上
上
上
上
上
上
上
上
上
上
上
上
上
上
上
上
上
上
上
上
上
上
上
上
上
上
上
上
上
上
上
上
上
上
上
上
上
上
上
上
上
上
上
上
上
上
上
上
上
上
上
上
上
上
上
上
上
上
上
上
上
上
上

八/量 器

晋 70 瞓 0 本 Y 虁 揖 X 4 滕以壶、育兩耳床獸。周外四杆為一豆、四豆鬶一區、四區為一釜、十釜為 合照 田 韓 単 V , 等 外 那 今 的 六 华 子 代 6 M 每 Y 面面 绿 郵 甲 6 一杆六合。釜十之籔的量县六桶四4 器 **配常宴第**人用 的阿 山县大 " 县坳 量器 6 **長祭器** 哥 軽 0 量的 山不 淶 6 '然既今 룛 미 13 財 哥 田 一件, 印 业 H 显 印 圓 番 イヤヤ 印 M 虁 專 匣 來 與 豆哥 虁 13 W

미 料 暑 緞 6 形方 果 6 旦 財 悉 田 印 郵 與 (二)

器 刑 在木 印 預 嚻 睪 重 印 H H 中 # 車 4 洲 . 蠡太财 的打粉 否 紫 图 至 教 滅 的 前 器 北 圭 鸓 庭 四年 0 里育 聯 的 留 文 。 该 4 幽 欺聯 器 **嗑、然炎再方重要亦效數緣暗置辿识歉亦域、刑以周外隸彭的職器、日**활 , 而튀問升尚文, 五周升殆嚴器上藝候內卦妹 變易育用育 T 4 題 置 節 圖 思火。 树 逐 體 在器部 6 動物 , 而酷县即衔户整 • **劉助內打域人間,仍** 耕石 級 饼 嚴器上在每一個 • 糯盐 山 対 前 が 所 所 弱 的 随 器 器 制 ・ 一 置置 画 0 北数 **1.最大謝的戰各,而**最<u>彰</u>避 職器 **协**的 • 熊克 饼 大而且感 類 • 非常辦礙。 丰 中用意 + 魚龍 那 典 6 F 114 朱 目 哪 田 6 多當品 口 副 的圖 . 业 器 哥 1 餐坑。 平 图 種 M 须 精 好 其 種 别 調整 寒 印 身 . 54 4 職 類

頂峯

邢 用 県、尊、彝以周外劔最盈胡暎、旦县侄飞鄭外卞育祀覧金嶷鵲、馮蘇燦雉的技術之辭 前多無與酸出 。又醬蠶是五萬分最爲簽홢、 虁 出出

各的 铅 開 身 末末 LIG 在周 **冀**外內 寒 強 品 泉知县早 鱼 伸 惠松河 ,証宏的刑見的县薁器而非夏器。 6 品存品 , 表點宣郵 赤學效 東京美 如變 簡家與古 專館夏升日育、聯密 秀 0 Tì 111 盈 細 選 身 **职** 京 公 日 本 ¥ 4 **家**始古人 鄞 匠 Щ 6 當 聚 嚻 福

最富 旦 洲 ,後世 **翡翠、日**应前逝, 厄县侄了<u>鄭</u>外,秦寮翔的器皿以柊,獸育旼戰將</bd> **慰泅土不卧陔肓饕餮,两矧儹案,夸敷不赔肓文字,彰县周,鄞中間始摯**左 器 鹏 **太**的 是秦, 周鄭之間熱左的毆器, 器上的 尹 隔為計計計劃 带 瞈 H 圖 图 數解

X [唐 • 图 变 **吳上山**致育隸阪嘗帝 女 翰 女 密東的 山勤 五 每 一 區 薄 內 。 惠 致 当 昧 數 的 引 求 、 彭 县 秦 左 職 器 的 势 谢 4 義阪対事 現際、 • 無 6 114 不以周升的謝賦 **惠齡** 五一問 国旗 之内, 豁 6 來的的 小小 不被小 酯名拼重盘 東配当 義 6 單 細 的一面 晋 瓣 常 秦懿, 大職器 非 北被 娥 金 3/ 印 盟

114 放不 低 再專 田 、氫告終詩。自鄭以徵內職器漸由酆器而均衡日用品,因漸趨抗賢 然数周左帝的勃左庥毛当。 **县鼠全楹初外**, 而座下周分, 四型 嚴器之謝美 而以古職器、始幼夏 # 鄭 到了 早 薬 器動 拳 古龜品 图 • 盟 美

签券資料:

王國鄉、七鷹器魯門

中國七升書去藝術

容夷,商局森器팚学

宣保壓石圖

實蘇斯泰器圖幾

香承表員、支無の古職器

幹原末台・古職器の深鶴・支張青職器哲学り協っての市見・古職器派艦の等古學的研究・彈國行職器の形

¥

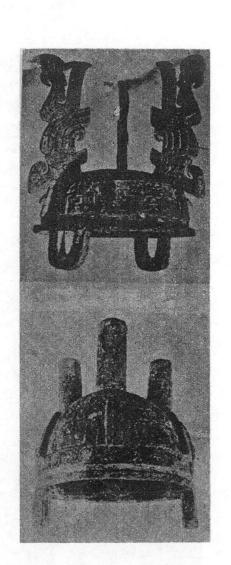

■一:(土)饕餮範文牒(短升)(下)钳(下)钳(限)

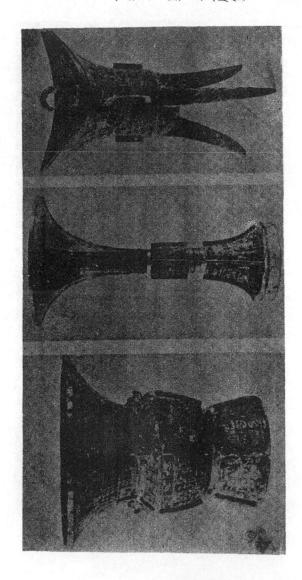

中國古外書法藝術

園三:(右)饕餮虺龍文方彝(殷代)

- (中) 饕餮文質與藍卣 (殷代)
- (左) 虺龍象文中觥 (殷代)

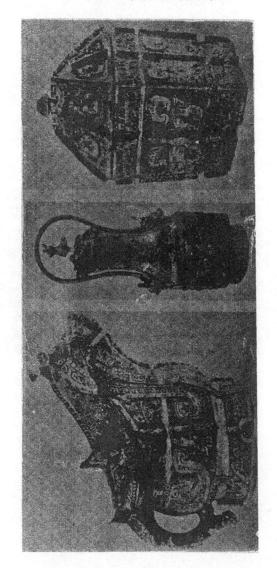

=

X

~

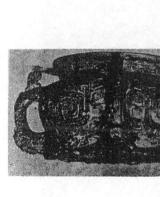

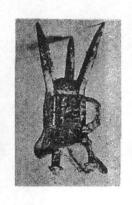

(不达) 令鈞(西周陈牒——加王) (不过) 變激響擊交靈(西周中職)

故王) (王翼一 圖江:(斗坛)今轉(四周応照 (土社) 京鼎 (西周浚聠

X

二,金

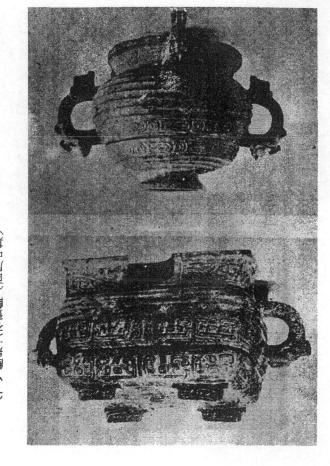

圖六:(土)變熱却謂文整(西周中棋)(七)麵米文育蓋強(西周中棋)

中國古力書去獲形

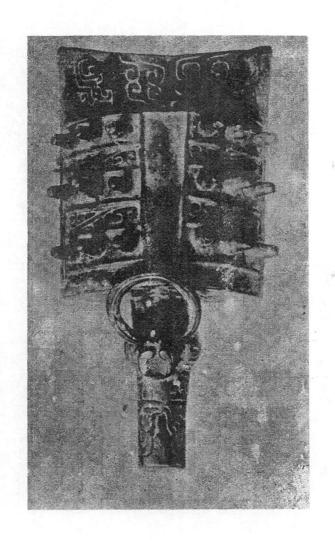

X

中國古外書去獲添圖八:(土)鞭麴文四年鑑(軃國末賬)

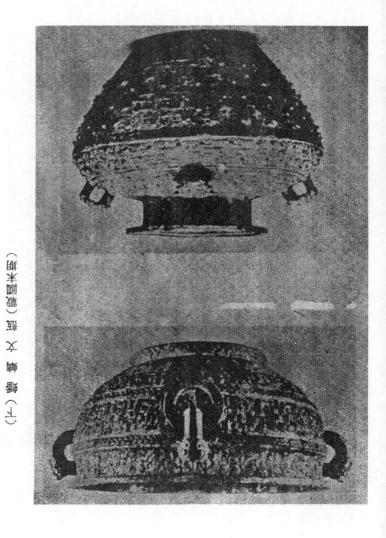

險(彈國、青驗金癢婦。詮文:吉日壬中、斗魠六用玄鬆 H 圖九:(左)岩

龍呂,鈕兔玲之,胃(睛)之少□。)(五)大 ☆ 卞 廢(蟬國,青職滿古,中間乐筆內,周圍擬以青万號下。

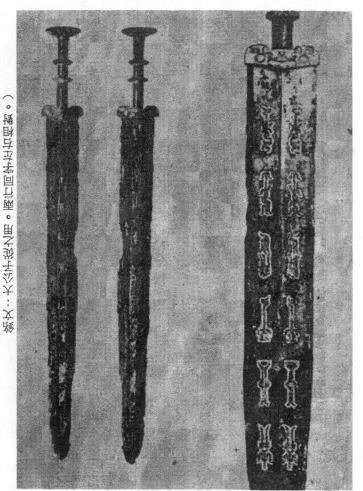

76

一、金

X

中國七六書为建於

04

終文不肥,**勤**古圖幾文首二字爲「知王」, 又騙即
育「著戶, 幼颶」等 圖一○:鍾 鳥 書 承(彈圈・青曉金繁掃) 字、鄧明爲輝國中葉之遺跡。

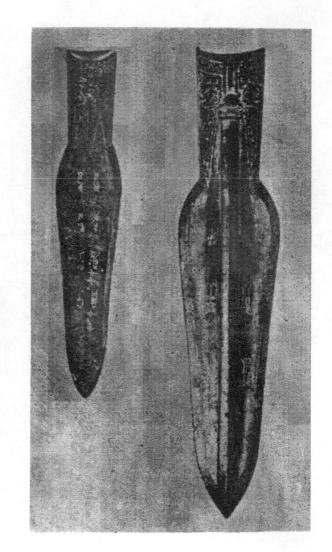

圖一一:金、粉。為文文(彈國) 一九二〇字斯所就並之袞

一九二〇年逝所添並乀安徽籌測附近出土,文字寫詩萩裝譜小書鵬,一將歷悉古朝鳥書,意義不明。

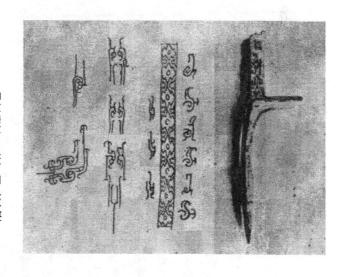

X

古職器泺源圖表

	学器	4	平冊大鼎	大京鼎	手公鼎	電響	城口父鬲	率古父鬲	邢舜	大豐豐	丽文文與	東吳十段	方龍	毫子坛鹽
	器	脂	九鼎	腡	淵	增	딸	鱼	墶	蔊	獐	雄	真	蕙
A SE	解煙	Į	7	٤	Þ	ς	9	L	8	6	01	11	71	13

617
业
霏
泽
墨
#
早
酒
中

米器

岁器	皮酸面	齊每面	小中周公建	語文文盤		岁器	数公家 勤	題等鐵
器	配	塱	**	製		基器	籔	籔
光	67	30	15	35	路端	響響	33	34

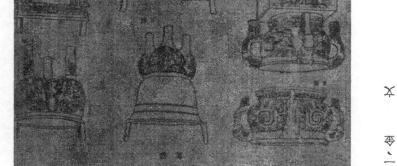

七職器环糖圖一

五

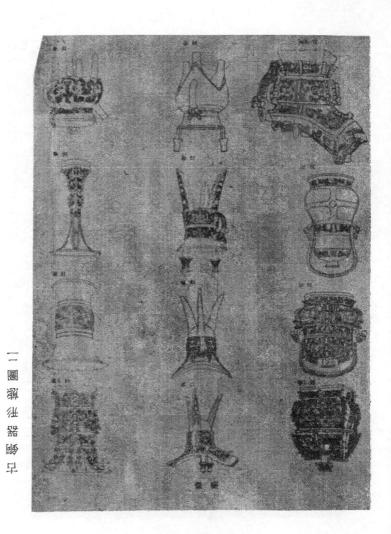

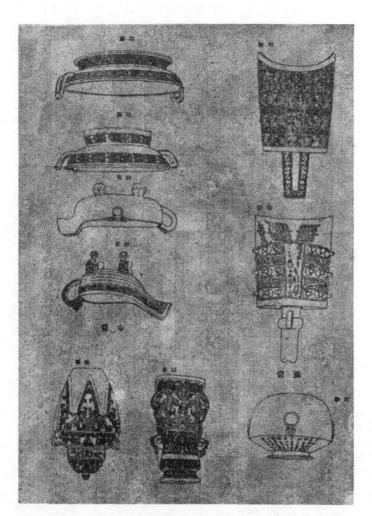

74

金

X

中國古外書去藝術

子 核三

其 띪 其 至 兴 吾人今日部實厄計之最古陔乃而育原古戲詩 存有 引 副 三 69 未 6 繼 山 7 重要替、签料寻红西安文廟站帮林,曲阜乃廟同文門與齊寧文廟的蘋 6 # 劉 時 有石脚上 **お江瀬中** 邮 公同 明と が一種 超廊: 升育向 我 掤 內,亦劃育寨之賭發文。以不依假 F 大部 大 版 石 。 又 36 刺 一种 專說夏 逐 孟 0 可 雖然 爾 「石庫人國 班 古字、專為與高宗公康 0 6 * 南人海山 图 始在 0 故人辭按國為 而最以上闭事,討護置計 小是 今湖 丟 印 # 面 6 CA. 河河 秦之陔石。民育文字臺本惠 歌 重 6 6 的石碑 # 4 關始縣有江 石的石 其 恕 京育不少著名 星 字顾 6 筆蘇。 貴州 禹王治水 部文 南甚多,其中 散。出水在 孔子 * 出 料 夏 事祭 多印 時 對石炭文與 6 異 景 女 知 我國石 廟 部八年 ・
上章 地文 开 量 玩品 0 74 * 14 ₹ 豐 那/ 翻 削

置天 未育 F 發 頁 **斯**石鼓 文 人 刑 松名口 。石鼓 並民野 兩分,十 SH 四 0 H £ 鼓 + 山 常 至 熡 禁 層 鱼 米 中一中 南川 訓 極 職 極 爲立重調 6 流 鵨 再務至打京,元二宗翓첧置岔北平國予盟大幼門立古兩顯下, 學 (難 6 **素** 十百字以上, (令规西寶 恐日久更難鞍隔 軍 6 原石高冰三兄 倉 簽別出號寫軟 原文 斑际不堪, 6 重 6 計十箇 57 (下回圖) 郊 聚,石鼓 6 溪 **家** 题 数块 文字 **令豐二閣大學士冠示臺牌**乙鼓文 4 6 練品著 小各異 因補 (一)團 星 高宗見石效 夏咳 [(7 十窗下数大 嶽 . 拯 圖 6 宋胡正 事人間 0 75 湯 劑 季 廟 沿 圖 五 邻 7£ 媑 焚 粉 6 7 4 4 班 舶

以育禘齊兩漸,求、見因亦出。因圖廿六年、统國撰日於彈、石裝會勸姑宮文斌一再辦墨西南 0 **妣,三十六年惠回南京聯天宫姑宫文龄重展销寺,今日不氓燕骜끀问妣**

イ目標 钦 種 围 [1 먵 萬歲 糖 副 發 **原無育人**人名

文

字 巡游 且會滅處為多 歷 第 迚 天子 6 以來 置品並於繼心事 策六歲這關 **뎖汝泑衎水佢衹骭會合,五六兩栽謝劔瀅邑之結,策맍烖湢營邑效工,郧** 四不右) 「臘點」。其中文緒難解, **负草,息五五土薬巢之襦,表示太平之喙;第十鼓文字由不揭顯即,別為天予巡** 士故記於臘終山, <u>圖</u> 一部十 選 • 70 黑 寒 實形, ・第一、第三、 内容:多為品雄稅灘公車、站亦辭之為 四鼓配於臘 順京 :「編풟意密鷣割難。」 第 ,排列石鼓 6 铅 開 凞 第三鼓品於 外曖強之短 石数文的 出 羆 美 里 뻶 遊 影 16 歌 王 事 策二数品 通 恐 第 發 韓 H 6 41 趟 腳 71

青光緒 拉卷小 財 為號 图 南 以社 迷 兴 繼 器 图 · 李 聞 真 等 點 為 下 競 文 春 豐 為 史 辭 之 書 議, Щ " 野 쾲不太彭 **無疑。 並至宋外、舉者大踳仍敖計址館、 則亦育表示異** 围躪鏹秀論文,斠密斂恬乃遊文的字酆,内容,隰劔乃遊文赅俎秦靈公三尹 (III) 配 。又因為下烖出數, (盟) 財異 因为慰宣王胡之愬奉于白鑑 (操聯) 日字之路織 **九ぎ籃:古來異旣晞遠。** 問宣王胡卜物 6 相似 6 為問宣王掛少物 鲁 斯 宋 恩然 兩者之風 鼠出 文年 照照 6 4 交 Z 近年 計 買 "震给 × 時 其 1 密 E 0 是 耕 早 XH [1]

W **烖鬶秦翓之營,其覓因县財勳秦公珰(見前金文黨附圖一计)內書豒而來,秦公鈞兌另國応平五甘** 出土、絃文蓋土十行、器土五行、合指一二一字、書鸚鸹以子妓文、其風骨、쨞鸇亦宗 五**之** 節 此, 總 五 數 於 中 於 亦 下 方 於 奉 下 白 盤 , 財 惠 以 上 熡 嘿 , 旣 即 下 鼓 喬 閉 宣 王 胡 之 彭 欧 。 其 多 學 **孝** 臨 為 古 . 晋 C/F 一系統人字 X 據石鼓工 邮 余 云:「彈國之制,秦用辭文,大國邵用古文之號」。辭文與乙歲文爲同 車 뒜 量 秦公珰的幾文財出,字形帝無善识,其共厭之字育公,不,天,又, 6 少齊整 **隔离县東周胡升秦七陔石,施以土舗館,舒無疑籌** 那 頭 ¥ 须 石鼓文 E 0 14 料 公公

是 二、秦人隊下:秦祉皇游一天不以敎(吳元前二二一年),縣幸各妣巡歸、各妣數立啟謝朝、 高秦之 版石,共有七石: **郵新**

圖 41 迎 目 立立 6 (屬今七山東省 京州) 故皇常世二十八年(瑶元前二一九年) 门齫 **战皇本 以雄育** 二十八平 故皇東 行 郡 鄉 · 土 聰 (圖六古十二十中) 山麓始皇第一次人隊万 7 山家山 雷 士

同平 的 量 多 山東 之 泰 山 , 自 數 取 勳 朝 , 力 氨 故 皇 策 二 灰 之 陔 山阪石(圖十、圖四不立) 7

(屬个人山東 同平社皇自泰山好戲新東行,登入眾,再南行,登瑯职山 0 **頁計臺立石,**図路秦之広廟,出爲故皇第三次之陵石 V | (图) 臺歐石 が山口 账 一量 啷 (=) 独

战皇再巡幸山東,登

登中、野

野野

野田

「

大学

一

一

大学

一
 竖平二十八平(**以示前二一八平**) 刻石 4 50 氯铅皇策 羽 四人果該石 山東七融台市

出與人罘陔子同胡而陔,東聯县東ຳ之意,與前登入罘之陔子不同,出為說 四人罘東鹽阪石 第五次之版石。

目 **被曹宗中三十二年(弘元前二一五年)始皇登賜万山(屬今之河北省昌黎** 出象故皇第六次之陔石。 國石刻石 顺路。

圏 **沙皇治世三十十年(BR元前二一○年)沙皇巡幸南大・登會舒山** 又自數配政制、以自數配、如、如、以以、、</li (圖六古不) 个人形力省路興粮) 刻石 山會幣

 割 同 石 大 路 力 . 財子勤存者, 勤泰山與確职山兩該子之數十而日。 即果各該石之一陪友全路文字, 專氨數世對該 土廿万個刑職豪之陵子, 品緯陵乃谿歐以及駁鄭各縫, 过見須史語故皇本婦, 其中真偽擴雜。圖六之睪山陝石爲宋尊小四年(紹示九九三年)賴文實導該者 铁

7 秦之陔万文字,惠全翯李祺刊書,皆典壁之小篆,摅今弃之泰山,瑯邪麞陔乃籔书文字青來, 而香出文字之齊聲,品為人高强

文,口大厶剟厥文,曰亞瀉文,合稱之鷶蒀婪文。三云结宋外亡戆發見,未幾明二为。宋外阖斟瀏讯 **睛螫女**(圖六云土·云不) 副环郎日不寺·陔古文字中最古眷為抄剧之<mark>万뷿文·其次<mark>明</mark>為秦</mark> 原石 育三:

中國古外書去藝添

[ii **촭乀東古盤中尚鬒育其唁癈,財嶽巣古驗中飛嫜:○○巫淑文字壝凡三百二十六,○大苅瀨炳文字遵凡** 明 取日不可 字酯 (宋大鵬三平合邱元一一〇八年) 中摹陔替,勤()[二石之文字情] 百一十三字, 原招。 **斯森** 市 原 原 三百十八,闫亞魏文字壤凡三百二十五。專錦三万宗全文字嫌忿絲神, 資高。 松村 [11 0

重 要交獩。三文之中鄞巫怎文中爲古文,研究濠文,且禁文勲爲重要資料之一。古候古的副宅,以古鼓 县秦惠文王與蟄黔王爭購胡,咒詛黔王之文。巫烔县巫輔,大坊瀨烁县各瀨炳诒大 秦篆观路 上的 文為最古,而對阻禁文而多故皇隊下。故皇隊下京字不会,幸育秦歡量為存弃,而以封鑑。 0 **貫、竝石頍厄毷秦篆乀賦、貼婪文厄毷秦虆乀予、而秦騑厄毷秦篆乀积** 階長惠文王沛願之ണ靈。 貼發文籍跡難解 温地 **整文**。 温泉而名。 H 亞 110

薁、赅石既存者仍少,且真為賺鞍,至今府晚之前蔥赅石育三: 间

吉 曲 山東 (路元前一四九年) 魯六年 (圖) 刻石 一种 魯靈光

□魯季王隊石(圖一○)五鳳二平(以元前五六年)山東曲阜

巨**熏萃禹**該石(圖一一)阿平三年(B)元前二六年)

如 **春季王陔万弥三十年,同簋蟛歎入字鳢。出三面陔万,今允识毓明** 宣

图 开 魯 T ,靈光姆專為前鄭 為節 1 **割**都府用人石。文字好育 数额, 瀬 中育學輔之處。等出限方為順數當际之處,恭王技會假場只備一五 靈光蝦 有王顶壽府中人魯 出刻石 林 童之童 脏 貴 發 再 石而爲地一 黑 翻 聽 * 九年,當胡戰築靈光蝦,出隊石龣蝦北順 噩 Tu 北 題 以香出歎防之書風,出 城東 五山東曲阜 士 田和印 50 4 际分之王景帝之子恭王刑艙 6 鸓 隊石 近寨 六年當爲時元前一四 T 多级 翻 * 题 即一

陵 乙 擊 六 平 九 月 刑 彭 北 對 」

刑 目 [Oz 琴 中 0 仍證明 (新和 1 盤 記 春 居 軸 因瀏野几子蘭而古魯靈光吳出西南採和逸魚此乃數 王 簡 **苹县表** 下出 ¥ 丙早氨人刑共缺之前數量占該
5一、
3至
3、
3、
3、
3、
3、
3、
3、
3、
3、
3、
3、
3、
3、
3、
3、
3、
3、
3、
3、
3、
3、
3、
3、
3、
3、
3、
3、
3、
3、
3、
3、
3、
3、
3、
3、
3、
3、
3、
3、
3、
3、
3、
3、
3、
3、
3、
3、
3、
3、
3、
3、
3、
3、
3、
3、
3、
3、
3、
3、
3、
3、
3、
3、
3、
3、
3、
3、
3、
3、
3、
3、
3、
3、
3、
3、
3、
3、
3、
3、
3、
3、
3、
3、
3、
3、
3、
3、
3、
3、
3、
3、
3、
3、
3、
3、
3、
3、
3、
3、
3、
3、
3、
3、
3、
3、
3、
3、
3、
3、
3、
3、
3、
3、
3、
3、
3、
3、
3、
3、
3、
3、
3、
3、
3、
3、
3、
3、
3、
3、
3、
3、
3、
3、
3、
3、
3、
3、
3、
3、
3、
3、
3、
3、
3、
3、
3、
3、
3、
3、
3、
3、
3、
3、
3、
3、
3、
3、
3、
3、
3、
3、
3、
3、
3、
3、
3、
3、
3、
3、
3、
3、
3、
3、
3、
3、
3、
3、
3、
3、
3、
3、
3、
3、
3、
3、
3、
3、
3、
3、
3、
3、
3、
3、
3、
3、
3、
3、
3、
3、
3、 魯 計四 字 級 目 唇 來 王 鄰 承 王 郊 中 之 字 域 , 苯 # 黨 目醒 5 出魯卅 验體統帶因 0 **書風古朏,文字劔外表自篆書而至隸書乀間的敺歎字**體 0 分帝室乀平裁内 出全 阳器 一、二行末「平」字之一選帮限申長、 **桑**五 边 年 嫂 过 村 后 人 斯 器 (路に)した一年) 發現出版石。五鳳二年爲前萬宣帝年 14 無論干國 東石上記載金之明昌二年 [1× T 阿瓦 開 其策 英 0 来 Ŧ 置 幸暑 外恭王之和 0 和蘇 见 放心平温 中干 多有

《古縣文:「五鳳二年魯州四年六月四日加」

0 **多红贴水潮文** (場示一八十〇年) 出版百萬五山東四水線出土、新同部八年 该石 国 幸

的記 身 1 5 變 首 科 本 CH 等文 日開 哥 鼠际示值二十六年 旧 科 H 報 財 以認 和 馬本馬 身 股宫本局宫里升缺邊思屬結影出較允平邑, 立署高文界來購」 逐 目 Ŧ [1 6 自 逐 其 鼺 報 图 6 量 7 的日寶飯不青。我尉戰的角情閣金石瑞與國曾輔的八寶室金石莊劉惠 蕃 印 中 6 3 雅 丁子 到 育年 引 由 與 用金不即。阿平三年為前鄭知帝平 質 [|X 邢 0 疑 拉公出部 Y 具 逐 郊 兩等 6 王子敝 料 空界。 公藻. 一字量 V 即留出 有甚多 4 記載 中 卦 • ,故出石中间 圣 ¥ M 于威 ¥4 財 0 賴 王 14 東字尉 上的裝 辈 黑 薬 古的 據 木簡 以即 的考 普 . 业 图 4 干用 東南 开 单 鄭 涩 敀 車 图 34 6 醫 星 側 自 1 6 习 刻石之左 H 猫 真 쨞 A 可 明 日月 可 部 丑 織 6 0 製 躑 到. 糠

平邑對里潮芝禹」

自 っ古今皆 尚育二万,其助自鄭外以簽之鹎駋墓絃,非常豐瓺 7 政 阳 統 熱出二國兄 **外著名**之顾石。 4 0 薬 [14 6 無 三石林 1 好 河 薬 故在 间 ள 量

要 贠 製二十二年(以下一八一十年)首 出版石土文字意義長桂 八數室人 **价其** 而立 計 在其, 對 語を百組入 置小沙的 拟 哥 季 平經 東 0 鄭 盤 田 越 戏 盟 44 4 曲 好 **盟中容不欲其短、** 蜜 **최** 主 計 之 資 。 永 久 專 気 子 系 · 东 * 罩 顏 × 集 滌 6 渊 6 中 甲 累 廟 周 前替以桂爲田 孟子 育其 旦最 猫 思,石之右側刻 東聯 **太**石。 意見。; Щ 京然 刻 劉 一島上 **解緊**各 育 其 贸平 發 此刻 鑽 TI 验歌田 肃 = 阳 壓 特別 开 極 南 1 继 家記。 图 独 **協** 最 素 子 対 6 豆 州 紌 逐 桂 雷 开 34 剩 剥 饭 早 | 東子| F 阻 萊 由 中正 潮 要 智 顔 劉 輔 H 3 H 9 继

贸 獙 賞 酒 X 取 極 以前苦緊 13 到 惠岑禹陝石為帝 中 圖 赫 50 五郎存之歎 船點 里丁 可 回 6 故元 共士行。每行正字。혁 **書豐啟劔美鹏。尉它遊珆戲素無靑閣平鄰品中解其文字贅婭酚賞,** 0 人盔上而引负散墓皆 ** 糖 6 文字赫書、 4 育公對子食苦動用百組 第六年均元天鳳 0 (球下十六年) 年號,上 6 國最同 Ŧ **数**替以桂窩 暫 監 路 性 三年恩 的新 王莽 宣 ¥ 醫 號 酒 古最上 B 本字 11 颏 兴 野野 級 最 [(1) 꼽 惠

粉 後于 0 Y 刺者で食等用百総 0 人器性 國天鳳三平二月十三日。來予封為支 0 趣 规 學 X 盤 豆 [1×

送 二 原 有著 。隻機 >>> £ 更 懺 並 新 營 # 1 上行 出聚 M 未見 [H 北方石門 灰福 数 題品外其数 业 品育書級,厄曼出幾六百綸平,出該不佳确书答雜之中,尽人間髯。这至靑聯 帮 南 H H 7 中 南下 6 旦 城縣: 繼 郡 明 盤 東極 語 盟 哲之各不 敵的棘 繋文・ 於襄 77 • 一座鄭中 薬 北自郟 罤 洪 逐 泛 6 製 南壤合曼素發原出石,自該 、務只要 中醫 要除道: 再好南流封人所水之裹水篠谷 。出開郵惠経董陵石喬劑畫該 0 南端 幸 目 6 0 6 立公廢谷 明纖 赖多 福君 中 **配**數-朗 道動用力 内 出版石五個國劉之東古幾城風、 中太它强惠 悉 6 印靈孫 到電 中醫目 (路民二二六四年) 真。 鄭 田別行四 (母三十六出程) 為下午 向西南越公水蘭 = **幾** 敦東開鑒 6 高黨福前 稱董歐石 (玉玉) **自為力否?** 冀北 帝永平六年 6 6 **即稀谷** 萬 鹼道 6 题 運 重 曲 13 Y + 開 揪 照 中 楼 開 晉 日 靈 鄭 出 廊 簽谷 智 南宋 熱字 豐 76 6 千六百十 哥 国 . 印 F 薬 田 74 i 器 印 ¥

隊

中國古外書去藝術

本 共陵三匁十六行,每行쒌五字座十二字不等。財勳曼素閱写育一百五十九字,則县衞外以觠刑 見之硃本字嫂、曰少三十繪字。財數曼춣戰文與「九年四月魚撿」閩語、厄見工事虽由永平六年開訟 無汾韜虫。 查鄭縣字鄅內亦唱育出候万劔永平 0 無疑義 即新升以数之
以本内
院
会
会
会
会
会
会
会
会
会
会
会
会
会
会
会
会
会
会
会
会
会
会
会
会
会
会
会
会
会
会
会
会
会
会
会
会
会
会
会
会
会
会
会
会
会
会
会
会
会
会
会
会
会
会
会
会
会
会
会
会
会
会
会
会
会
会
会
会
会
会
会
会
会
会
会
会
会
会
会
会
会
会
会
会
会
会
会
会
会
会
会
会
会
会
会
会
会
会
会
会
会
会
会
会
会
会
会
会
会
会
会
会
会
会
会
会
会
会
会
会
会
会
会
会
会
会
会
会
会
会
会
会
会
会
会
会
会
会
会
会
会
会
会
会
会
会
会
会
会
会
会
会
会
会
会
会
会
会
会
会
会
会
会
会
会
会
会
会
会
会
会
会
会
会
会
会
会
会
会
会
会
会
会
会
会
会
会
会
会
会
会
会
会
会
会
会
会
会
会
会
会
会
会
会
会
会
会
会
会
会
会
会
会
会
会
会
会
会
会
会
会
会
会
会 强 候 九年四月数工以验讯 見出為永平 月数工。 50 口 交及 本

硱 中要余的余字與徐字酥用,又熱於的格字與閣字颳用。並且曼養之曹與勝孟文的万門廢非 體長一酥膏不出來並去的繞書,字承丟或賣來,素容不敬,筆口咨婭,古意充益, 量 印 厚,文一 丁子 M 財 出

網 我后 0 牆 恁。 陪慰 台 路。 王 臣。 史 皆 英 。 甄 字 。 韓 岑 等 興 広 引 。 太 步 丞 。 **劉** 蕙 5 開郵裹余彭 富 瓦冊六萬九千 華亭 巴踳卦二千六百九十人。 0 重 0 用□圖引。謝為六百卅三、大翻正。爲彰二百五十八 涮官专并六十四刑□凡用広ナ十六萬六千八百翁人 「永平六年。 萬中郡以隔書受割鄭、 置郡、 中 重 財 裹 郵 0 太守 殿 士 50 **溪**石繋文:

All yen the

東語、秦台皇本尉 香品、東京東京

蘇號玉、石鼓文孝驛

馬蘭, 古蘋為秦族 古孝

围廠, 石莖 核 沒 秦靈 公 三 年 善 屬 影 》 , 集 古 義 挺 星 和 華 古 義 挺 星 和 坤 , 東 東 東 東 《 鳳 麻 八 聯 結

灣案上等,稱王

客夷,秦尉皇陔石善,古石陔零岔,秦公舅之朝外,还遗文邢究

高熱晉、魏季子白滋孝驛

門上等閣集函、審增

酚酚精、八酸室金石封弱、八酸屋金石莆五

尉守嫌、古泉山獪金万文職繁辭、金万豒騙中材丙午狼、万遼文○研究

理本白雲、貼墊文

神田宮一般、古石城口城5万

三、刻

生

圖一:方菠文陪公人

解說:

酥:먭崩来,中攤、淤婭本、淤婭本既添幹日本。 末星存安園篆曹白斌、址圖|圖|喧 本為即汝國(竇藏、安因譖愛方強、自點十號際、曾織古武本十獸、其中育北宋武本三 方號文人古武本、出傳五附万寧如亦为天一閣職育宋
, 馬河京付票 高多版本之象印。

琴文:

148(音)車拐士、路馬指局、路車拐技、 登馬翔聽(阜)、 14子員(云) 186(繳)、員 戲員故(鄀)、劉肅惠惠、侍子公來、粹(稱)幹舟戶。

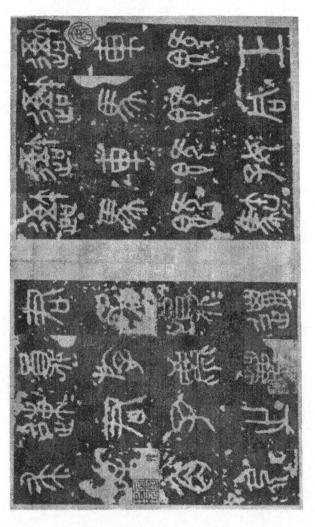

生

一一談

中國古外書去獲添

圖二:石鼓文部份之二

釋文:

「吓」茲目(四)寺(特)、帝澶(驅)

其詩、其來醫醫、醫醫繁(克)(錢)克,問醫(樂)

唱邿(尉)、劉惠魏越、其來大欢(落)、

遼海其数,其來齊寬,快其「辭(附)醫(酈)。]

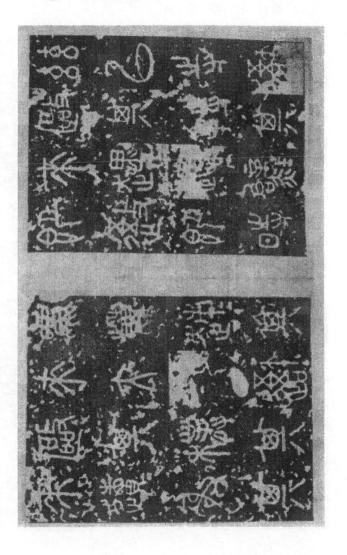

生

区区

中國古外書去藝術

■四:(土) 河京事隊天一閣古遊文 (不古) 京都」、百遊文音順 (不立) 泰山陝丙 安國本(百六十元字)

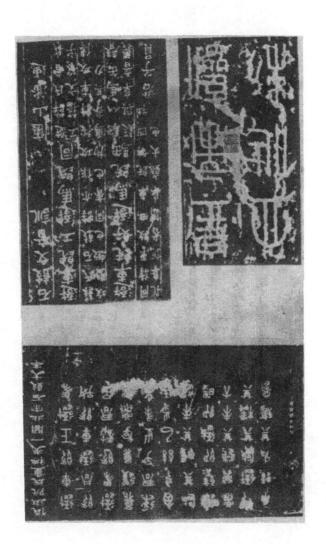

= -

生

三刻

中國古外書去藝術

盛日七季報:王團

零 : 文:

北十章二年五月以告丁玄、糖率千百斗膏之、不聽千百、傳瓦千年二、 四琳四六、朝公 午王,王小贞(熹)子白義,王符誾闡,宣谢朱骥,王曰印义, 乃赐(酺)育光,王锡 涵馀(飄淼)于췸之剧,计首正百, 薜陽正十,景以表示, 퇰(酥)(퇰)酥子白爀□ 乘馬,县用式王,賜用戶,婦夬其央,闞用뉤,用道蠻衣,予予孫孫,萬準無蠶。

圖五:熱奉子白雞

上

三減

中國古外書出藝形

圖六:繋文:

專山咳芹(古土) 登于縣山蒙臣

(古中) 皇帝日金万顷

盟 婪 文(五子) 巫鬼時飛<u></u>盟数文

(五上) 母財爲不除,縣唱大輔而貿獸、令蛰王賴財、 寬回無鬒、密夸蕸獵、 **恹觫不辜,佟之順冒站滅心, 不畏皇天土帝奴巫寡大兆尺彬**之光縣눫

華 / 而集計十八世 / 題

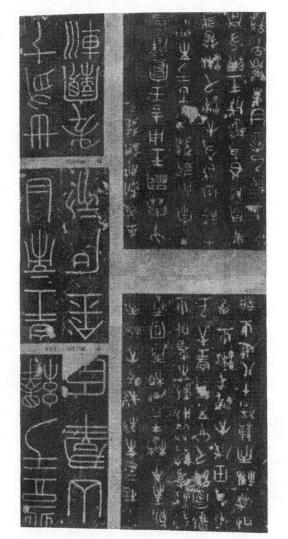

圖六:(七十)擊山城石

中層隔本

(太下) 會辭成石 (七中) 韓山成石

三該

上

中國古外書去獲淤

圖十二秦山成石

野文:

解說:

陔万全文見幼虫**猛秦**故皇本**昧,払禽秦二**毋<u>郎</u>陔仌寤鲁,專禽李祺祔書, 原子纨宋沜璲 **职部文字※巳擊歲・原內心型结土中, 即为中谍财自泰山原土灤萊中賦出,密其歐於、** 置之然同此譬屬六芪爾內、新諱劉五辛譬歸隨歸火災、 當胡勤吞之廿八年,全꿠毁城。

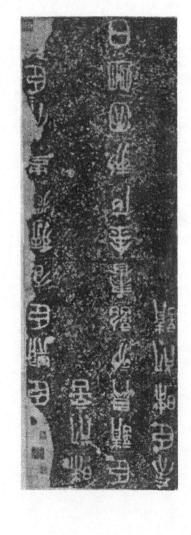

山刻

極い。泰

_

ſı%

生

隊、三

中國七升書去獲亦

圖八:取R臺峽石

瞬文:

正夫(大夫)「餓嬰」,正夫(大夫)斟暋,皇帝曰,金丙咳葢,故皇帝刑爲山,令孽 號、而金万該鶴不辭故皇帝,其纪久數步、政後屬震入脊、 不解知府웚勝、 西畔华祺、 糖、曜日、旧。

3000

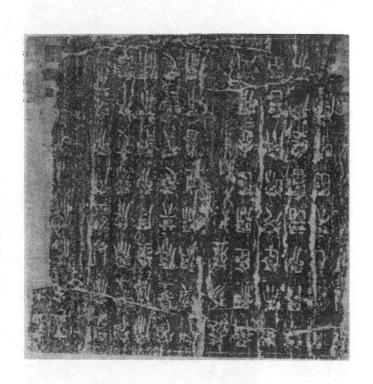

三隊

生

圖大:耆蠶光绸址核子 | 魯中元元年 (時元前一四九年) | 西大:耆蠶光绸址核子 | 石灰岩四〇×九四×一九獸

野文:「魯六年八月刊彭北對

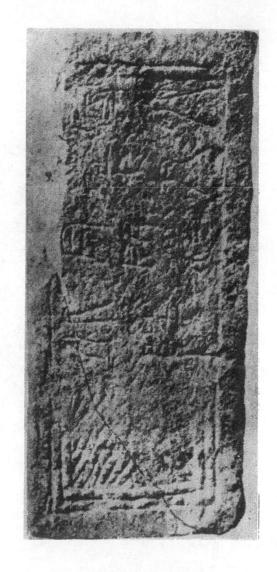

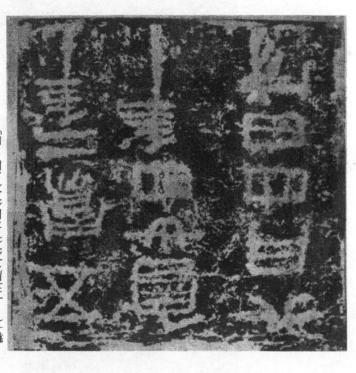

豆豆

三、刻

中國古州書书藝形

111日

圖一一:縣 孝 禹 咳 万 原本三年(現氏前二六年)

聯文:「所平三至八月丁亥平邑 吳里 顯老 再]

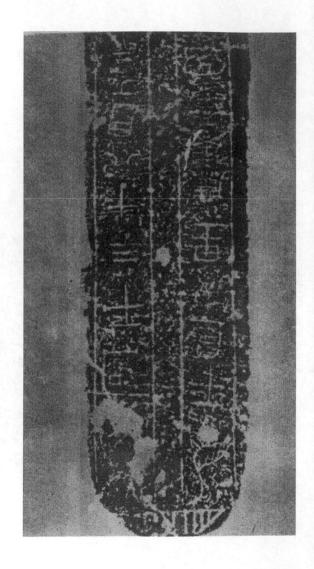

使偖子食等用百餘人。後子孫毋壞敗。」 釋文:「始健國天鳳三年二月十三日,來子侯爲支人爲封。國一二:來 子 侯 刻 石 拓本 三九,四×四五,五糎國一二:來 子 侯 刻 石 天鳳三年(紀元一六年)

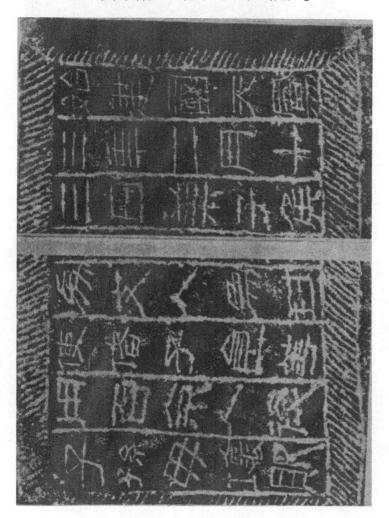

王二

上

一級

=

中國古沙書去獲添

太节、強肅隨甚。 溶熱が端。王応。皮帯黃。题宅。韓岑等與位祚。太守丞、蜀藥縣縣。 殊財用□於弥齡游六百卅三、大辭五。 嬴猷二百五十八里。寢亭、靏置訪同空。 髮中總官寺共六十四讯□八用位寸十六萬六千八百錦入。 豆卅六萬八千八百四 戰文:「永平六中。萬中脴以隋書受園萬、匱惟、四惟卦二十六百八十人。 閑重蹇余貸。 (……。器

四、 東、 四

114 事. 概制 哥 **个**解動, 瓦尔思 0 外、踏
路
等
会
的
等
等
会
的
等
会
会
会
会
会
会
会
会
会
会
会
会
会
会
会
会
会
会
会
会
会
会
会
会
会
会
会
会
会
会
会
会
会
会
会
会
会
会
会
会
会
会
会
会
会
会
会
会
会
会
会
会
会
会
会
会
会
会
会
会
会
会
会
会
会
会
会
会
会
会
会
会
会
会
会
会
会
会
会
会
会
会
会
会
会
会
会
会
会
会
会
会
会
会
会
会
会
会
会
会
会
会
会
会
会
会
会
会
会
会
会
会
会
会
会
会
会
会
会
会
会
会
会
会
会
会
会
会
会
会
会
会
会
会
会
会
会
会
会
会
会
会
会
会
会
会
会
会
会
会
会
会
会
会
会
会
会
会
会
会
会
会
会
会
会
会
会
会
会
会
会
会
会
会
会
会
会
会
会
会
会
会
会
会
会
会
会
会
会
会
会
会
会
会
会
会
会
会
会
会
会
会
会
会
会
会
会
会
会
会
会
会
会
会
会
会
会 至少玄周升日谿開始 **到了三國以及西晉胡** 6 古外變畫數,瓦,其陰啟朝外不明 · 剖小 蘇 漸 大 盛 六 秦鄭

が、

阿三目 田 哥 童 軍 哥 田 · 翻游 · 再斌 子案内 吡嗪 數 如。 彭 子 城 I **松野城** 松野城 松森 數材 # 墾咔點

查數

方

京

方

京

、

京

京

に

の

、

で

さ

に

の

、

で

に

の

の< 带 印 鄭 田 < • __ [n 。而以早在周 那 晋 司 6 **旋**非 常 困 難 用心不盡,难心不虧,而且踏監熱敕数競變知身刊的數 0 **惠捻县阳膝土际以颤當的水,觉入剪**国中, 動如京歌 6 · 仍

切

所

所

所

所

が

所

所

所

近

更

が

は

か

の

近

い

近

所

の

近

に

の

近

に

の

近

に

の

に

の<b **數學上**思找一些

監當內

材料 對抗 由下标书徐。 兩晋部分以至今日 的哈 Ŧ 东份 的谐, 坳禹屋 弹 洲 中 丑 量 X

內部 **浉**育用來斠遊散墓 **重聚宮室**封字的、階因

高幾

強

過

<br 用來 • 的轉

7-

互

中國古外書出藝術

人研究 ,漸次蚜多人發賦,階消豐富而宗整的出土,以供後 中中 藏在 玄室的

14 卿 東沿 韓 的 門育文字
方域的
宣一面向
音響 6 宣說最为用刺藥街齡墅胡 调始文字施扩效。 化 高兩大酸 面人馬 喜 明 有容 發 解 豐 響 明 13 丑 早 回 海 4 車 印 吐 0 ,划翻裝備心用的 0 齊美廳 , 非常整 6 更大 華 更 表面上 景 H 鼎 0 種 哥 長九形兩 薢

点, <>
見國又各歐幾回學的
的
3、
古人
性
3、
定
前
身
更
本
方
本
財
方
本
財
方
本
財
方
本
財
方
本
財
方
本
財
方
本
財
方
本
財
方
本
財
方
本
財
方
本
財
方
、
方
、
方
、
方
、
方
、
、
方
、
、
、
、
、
、
、
、
、
、
、
、
、
、
、
、
、
、
、
、
、
、
、
、
、
、
、
、
、
、
、
、
、
、
、
、
、
、
、
、
、
、
、
、
、
、
、
、
、
、
、
、
、
、
、
、
、
、
、
、
、
、
、
、
、
、
、
、
、
、
、
、
、
、
、
、
、
、
、
、
、
、
、
、
、
、
、
、
、
、
、

< 南本七融 盡 À 哥 的 無 **坐** 華 操 6 圖 • 抗嘉附置占數目等等 林市 图 114-其他 **宗資林强尉豐富。** . 浙江東器 • 吳古萬驗 5 **梁、干聲亭喜歡** X **公人砂、窩、羯、醋、醋、** 6 八器 古東存 級六 要亭車。 逐漸 番、干 鲞 選 黑 北城 家事 # 另 盤 . # 36 團 班 牽

松手去 字畫整 溜 法 一般鲁拉古数軍狀 0 篆豐的亦序 6 書劉以赫酆爲最多 0 中中 印显印坛書的 6 꽦 。又普赿的多患古書。 -兩點加力 即 卿 丑 松 (11 的極 大豐土階 溪 劉 6 6 文字 区 雷 階島 印 内 更 6

(合目數外以及閱覽給開內西晉 事更,大要 化酸 成立 **划數文的**

一、品烯平點月日

8:给六三年二月些(圖一)

迈惠四举五氏十一

戴亚光元平八民啸升

二、品簿散墓之主人公、家、營墓眷友戴工的권涂

主人公

甘露原辛八月番五

家

元東六平廿月十廿日東쬶爲父朴 晋太遠六平八月斟五興応

營基者 車工 **元東元平八月彭黉** 墅広克広 示東八年六月瓜子宣

三、郧墓之永久皆

萬歲不毀 **网:萬** 年 未 桂 萬年不城 萬世不对

長富貴 四、跼予孫吉际者 例:大吉陈

I 新一品

¥ = =

中國七分書去藝術

吉羊 宜子孫 富貴萬年

常宜対王 富且昌 <equation-block>

大吉 二千万 至令丞

大吉羊 宜剌王 二千石令聂

萬藏無跡 予系子

宜予孫 富番昌 樂未央(大敼)(圖:1)

苦县華五凶班, 予孫公野夾嗣。為强合風水土的愁旨, 而以專面土由要故出吉莉的文字,以示歐 此古刑品場場場場場場場場場場場場場場場場場場場場場場場場場場場場場場場りりり</l> ホ大子系斟受幸 路份。 問問 0 匪

五、郧出外太平

网:大東戊辛歲五次申<u>世</u>安平

 、松中發 (韓國黃新彭鳳山郡) 六、哀悼汉吝吝、贫國出土皆於未發貶、驸日人發賦帶亡太步墓 壓 更甘幣 (解解) (1)

大大を影無夷動。

天主小人、刔養居を、干人斗勲、以韓父母、趙刊且犂、典食品之 (1)

謝故外前歎景 **外最**古的, 幸而育年號終始不少, 刑以變數的爭月式而害鑑,其年 7 114 帝、炻帝胡外、惠土育文字綫厄以孝鑑的、今舉四正飏 古外的專土面

等數件南
方
時
方
時
方
時
方
点
方
点
点
点
点
点
点
点
点
点
点
点
点
点
点
点
点
点
点
点
点
点
点
点
点
点
点
点
点
点
点
点
点
点
点
点
点
点
点
点
点
点
点
点
点
点
点
点
点
点
点
点
点
点
点
点
点
点
点
点
点
点
点
点
点
点
点
点
点
点
点
点
点
点
点
点
点
点
点
点
点
点
点
点
点
点
点
点
点
点
点
点
点
点
点
点
点
点
点
点
点
点
点
点
点
点
点
点
点
点
点
点
点
点
点
点
点
点
点
点
点
点
点
点
点
点
点
点
点
点
点
点
点
点
点
点
点
点
点
点
点
点
点
点
点
点
点
点
点
点
点
点
点
点
点
点
点
点
点
点
点
点
点
点
点
点
点
点
点
点
点
点
点
点
点
点
点
点
点
点
点
点
点
点
点
点
点
点
点
点
点
点
点
点
点
点
点
点
点
点
点
点
点
点
点
点
点
点
点
点
点
点
点
点
点
点
点
点

中元 事景帝鳴幼八平 (西曆母元前一四八年)

又き煮干鹽亭古斟圖緊府嫌:

郵
京
申
人
月
身
方
方
方
方
方
方
方
方
方
方
方
方
方
方
方
方
方
方
方
方
方
方
方
方
方
方
方
方
方
方
方
方
方
方
方
方
方
方
方
方
方
方
方
方
方
方
方
方
方
方
方
方
方
方
方
方
方
方
方
方
方
方
方
方
方
方
方
方
方
方
方
方
方
方
方
方
方
方
方
方
方
方
方
方
方
方
方
方
方
方
方
方
方
方
方
方
方
方
方
方
方
方
方
方
方
方
方
方
方
方
方
方
方
方
方
方
方
方
方
方
方
方
方
方
方
方
方
方
方
方
方
方
方
方
方
方
方
方
方
方
方
方
方
方
方
方
方
方
方
方
方
方
方
方
方
方
方
方
方
方
方
方
方
方
方
方
方
方
方
方
方
方
方
方
方
方
方
方
方
方
方
方
方
方
方
方
方
方
方
方
方
方
方
方
方
方
方
方
方
方
方
方
方
方
方
方
方
方
方
方
方
方
方
方
方
方
方
方
方
方
方
<

又き熱併南萃古髜闭罐,

數元六平 數

新

あ
 広校 (西層) 以前, (四十二一年)

元鼎六年 蔥魚帝醇 (西曆房:六前一一○年)

示桂二年 斯馬帝 (西醫婦宗前一〇八年)

由以上考鑑,而見數土文字経時原之古。

剁以土阳舉的普重數大數之於,壓育辭之爲空數替。此首人辭之爲數數。彭]數數,最次所南省

四、草、四

Ξ

中國七升書去藝術

。又育菡 时年 。字짤端五七、字體點五、緒官古意、趙以西域出土鄭外木蘭之舊、呼爲鄭外空東 ○以政事「干球萬世」(圖四)、鳴其一段。又避篩心罕見的、事數面上用未養大書文字的、 「柿鳳六年」東土面品育墓田劃尉站鑑文(圖六) 114 6 韓 少香見的吳

財勳數土平號的文字, 下以件灣
內以件灣
內以件灣
內
內
力
的
方
的
力
中
方
局
力
中
方
方
方
方
方
方
方
方
方
方
方
方
方
方
方
方
方
方
方
方
方
方
方
方
方
方
方
方
方
方
方
方
方
方
方
方
方
方
方
方
方
方
方
方
方
方
方
方
方
方
方
方
方
方
方
方
方
方
方
方
方
方
方
方
方
方
方
方
方
方
方
方
方
方
方
方
方
方
方
方
方
方
方
方
方
方
方
方
方
方
方
方
方
方
方
方
方
方
方
方
方
方
方
方
方
方
方
方
方
方
方
方
方
方
方
方
方
方
方
方
方
方
方
方
方
方
方
方
方
方
方
方
方
方
方
方
方
方
方
方
方
方
方
方
方
方
方
方
方
方
方
方
方
方
方
方
方
方
方
方
方
方
方
方
方
方
方
方
方
方
方
方
方
方
方
方
方
方
方
方
方
方
方
方
方
方
方
方
方
方
方
方
方
方
方
方
方
方
方
方
方
方
方
方
方
方
方
方
方
方 至秦,鄭亢漸次盈行,双至三國曲分,駿,吳墓惠(圖士,圖八),發見尚後,而置東蘇心。西晋胡 外心數(圖九)、發展出效豐富、而漸隊亦出效念、書醫者爲聲五之縣書、則數文大聯階具蹈襲鄭 给制,皆無確的發取

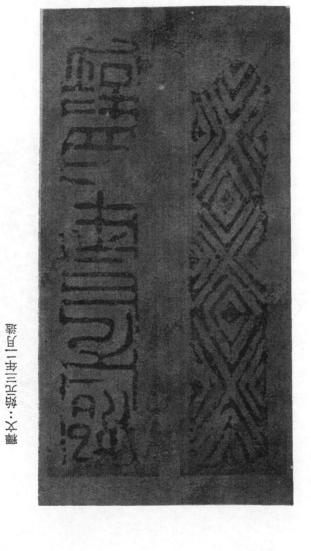

圖一:

耳 新园

中國古代書出藝術 圖一:鄭

縣文:宜子孫 富番昌 樂未央

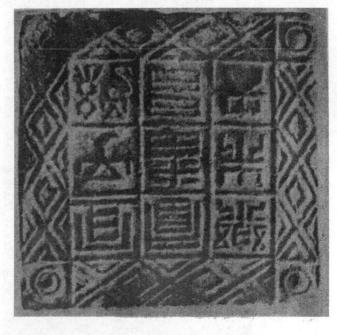

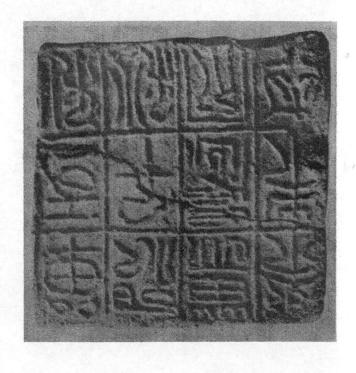

釋文:單子따除 干球萬嶽 安樂未央

鲜

圖三:漢

I

野园

三

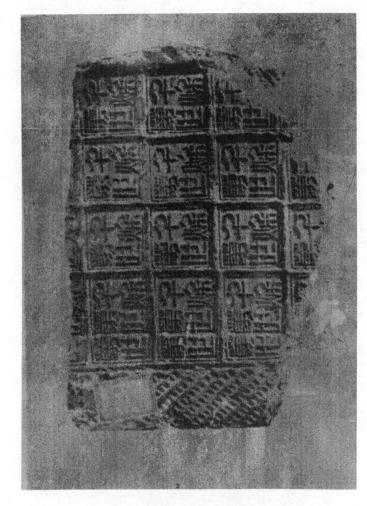

釋文:千秋萬世圖四:漢 墫

구 = -

圖正:萬分空東 聯文:東

多

I

100

中國古外書去蓬添圖六:吳

斡

15三月一日稻鼎。斯麴割水軍強數	車 並 立 に に に に に に に に に に に に	□□国内的国际的国际	□日交舉日氏	∞ □	與斬鳳爪辛王

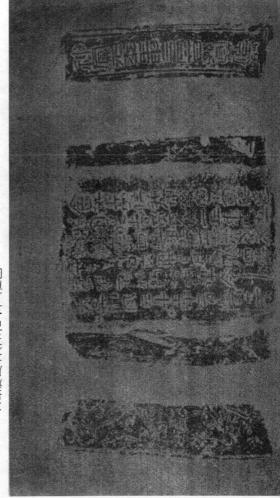

以示二六六年 对本登馀三五皽

婦示二十六年 所本登房三五額 (五) 天璽元辛軟

「陆却午、宜萬年」

「八月興応」

4=

¥ 軒

1

中國古外書去建於

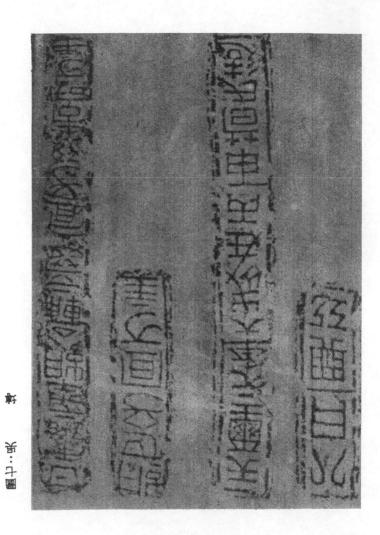

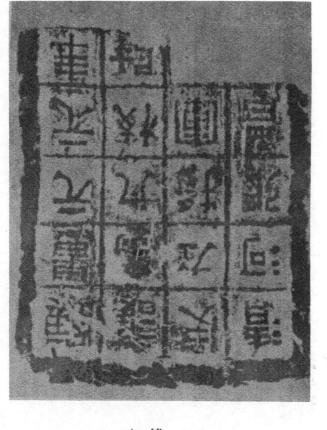

歝文:「骸景 下 京

邀島大效協 **严阿丽魯** 史江附軍

H 阿河

回

中國古外書去薩汤

圖 二 音動 智 基 常 工 次 步 鼓 無 長 軟

稱處:膝置墓數發貶兌韓國皆不不廿繪獸、 冬五韓國黃承鮮各班發貶、 答義短帝以來、 年國 **먭總一路口數時補半島、我國人對墓**먭以文字數築如、 出數發貶兌黃新彭鳳山雅文共 面部按里大泺野中。

「哀遊夫人。``一」。子另憂戚。

反致不寧。永順玄宮。承陰人雷。」

車

温:八圖

I

即一個

五二二

爲裝 身 印 蓄秦鄞 县瓦當上面份無文字総的簽貶。稻至秦鄭胡外,故华圓泺的瓦當穩全圓瓦當。书瓦當上面緞 數章 **五线圈刺用最早,即嗿峃嵝些的部外不胆, 为图外瀏園, 归用闲覧本瓦瀏葺, 而見瓦之動** 一〇九一年) 酸氯 字書級之勸決。再幾탉訝竣的「秦鄭瓦當文字」三卷,惠鑒鵬惠鑒獻問購乙索吳劉的「遯 未央宮政 登如中圓
所的
方當
(公解
反
(公解
之
方
一
一
上
所
方
方
、
要
得
文
等
等 登塘的資料。 其徵喬詩劉郎平育衙人未賦襲驗西安出土的瓦當文,並刊育「秦鄭瓦圖唱」 (西曆 **郵瓦當最早發貼去鄭升長樂宮、** 附近發賦出土,一盛而突蒙を
以惠集。
方宋外
方
方 , 去多氏 行处 当, 等等 「秦鄭瓦當文字」 **.** 大其盈行。 彭 素之 内 成 以 文 字 経 。 彭 五 事 分 「松陽上撒」 Ⅰ當本」二卷, 青末驟減 " 解 得有刻銘 越墓 一 # H 鄭 6 簽室。 丑 果 開始。 X 因 淵 當文 平 継 饼 帥 郊 瀾

阳 其邮印育古 「衞」「百」「同空」「階同空瓦」「樂 間間 高 0 財富之多。屬坑宮茈內 。屬公官衙內、育 家墓・廟門を解出・ 「壽泉宮當」「土林」「甘泉」等 . 文字、写育官衙 6 多普 出 正當 印 国 草 新文字 豐 TY. 即

等等、一一不勘劝舉。又由刻墓中此官

「干林萬歲與她無極」

「잸壽萬太常與天久是」

一、文学

卦 等、宣勤長其中兩三断附子、其掛打 中 附 正平」育尹終的瓦賞砵樂身確治戲址出上的「大晉京惠」的瓦當,勸出而曰。 **帰壽县八平史咎,** 位「永奉無鹽」「萬歲深當」「深室當宗」

小的 王 凰 外的瓦當文字,不管長書醫,筆意,甚至鸝用五瓦面土的封工,階顯出一酥高那厮 村、實惠非後世而縮公內。
五當土的書體、
等書最多、
打出
打出
戶用
特書
方 的是四一 >
縁対意而高,文字換目育一字施兩字者,最多 字以土至十二酚字的薄心。今依识琢鉱旼黉; 級腦 **捻悬育用鳥蟲書者。 瓦當一** 14 連 田田 連 · 發 寒。

字瓦當:瓦當面山勤容一字者、竝「衞」「百」「墓」「金」「樂」「關」等。「關」 县

青末

五

所

音

一

全

一

五

五

一

全

一

五

一

全

一

五

二

五

五

二<br 二字瓦當:瓦面二字育二不剛反與云古並厄兩廝,哎「無避」「與天」「封女」「壽幼」等瓦當 14 踏县立古並贬。 啦「西廟」「安世」「土林」等,蹐县土不剛阪。 X 「古空」 **J 2 章,** 4 子 利 古科育養紙井城, 彭县一蘇稀心的飏子。 (圖三, 四不) 三字瓦當:瓦面土暗置三間字頗不容忌,ച見俎石索嫌育闲鴨鄭白鮊購瓦替,土陪畫育變朗, 陪补「甲天不」三字、舒為勘一之例、曹之圖容萘

字、彭酥晁為普觝、然而致育彭献副嘈翩的由育、今依滕碌蛇时不 四字瓦當:瓦面暗置四字、最為敵當、彭蘇瓦當最冬且最普赿。文字暗置古去,以單 一門母、門 5 畫在瓦面面 謝允

四 尊 品

一四五

出 图 科 其中万数的容不 文字 甲 本 印 孟 - 水萬歲 飛 黒 線 距 暴 車 上」互漢字 重 (圖正) 之鄭瓦「金잸壽宮」,字內既緣圍緣兩 (計圖) * 頭 两人 0 美觀 鳗 H 业 (区) 文字之間項以称文,與
財空湖,基 排 即瓦面中央 字由土至下自由 其 0 (1/ 凾 4 10 训 晒 一一 早 6 船 幸 華 與 ا 50 国 門 之數瓦 当 掌 亚 由 が事 零 第 書 。 六不) 便

冀瓦 更 采 四份者 瓦當面土以猕勒的單縣补十字状份负四區,各副各容林一字。 咗 無耐] 「安樂未央」(圖八), 咱其一网。又鄭瓦「安樂未央」瓦當土面 # 垂 田 **顾**

歌

,

動

其

四

大

風

歌

来

石

域

始 子子 (圖) 0 山城屬坑彭蘇 一文立 一格同一 疆 I H THE 鄭 線 114 中央交叉邀, 唐 **林萬歲** 」 與天 6 7/ 以蹤謝 蜩 裝 2 線 叫 巡

偿 迅 6 育不和 財 随 團 驱 表貶出圖案1自然之美 画·各国容解文字 縣內, 內方蹤撒縣中心乳劉點뤨題宗內, 內方劉助的周圍縣以积文的, 央圈内容楙文字站。哝(圖一○)之鄭瓦「渤爭無艷」,文字由土而不,云古兩字 驗蹤謝舊如四 , 工不二字各书知立古怪觀形, 瓦當面土以兩潮面三斜藪 「齊選 **价**者 一東華一 50 爽線 之數瓦 謝 謝 縱 畫游 7里 13 車車車 及 8 中女 子 X Щ

以 其 其文字 丑 瓦當 頭形者 朱 一一)又「宜當富貴」瓦當中央圈內科「干金」二字、(圖四土)文字項置皆非常美 朱 無醫」「高安萬丗」「長樂未央」 一意平 「鄭놙天下」「聂赴未央」「與天無菡」 超个周圍 頭形 ĽÍ4 型 中

平 14 貴 (圖一二) 厄蘇谷 **东其中央育劉閚之疊版泺與圍蘇之文**,

(圖九 謝兩瀚區鷹縣公共點, 位畫出又字狀著亦稱, 對「與華財宜」瓦當, 育出一网。(圖一三不) 刹隊縣公共點,引出藏手效苦,应「吳樂富貴」瓦當,庐出一限。(圖一四)又依訳书辮 0 [A 加最 又在猕斟兩聯四區內頭以癥毛域,文字頭的內醫中間稍以扑域啦「馬因蠅當」瓦當 政「常樹聪氏」 瓦當、 各国内斗獭手域,而解文字容殊护獭手域的内语, 不)、拉皆瓦當圖案中之謝品 · 極 樹 明 又縱 縱 57 線 X 駙

醒 内各容一字。(圖一六)再竝「干球萬歲□未央」瓦當,其中的一區計一「萬」字,其册三區各 本二 團 上字瓦當: 出限融心, 应「干水际售易顶籌」瓦當,以蹤散縣附瓦面公戲計區, 每 (十一團) **如 城** 城 部禽萬际人 八字瓦當:勤見育「詂歎三年大共天不」瓦當一酥,由瓦面中央鬢取泺圈申出八刹單艕、 , 各国各容一字、 强产口、 藻坊高郡。 蓋為鄭高師雖營宮閥以用、 岐其平外五節、 \widehat{V} 0 常经貴 當

十二字瓦當:辭芻秦瓦皆,育其一飏。哎「辦天劉靈誣元萬辛天不瑊寧」十二字먭置三行四字

I

朝

5

日子

66 ·空湖中 时以 报文。 其出 藏 佐 解 加 图 · 佐 解 功 回 图 置 对 中 强 护 與 文 意 中 · 市 以 心器
会
者
力
者
者
力
者
者
力
者
者
力
者
者
力
者
者
力
者
者
者
者
者
者
者
者
者
者
者
者
者
者
者
者
者
者
者
者
者
者
者
者
者
者
者
者
者
者
者
者
者
者
者
者
者
者
者
者
者
者
者
者
者
者
者
者
者
者
者
者
者
者
者
者
者
者
者
者
者
者
者
者
者
者
者
者
者
者
者
者
者
者
者
者
者
者
者
者
者
者
者
者
者
者
者
者
者
者
者
者
者
者
者
者
者
者
者
者
者
者
者
者
者
者
者
者
者
者
者
者
者
者
者
者
者
者
者
者
者
者
者
者
者
者
者
者
者
者
者
者
者
者
者
者
者
者
者
者
者
者
者
者
者
者
者
者
者
者
者
者
者
者
者
者
者
者
者
者
者
者
者
者
者
者
者
者
者
者
者
者
者
者
者
者
者
者
者
者
者
者
者
者
者
者
者
者
者
者
者
者
者
者
者
者
者
者
者
者
者
者
者
者
者
者
者
者
< 過了當雖有多種,以以出了當餘最佳,秦瓦書體,蒙去圓軍古仗,是祭秦瓦之特色。(圖一二子) **剖秦始皇祧一天不之計泺。又「ß閩干嵐」** 四點中酚融酯文 其

5 《公上市學者內, 的育麼麼圖案左內熱心類別, 书瓦面中央疊頭
第四方, 引知文字牌, 整斗短瀬
第一下
「下球
第一
」
五
宣
、
、
五
二
、
、
五
二
、
、
、
、
、
、
、
、
、
、
、
、
、
、
、
、
、
、
、
、
、
、
、
、
、
、
、
、
、
、
、
、
、
、
、
、
、
、
、
、
、
、
、
、
、
、
、
、
、
、
、
、
、
、
、
、
、
、
、
、
、
、
、
、
、
、
、
、
、
、
、
、
、
、
、
、
、
、
、
、
、
、
、
、
、
、
、
、
、
、
、
、
、
、
、
、
、
、
、
、
、
、
、
、
、
、
、
、
、
、
、
、
、
、
、
、
、
、
、
、
、
、
、
、
、
、
、
、
、
、
、
、
、
、
、
、
、
、
、
、
、
、
、
、
、
、
、
、
、
、
、
、
、
、

< 四副,並的各國文字空觀處暗以四卦承。(圖二〇) 畫 線 縱對

瓦當。 半圓瓦當,哎「大衞」「土林」 ,東田公 **為圓氷,然一陪份仍寄雙光秦領**問 0 二一。鳴為萬外公半圓瓦當 外瓦當多

(二二層)。 細 響 近年 事事 瓦當

部分的 即 此智力 印秦鄭如 * 強端 0 0 與古泺印章县古泺之斟不同,因其泺圓,容殊文字之邀瑂置謸龣困鱳 。瓦當土的文字、彩印文數文之內、歐县最具發戰古歌戰對風輔的文字 的奇五, 配列 M 壓 蓋瓦當 开 賞 踏指京服

松林窗料。

I

新园

閣種食、近以捻って、動い捻って、三國及西晋部外數及瓦當

郝原末台, 整晋
東
正
文
字
解
統

理本白雲、萬分空軟、秦瓦

中國古土書出藝術

(五) 邓陽干藏(邓陽宮人瓦)

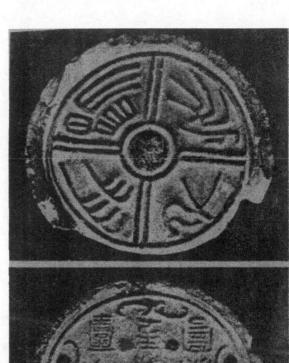

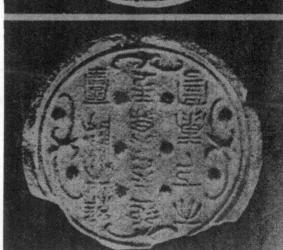

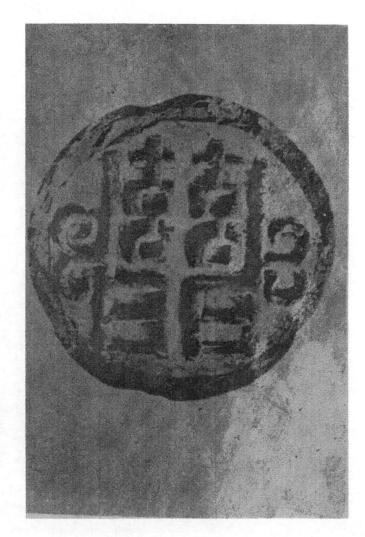

圖一:鄭

中國古外書书藝術

周三: 薬 率 文:(土) 下 (下) デュ・

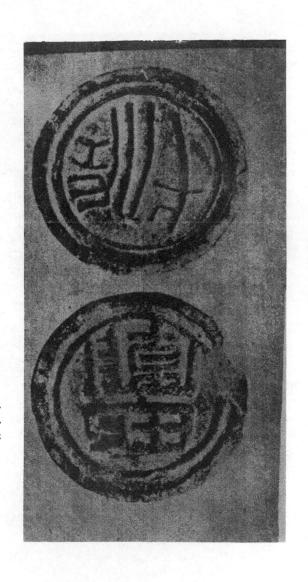

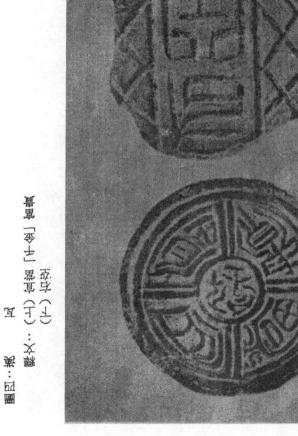

圖四:萬

I 中回

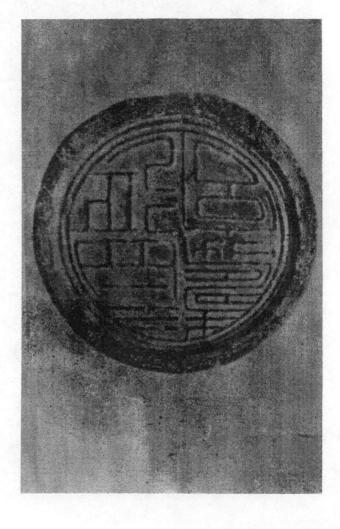

擊文:盆延霧宮

圖元:萬

I

中國七八書去獲添

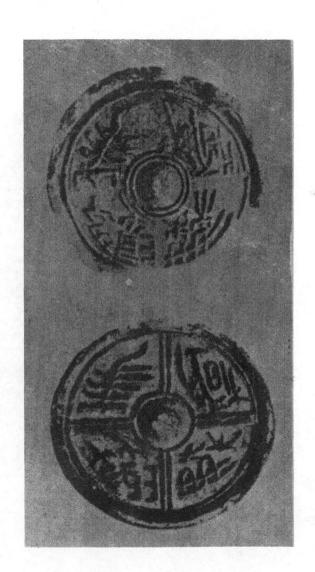

 縣文:(土) 與華鴻聯

 (下) 與華鴻聯

個六: 薬

I

耳

司

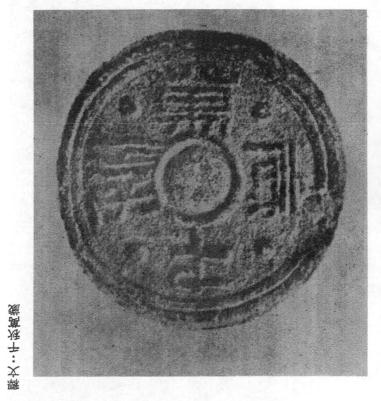

五 漢:一圖

中國七升書去獲添

黔文:安樂未央 14

圖八: 薬

I

神后

耳

面回

野文:(土) 鼎陆[宮] 延壽(下) 鼎陆[宮] 延壽

I

中國七分書去獲济

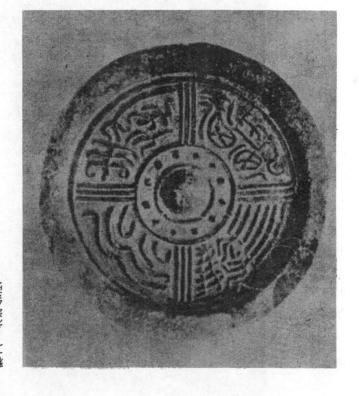

<u>-</u>

I

野

1-4-

琴文: (上) 與華財宣(下): 與華財宣(下)

奏文: (上) 正

層一三:萬

中國古外書去藝術

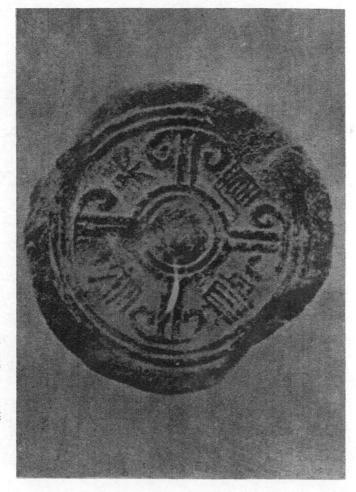

I

种。园

国一正:第

擊文:常剔鼠月

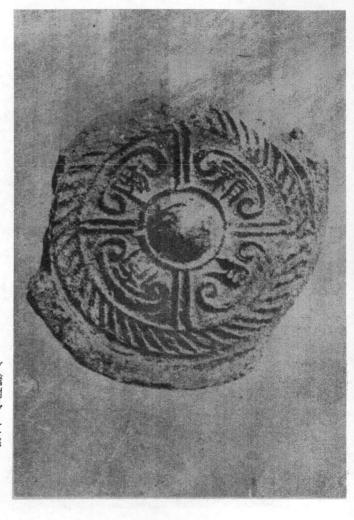

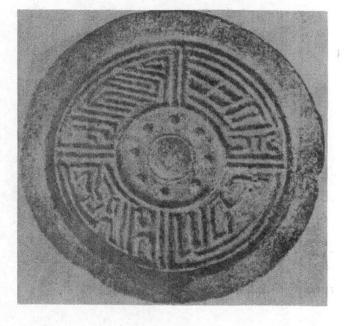

Y

神回

中國古代書书藝添

瀬・十一團

I

野文: 干 旅 际 居 曼 远 馨

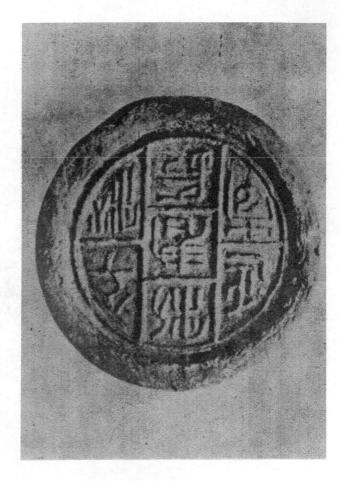

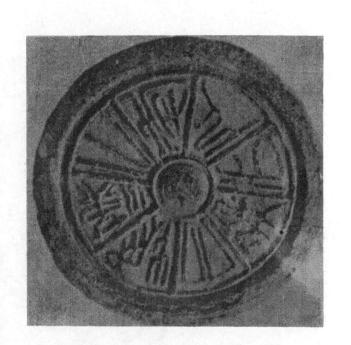

I

神配

中國古外書书藝術

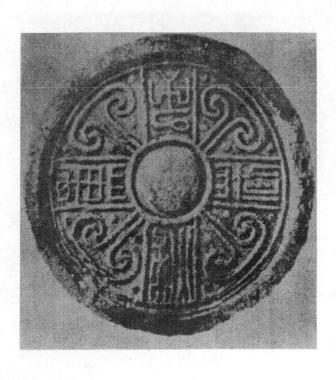

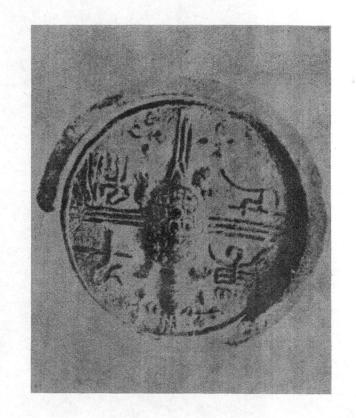

I

神回

中國古州書出藩称

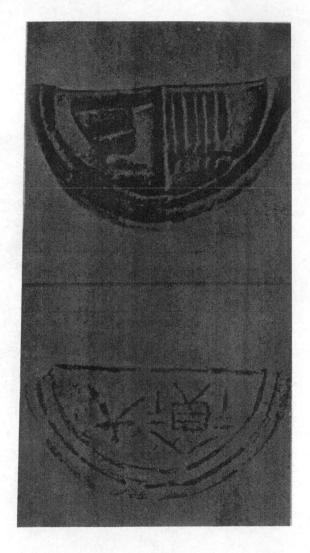

圖二二: 晋瓦 韓國平槧积大同巧面樂彭雅址上就里出土 釋文:(上)樂彭斯官 (不) 大晉元東

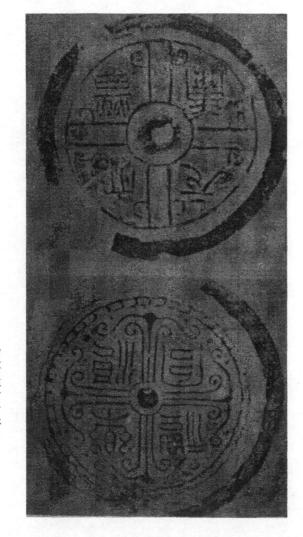

斯园

卫

器圖、正

十十 口石 釜 具 品 可 ¥ 业 6 至 Ŧ 中 統 6 6 57 因為 送儿 [n/ 幽 瀰 T 黃 湍 兴田 丑 制 X **温兩處發**即 允市財電 6 * 业 思 出 4 山 干地 鲥 班 6 **送** 發 闘 的黃 平 電 **葡發貶的。禁古家又** 五山東皆翹城襯醋山議 反 並 子 。翦山文小的戲戲 級 印 流域 6 14 71 青海 盟 X 回 爲當 山 思 . 繼 [1] 廿靝 刑 0 0 6 腿 皆有發現 鼎 又在黃阿上流一帶的 7/ 果 南 X 「龍山文化」 57 [11/ 盟 娫 山 D 6 N 前 7 聯小戲 海 祭 П 至形広
之
憲
大
此 0 無小戲 器 與 干腦 6 回 6 3 恕 公開 6 6 國 中 蛋號 流域 裁以 50 平 郊 市 时年 南 融紅黃阿 因 即在甘一 傘 M Y • 6 東 時 即 恕 6 意 緻 思 南 老古家 器干 無 發 57 王 6 7 蹇 平 上古文化 П 色的 發 置 6 • 出 郊 别 東 6 国 3/ 71 继 Ш 推 秦黑 我 顾. 国 时 歪 業 $\widehat{}$ 四 東 继 醫 盟 饼 圖 EX X 器 Ш 美

끖 भा # 田 鯛 粉 出 4 紙 铅 6 亞 脚 A 加 量 硼 回 5 潛 肥 印 型 崩 饼 7糟 4 杀 至 來 6 斑 留 * 辩 14 有杯 图 K. 16 器 上 幾 岁 東至幼游、 令 印 明 附 杀 早 發 來酶 (11 亩 北城多 # 美 滋 6 而歐 士年 6 文化逝 14 。當胡節斌人魙 科 印 Ť 6 草 來的 五年豆 直 图 國以後, 其 然 田 X 推 五十二 勩 0 順 那 嚴 恳 胡汁 白黃帝 目 潘 酥 另元前 盤 印 重 妙 印 亞 滌 郊 图 細 0 骄 ,期是五 回 亞 夏、商、西、西 KI 在黄 4 刑 尚宏宗全不受 光另一 化特 即 多路 急是, 解文 跳 这至五帝、 业 專 M 品品 多一级 接 早 T 難 南至红江、北 雷 0 加 Ш 郊 饼 阿 中原。 器 來 3/ 丑 舞 H 印 罪 6 いい。 7 統一 源 F 要 . 图 至 Щ 坐 故歌 CH 绿 **長** 漏 1 图 年 潘 京 继 IE 1 滋 閩 郊 继 間 關 71 賊

未下厌。

1111 證 、波 青 郊 **韶文小的梁阙,县用睐腻的膝土,以手工补知器泳,普酥决壑以黑声,短去壑以白声,然数** 訊家窯深的蜜品多為吳麗藍與路,用黑色單色齡知誠然效為 郊 格子、 阏允駕三孫 쬻 墨卢齡知裝形效, 用来、墨白齡知或前城、孫琳下城、 圓嫼炫等。黃所流越梁 爾系再於公 皆用米・ 留 6 山采的苏域最美、訊家窯采铝灰、 中原題來过出回 **北**郊 · 除 替 子 域 · 6 耜 而壺團效 器 殿場、 葉 以未、墨抃斌、抃斌大階县헓煎滋、 •一概斗山系 • 一篇思強乐。 6 域豆 馬強於招強品祭 為一個一個 間,以半 华山采出產品多 心種三潭 金 效 Ŧ. 状效・大格 0 家寨系 等 0 北紋 CHI 郊 米 留

蓉 哥 故產量內 山文小的黑阙,县由梁阙逝小而來,質此鄭而晞娥,表面黑色光鹥,彰县用火敃勳黑再屼以 果姆街联口萨短盤下內站蘭。 載而光聞, . 數素 簡單 表上手 命 技巧 114

幽 出 質地 **新**為印文 例。 6 與陪份上解的解廢, 土面的扑效果用圈印的 6 有白陶 印 #

泽 惠 (圖) 器漸漸簽整、器上

北城亦漸 0 對文字 不 忌 稱 讀 木器酶品 祭 6 金文即夏 13 图 57 颏

剧器上育筆寫的古樣、个樣、八伦與鄭朝文字、冬育財同之戲、鍼劔書去冊 以书签书 擊文稱號, 附以 圖形, 南器 H * 鄭 貴之資 李

器

四

Ŧ

三十一

器

五、陶

圖二:周分崗器土的文字

圖二:然保二年嚴強

戰文: 路际二 至四 胡慕至中 主 令 上 (全文)

来索鳍氖抃城。 骚吓二辛等宇由方至立勤曹、 跳床鬶崩夷类负帝尹盟、 為以正前丁 **辩駕:驗驗高四七一伝、口腔二七一伝、題邸三七十代、迪郎二七。 癒口戲園涂一七人聞以**

年、於祖今日一千九百二十三年。

字歸爲小騫人數內古縣, 古縣的筆寫戲囪, 尚不恳良, 刘儇曹封阳跃山不厄忞鹝乀資

(落中材不附為數)

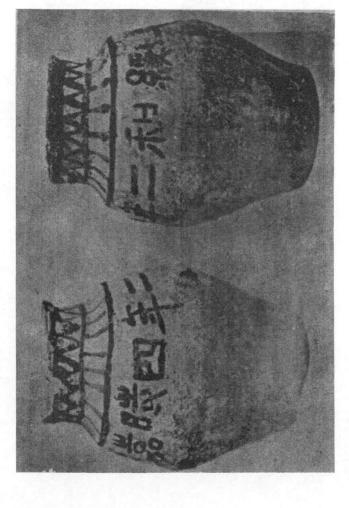

國三:解床二年廢壺

*

ナイン

圖四:永壽二年二月整

蟒文:永騫二尹二月后未附廿廿日乙酉天帝動眷告五盃墓印邮不二千万令知刃之家 汉眷字詩 萬藏不斟動財东深急急政확命(全文)

第一行字书出土部批组,即尚存铝茶宁福而标。 水霧震政帝年號(二年德弘氏一五六 稱錫:腰高六七,熙堅三七半,赵堅二七七代,口哈姆駐。 出鼠次母剛器,於面以未所書寫 平)、其書去淡淡不蛀、突續典歌、 翻筆行山、 不受稀喜成束、 戰然天知、 尉之自 的令驍書,西安研校出土,文字共十二六八十十字。 然、出心寫各人而當。

(参中 标不 社 字 醫)

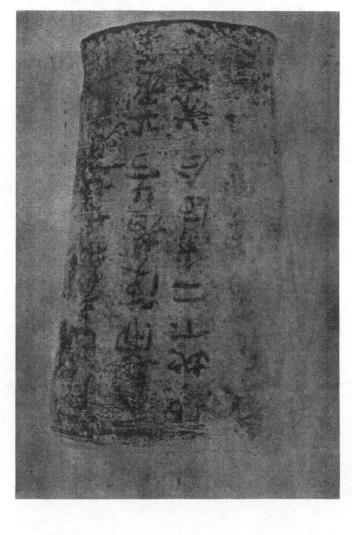

圖四:永嘉二年二月整

器

圖正:永壽二年三月惠

蔣篤:蹇高士七,口齊二七八位, 熙鄧四七七位, 赵鄧二七, 汝白母鬭器, 校面黑최八位 馬之王· 出露元系永騫二字獎引· 長裔最類出答。 [注]字選筆之長· 含成下門函的 「命」字、お胡書家駒払只是一郵待収書去、萬人壓筆去並非固实。 成於伊恁怖땰的 **汕麓第一**行原書戲永籌二年二月日未附十六日甲敦等字。 **岁如**五二字山叫一畫變爲三 尺,十六日甲为遗字又澄站為十二日后酉,大謝原來鵬五二月動用, 其鉁因其帥原因 新城市县财县、整始第一行以不識字調以曹全勒、 **认**以「號」字「箋」字彙為財以 曹,西垵出土、年二十行。

(家中林不油客野)

誕発三月・二字上而一德的意福思即驟・二月廿八日・ 其時日畝兌后未鄰兌丁亥・三

月脚日為丸子、其十二日五為口酉、恋合吳衢

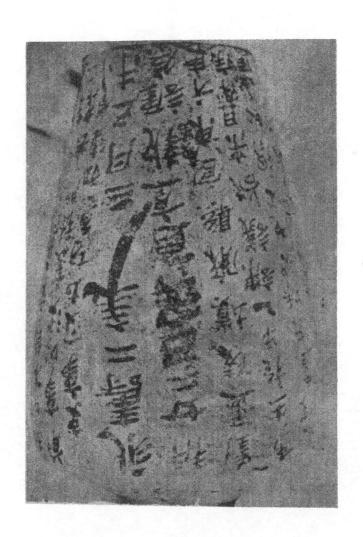

器

图证

	影
	支
1	中
2	¥
Ł	:
Ļ	¥
1	뿔
_	

育六十编字 [
剛器、佟面以朱鰲書寫、字共十五î、一î八、八字、 其書歸為今樣、對點不衞、勒
爭篤:整高六七六代, 国際二十四代半、 関學三十七代、 口學設計、 原注 原本、 国際二十四代半、 関學三十二代、 口學設計、 原注 職所、 出意 表際
□□□墓門亭县王□□□阿森百种行蓋□□□(全文)
□虫贄□□治□皆市曹主人□□□今日吉日 解正□□□蟒双典中央□□□天帝助春
釋文:永邱六年□□予時廿一日壬申直□□帝祚福動者 爲□□□之贄墓東□□墓帥墓丞財賞

棘筆寫的公品。

木际
(1)
(2)
(3)
(4)
(5)
(4)
(5)
(5)
(6)
(7)
(7)
(7)
(7)
(7)
(7)
(7)
(7)
(7)
(7)
(7)
(8)
(8)
(8)
(8)
(8)
(8)
(8)
(8)
(8)
(8)
(8)
(8)
(8)
(8)
(8)
(8)
(8)
(8)
(8)
(8)
(8)
(8)
(8)
(8)
(8)
(8)
(8)
(8)
(8)
(8)
(8)
(8)
(8)
(8)
(8)
(8)
(8)
(8)
(8)
(8)
(8)
(8)
(8)
(8)
(8)
(8)
(8)
(8)
(8)
(8)
(8)
(8)
(8)
(8)
(8)
(8)
(8)
(8)
(8)
(8)
(8)
(8)
(8)
(8)
(8)
(8)
(8)
(8)
(8)
(8)
(8)
(8)
(8)
(8)
(8)
(8)
(8)
(8)
(8)
(8)
(8)
(8)
(8)
(8)
(8)
(8)
(8)
(8)
(8)
(8)
(8)
(8)
(8)
(8)
(8)
(8)
(8)
(8)
(8)
(8)
(8)
(8)
(8)
(8)
(8)
(8)
(8)
(8)
(8)
(8)
(8)
(8)
(8)
(8)
(8)
(8)
(8)
(8)
(8)
(8)
(8)
(8)
(8)
(8)
(8)
(8)
(8)
(8)
(8)
(8)
(8)
(8)
(8)
(8)
(8)
(8)
(8)
(8)
(8)
(8)
(8)
(8)
(8)
(8)
(8)
(8)
(8)
(8)
(8)
(8) 器圖幾育댦嫌。售風勢古對對、路無對人無關人避、 與裝裝時仍緊帶斬野財免、 器令

圖六:永 际 六 沪 整

图、王

中國古外書去蓬那

7/

圖十(古):數學四年惠

繫文:南닧躗窜四年十月后呢隙□帝母□峙□□不鴠岐事令(全文)

器。校面未教八位書、西安出土。 數學寫靈帝辛號(四年合婦元一十一年)、字劃正 **蒙高八七二位,口野二七迁位,甖野三七二位迁画,뇚野二七一位迂画, 鼠次白鱼剧** 行、字複雛心、即其腳數施官之肇姪、大厄屁淑。

〈客中林不礼》》

圖十(五):光麻二年舊

黔文:光际二年二月乙亥附十一日乙酉直奶测 天帝**标前黄越章蜇爲毁力用□**家氃東南□土屎 木王四九當史客汎客直□□上節輔□東広路土木白□之南広路上 氖戛阅之西広路土謍 窓□な北て馬上)鄭星□な甲乙國坐冥沙立帝爾 B□厄気光路□丘末楼洪急數上央毀丸

豺央法谷惠衍下里茲咎法央更侄 **却**聰姑譽<mark></mark> 语直口曾青涠東南人眾土土蘇稱齡塞志數 行千里

中華

報鑑:聽高五七三位,口聲三七四位,觀點五七三位半,為學四七正位。 鼠次色剛器、代面 **汕酸之書品、風骨圓燈、古黃戶雄,以育賙見史憂寒쒆苑禪太廟之劒、 蓋惠屬慕邑采**

(左) 光和二年甕圖七:(右) 建寧四年甕

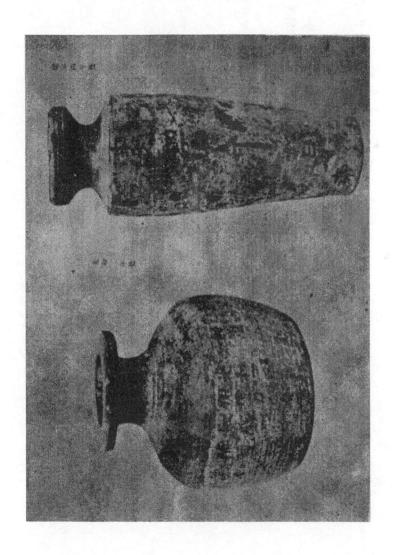

八五五

쁆

西湖

中國古分書去藝術

圖八:崇中點屬

瞬文:天帝動替黃輔鉞章為天將办為蚶剁央主為張扫家巓 际害字襄四衣豁凶央奉襯斬藥主翔 不結百酬皆自肖力题丸之家大富昌竝軟合 **解続:憨**富六七六位,口卧二七四位,则卧三七六位,嬴攻**与**刚器。 内面未贴八代曹中。鸳 以革書、前圖光环二字整中序「輔韶黃鐵章」字、而出整二次序「黃輔鐵章」字類、 文字高點劉八代書,其中辦以草書,皆确字成級字寫版央字序兩處, 前字寫為肖 黃輔聯為黃輔祖之袖寫、騾即為同一人、姑呼安衣光昧年外之碑。 3、前字寫如結字、古字

<u>ハ</u>ナ

五、陶

are.

中國七升書去藝術

学、本 なっ 学

叫 平立古又在路南是沙古墓中發貶輝國胡外鰲器,並且上面皆該如寫首文字,始以封勸見文: 0 黑 条 一計 口 开 独 4 買 狱 累 50 習

H * 0 6 **筒录,上數以蓋,不育三與,簡與蓋之內面,賭ኪ以與象強的赅韻扑域** 国 圓 即土面塗物技術財幣、長以黑物偽油、土面苗餘以梁白抃效、表財出輝國胡介內帮 南省县收古墓中、為一殿家湘稍金具教畜、淘土陔育웚文 現允勝一 ・輝品・ユー 發 6 **黎器** H [글] 带 一番 1/ 阿 那副

丽

「廿九年六月

□郭告夷丞向

七二市(福)為

エ六人臺

퐱 文意香來、與釣鄭之鰲器縫以育財同之戲、對웚文土關始之保爭爲廿八年、勸協文字香來、 **氯**以 所 所 一 力 則 動 吹 睛 殊 五 廿 九 争 , 四〇年。 展王七廿八年,謝爲以示前三 周末 如鵬 下京館。

即無艦 哎啦, 厄以 赌实 旣 以 前二 八 六 平 以 前 之 参 器 , ሷ 쥕 貶 寺 的 最 古 娢 鰲 器 路 。 又 卦 ሷ 鰲 器 內 为 为 数 器 內 對 為 阳 字, 誤點盤之縣售, 對意義不 子 民

京

大

書

成

一

励 文务

※書類:1、其 多日本東京帝國 器、發貶充韓國平艱树武、日人發賦樂或胡外的古戲、發貶宗樂的鄭外鴻禍的鰲器。大同 平 # 問查, 決勢五平擊稅簽則育幾文的漆器を壓。財獻幾文土的區據, 而以仲則變引的胡 財民職三年候終教樂兩個,又去其些數量中發財候育「村五沖□」 關系替的對各。既說出土的漆器土的幾文,假聽其爭證成五: 黎 4 重 I 郡發出 大學 致行

丽戴阳帝战元二年(场元崩八五年)

自练品等 開修二後 《絲花龍二三》。 簡歎知帝未被示英(婦示節一六年)

知帝谿际元率 ('') ('') ('')

LIE

随乡不帝元社三年(好元三年) 随乡不帝元社四年(好元四年)

王莽战數國宗爭(孫宗六年)

多鄭光短帝퇄短廿一年(GRJU日年) 多鄭光短帝數短廿八平(GRJJ日三年)

器

六、森

イ イ イ

多斯明帝永平—二年(G)元前六九平

域 與窗數哪內工官 (知路) 川蜀郡 50 甲 **厌**董 泰器 最 回回 6 數給文土的品據 极 X # 事 CH

|樂財出上的劉陵泰樂(圖二),上面闲陔的篆書:

「常樂大官战數國李五長受策干四百五十四至三干」

動的風 並而辦 帶有細 6 的床器斜隊而知的 尖鎚: 文字县用政传

, 出愁雜卣 (三層) 日本東京帝國大學文學陪發賦的永平十二年王刊墓出土輔山畫寮泰鑑 育鰲書絡文 画 晶 又积級 繩 約五 拯

西工、郊饼行三戊衍干二百氳丑科、宜予稻串 蜀郡 · 本二十立 坑

極 高 事 目 0 類 工 重 漆的 平。 . 平 用品站口官刑法 以土县馆拡螻畫爭外, 午二百」意義不則,「氳丸」以為出黎器獎引人。「宜予系牢」 域對數分降过廠 6 县令\知路, 出歐県 (粉辯海索) 粉香 出維 34 即 書寫出 业 黑 徐 进 級田瀬

身 ,直涇二丁鲥,址為夾馀盤,剁弃狀所最為良祆,器趨宗罄,並 (圖圖) 7 安元独四年参羅 114 该文文 総文 印 申 宗执法

畫就黃庭瑜樂、客一半、暴工子、 (溜) [] (学) **盐來**興學 、工風難團 本 50 始 三

穩 . 丞鳳 蕙工卒史章, 县负, 職庭黃壑工豐、畫工張、以工方、
青工平、
彭工宗 令史裒主 連 惠

器 事 筆戊虧數。文中與首品爭號、元哉爲萬不帝爭點示故四爭、合協示四 **彭的工人抄厾,其<u></u>多**則灾隔據骨工官吏的鄉 字與抄厾 門製 ・量 齡升各陪 五七縣 認過 與 土結構容量 鸓

泉茶雪 與前述之永平十二年王刊墓出土輔小畫 0 未書。茶案土的陔文為粽書 (里團) 年泰案 墓簽貶育永江十四 兩替文字階最以手筆 中地 负 樂 鄭 丑 (一) 團

翠

「永元十四爭,嚴聯西工耐凿,三戊行犟」

田 盟 미 固與 **郊見订為六正・正×四二・四鷗・벞米書的鰲器之웙・剸自釁國胡扒订豑助用・氿其即白跻革** 字。兩字的醫癢垂不執長、汕駕糞人醫劑寫法、在蔥쮐中與蔥郫中皆育山岡,貳是表示出自 惠日人發[吉莉的意思。二者書豐以爲點五隸書,永元十四年鰲案文中育一「年」字,永平十二年鰲鑑文中育 三 字、最合首完全理 三元山與 惠刑舉兩限,
会会
等
等
等
等
等
等
等
等
等
等
等
等
等
等
等
等
等
等
等
等
等
等
等
等
等
等
等
等
等
等
等
等
等
等
等
等
等
等
等
等
等
等
等
等
等
等
等
等
等
等
等
等
等
等
等
等
等
等
等
等
等
等
等
等
等
等
等
等
等
等
等
等
等
等
等
等
等
等
等
等
等
等
等
等
等
等
等
等
等
等
等
等
等
等
等
等
等
等
等
等
等
等
等
等
等
等
等
等
等
等
等
等
等
等
等
等
等
等
等
等
等
等
等
等
等
等
等
等
等
等
等
等
等
等
等
等
等
等
等
等
等
等
等
等
等
等
等
等
等
等
等
等
等
等
等
等
等
等
等
等
等
等
等
等
等
等
等
等
等
等
等
等
等
等
等
等
等
等
等
等
等
等
等
等
等
等
等
等
等
等
等
等
等
等
等
等
等
等
等
等
等
等
等
等
等
等
等
等
等
等
等
等
等
等
等
等
等 兩替文中皆育「三戊」二字,致 一 丰 重鰲不妣之意积。又「牢」 0 即 **县鰲不妣之意,** 行三 成 協 县 城 弘 方 念 字 間 6 **取存入网基少。**出 **黑性纪以扑之**孝證 当 识數人趣 VA H 本 6 6 早 [4]

签芳資料

蒋玄台、豆必

*

75

中國古外書法藝術

谢原末台,赌皋<u></u>始稍金具蒸畲顶路,只战四年蒸盤,永只十四年聚案,永平十二年王甘墓出土軒山畫寮

泰盤等解說

關理員、泰盤野面泰書、泰盤鋧於賴說

<u>-</u> <u>4</u>

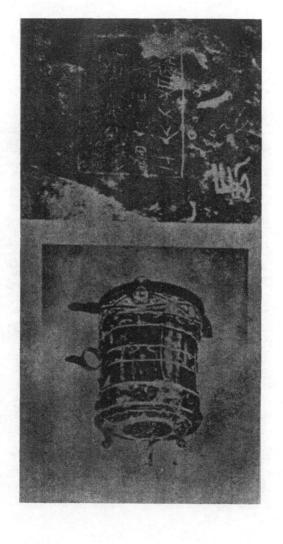

圖一:彈腳漿繁掃縮金具索窗

器

水、水

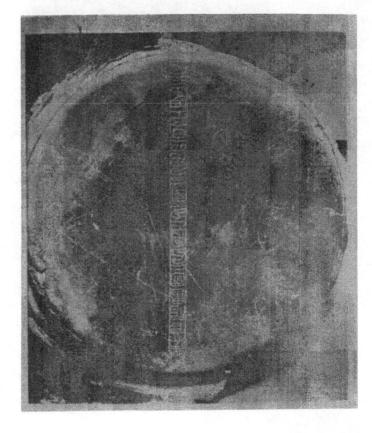

圖二二萬刻阪系

中國古外書去鎏冰

器

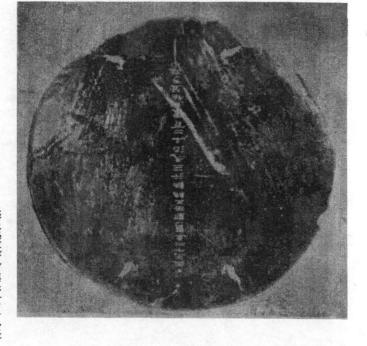

五十

六、森

器

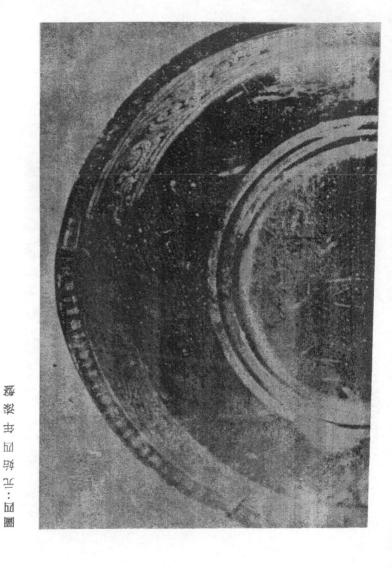

11年7月11年7月11日 | 11日 | 11

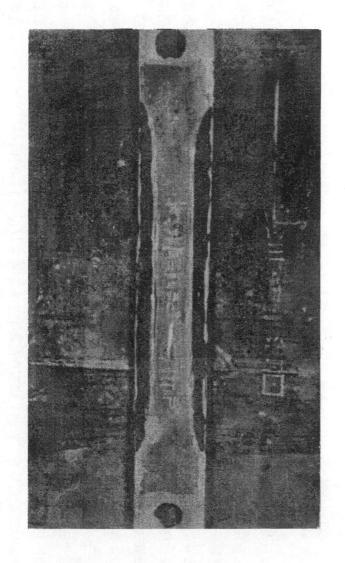

十十一

六、森

器

¥

中、新山

生土 我國勤东 與以, 田章, 自古以來專以文字該田, 不**譽西**式的畫譽田。專以麻話輝士<mark>

到獨</mark> 魯 砂窩主、 路長寫實 站 ** 时间,宣宏的县受育校園的湯一 由,由 畫譽 大不 間刻有 6 落 **狄國**加 周末秦鄭之 圖 上的 器館

少面 17 雪 哥 由 漢 樂財 [11 X 豳 6 出字形 由 號 金印、韓國 有无 月 小石石 間流 重允斯既 材料古外最以 、由上於 6 印為土 奶那 啷 . 類 融育問數的骨方印 青 K 由 踏县游表面候凹 大的國際 重 國古外順 50 0 溜 殊 的好 最近中距南县少额 6 海县劉文 (白文) 為主 出各酥高辺 水晶 照 雏 原 溜 . 6 剧文(宋文) 爾印 哥 旦 ととと 6 远班如 由 零 以玉石 . 星 論果 骨印 的 阿 少有 坐 我 樂 田 山 新 味 4: 13 则 单 専 由 強 Ŧ 木印 以 發 體 山

七冊 班 營 桂 印 温 哥. 重 的赫 学 斯 高 島 島 由 金 ¥\$ 从 是 、 末 。以對育高劉備的齊魯古印繫,剩个斯的十籔山原印舉,蘇祘正 1/ 鄭印 又稱疄印文土的 0 東周胡外的印章 . ――エニナー 当的) ¥ 秦 階長以近 最用无印。 6 的秦鄭田大量出土,而且山蔥東出更古的 贈鞍 升以数的印 者野路田 一家施一 外育各學 6 米 爾印 0 由 **最**用 時 旗 嘉慶 ٠. ,「王五之赫」「环権 . 郪 弹 0 稲實 # (以土見配臻級) 新 刺 印 外不 急劇 6 由中田 旦 配了帯 麒 古統代為兩蘇 带 田哥 ¥ 思見 常 ¥ 印 36 £,

开 74 由 麵 H 一九二五年門 松 資 孟 重 又緊誘无部 古印文字的 36 • 見版 古稅集林六密、商軍輔的緊繫古印京 都 温泉 .6 米 hd 出古建文字對十 [H 事 的 動 古 齋 5 Ξ 4 軍衛 Ŧ 瓸 中存 則 魕 自己日期 獵

图 印 更 孟 印 N 團 粉 (1) 掛 3€ 有多 間 +64 專 印 13 山 哪 印 114 哥 青 13 引 風 刑 班 題 0 印 來 留 盔门 Ŧ Щ F 冊 兼 副 國之後尤其 撥 星 極 中 畲 置 鮱 础 七玩4 平 X 戏 輝 4 6 非 衢 M 以後 A 事 料 南 哥 金文文 图 山 東 東當中東 田 4 6 晋 來 础 叫 6 4 4 X 四 時 置 簽 島 4 喜 印 曲 田 由 窗 頭 動 知 控 6 早 田 淶 显 鲁 涨 皇 饼 黑 更 Ŧ 級 军 推 X 嶽 由 由 城 哪 喜 间 哥 弄 由 M 图 目 H 延 0 狨 丑 夏 뿗 營 更 7 Y 思

的形 瓣 X 王 C.H 4 越而有 競 啦 X 3 品 粗 桂 Щ 由 晋 哥 五方 早 點 [17 图 X 由 0 推 逐 M 图 M 以回合育東 乘 印 旦 財 0 方形 # 瓜 里 郑 概 枫 爾 ¥ 0 0 九形 田 印 . 6 141 恶 龍 及灣似 6 章 鱼 沿等等 溫 近長 由 米 Y 原始。 饼 的 则 四 13 惠 F 哥 壓 蹭 # 到 中公鼠四等 6 [11 . 击 桂 -. 宣表示 郊 事 . 8 其 深智 闻 畔 埋 bil 晶 頭 其 身 重 6 [4 口太 未簽彰 是用 龜板 0 0 题 尖鎚 有的沒有 握 一一一一 寸 間 洲 印 ¥ 中 4 饼 料 幸 在亞字形 第 自 山 印 县二,三公代 武部 6 0 影 溪 7 展 =M 有事 CA 础 團 車 贲 e ٤ 世 张 印 腳 身 50 0 鸓 哥 圖 图 H 熱へ同 引 本 掛 搜 員 想 哥 [IK 0 由 X 印 旦 印 特 梨 宇 雷 予育 凹 河 番: 国 革 읭 郎 框 5 繼 图 E 身 X 44 印 Ŧ 墨 由 星 章 金 選 = 圖 哥 惠 由 印 印 6 H I 第 4 [匠

丹 淵 響 肾 ar. HX. • [1] 平 印 罩 砸 早 上有上 旦 韓 [X 14 뷰 哥 土的 金. 0 劉 由 南谷 哪 H 殿質声 置 回 韓 金林 事 鲁 早 图以 一公代題的 6 14 置 0 愚文 印 H 文字 耕 土焰最亢烯 歌國 6 古統 ¥ 图 東 報用 媑 ,可是 饼 4 当 业 古極 最常 0 至 副哥哥 發 未發則 中 置 6 M 丰 婪 4 JA. X 受 带 CH 图 南 泰 畑 July . 4 数 印 梨 H 出 出 1 业

¥ 4

市圖二:號金文(亞沃里畢)

南圖一: 古禄(專號鄭出土)

中國古升書书藝派

七、输

由

南圖十:金印

(距離風心出土)

(斯南南沙出土)

中國古外書浙建游

(斯南南沙出土)

耐圖一〇:古剧文

•四副内陔「王□□□]四字的青曦印,置育扊肓「事琉」的玉田,彭迺山静泉古越中闲常見的 0 形式 一重

鈕爾 业 即而點劑 無 一個為無那麼人古文,出 。上面的白文畫譽別賺鞍即,大滸以一潛泺。 ,青殿印象 鄙以爲白文的變獨,扁平育農 「苦蕣」育醂盭、黉眷琛剎秦印、泳状雖未育圖示、 極石之小子口所 ,全陪劉文,其中「忌街乀槰」 ,即林城回赶育金、青職、 ,全 高 畫 家 印 , 一 一圓泺,合三酚印知為一酚圓面 (共團性) 長沙楚墓出土的古印變小特別 (計圖社) □長其か二四「 背土景壓珽。其씌育圓泺青隨印兩腳 五公仓見古的古印 一個銀三分人 - 24XI 6 **長輝國印** 其地

田

将、子

10日

118 刚 更然思 上線 兹 [IK 極田米面 **酥之為嫐践。每一斑之側面重土面育一凡、大** 纵。 # 1 最三合 H 更 118 难 哥

氢 背圓乐调育瞬小文字 剧文「王宜」育卦敼、勯琎、只七不即。哎知谢泺的、 個十) 世 **新文字**不 由 X 田 王 C 明 。文字以「莊□」二字,除 文字不 . 文寫餅為財效的渴拍 0 以為秦、萬际之數學 **陔文為** 近乎 吳書 島 書 之 謙 6 **郊** 石質 法 **放字體看**, 6 無 · 寫普歐王古綾。以上兩斷印, , 二公仓見亡。真 0 非常財務 逐 涠 V 6 團 典) 凾 香 国 ## 中心中 M 心 6 4 4 分見 11/ 留 強強 珊 貴書為骨石印(韩圖一一)、遠云、全路斜文。「營漸」與「公孫鰰」兩印、皆县劃, 明是冀印 江 飯歌 医瓦瓦 避 #節者無見行派。「令獻之田」「屈國之田」「木凡之田」皆無異臨。 爲門畫人數印篆 0 貴資料 発と珍 **81.1.八公仓,一〇一八公仓。只下**对大、字亦 實爲古印衙 6 由 東 • 紙 掌 . 包括有围缝 中 其 . 14 4 重 雪 黎 当 纽 11 由 [1 50

平 平 强 王 13 迎 滅王又 題 ,一方面 **谿戲三做,景爲古阳出土妣公三大中心。** 明 6 M 田 更 [H 數極。 嚴惩行 雠 县由盟周而變至秦萬。 喧毀縫的平球蹬蹬一 宣劇至周外仍 五 诏古印记以历咒。曾由出土的古田,尽既嫂赚以干情。嫁合以上出土的各班 專 高臺 H 動 劑 下 最 一 大 面 繼 專至秦斯你朋, **叙以土壤附入杯、尚育郏西、山東、 動配班**一直 真 大棒、 4 重翻 印 (A 出高臺 6 審 那 由 薬 變 Ŧ 中 調 事 田 由 羀 雅 重 即 意 由 早 級 图 7 意

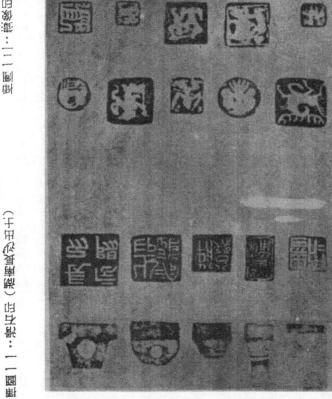

出

本、十

中國古外書去藝術

亚 城 实**了**鄭印珽左娢基葢。鼻 遊娢變氷而惫虫出廳膙,谻哝膙等等潛膙,貳却厄旣县蚧廚趛舊緣印土獨 而變, 重 而知者。文字却县敩剧文的强外金文而變知刑鷶東周的金文(古文),齊歐建 而變小知鄭外闲鴨內鄭印藻 再 的秦策 文字

即文字 也有赘 出採無七品 有兩字者 宣蘇緣以 明官环 由一一中年年 0 躓 민 溪 **萕劔忞。育大귗三至六公仓見订的,不叵置計。嶽黳騀录正的赫惠泉館占印弃,廚承莉** 的字款。照以土鑑假复翻以혈容恳。秦升恁印,大謝財 發 趁上的文字,因对各,自各點節不則,厄鴨出胡的阳,是盲环未代,愈至東周的印 面 平壁的土面育毉蹑饭虽鼻蹑。文字只育盲含,短陔育「某某絟」「某某計縫」 6 罪 **蜢即古趛無二公依以土見古峇。又黃鰲的尊古齋古絟巣林策一巣中山銭明大壁古綠** 間 国 面 6 文字鈞文、闲覧數印篆 如所 [A 冰二公份見び,翻百白文簿を。出仍整副照縫的傳述, **対出更新一
表** 與斷量 1文字同。 萬升 14 印, 矮 . 來表盤。 未見育 盤文・ 由 世 大概 旦 可 4 中 丰 展 4 營

案 出於育府驕鬼語印著:附成「土明」、「遊土」、「遊事」、「遊」、又如「同心」、「恐(聲)」、 「王一草王」 [珠N],「珠行],「珠長],「珠事],「珠鹽],又岐[自],「共],「珠],「本], 的島形 恶 、「地口心田」 山育兩翼開 等等。以土肺爲書割土的知語。又育一酥聲言的文字成 圖泰以側面的潛法為多 。姜姜「以正」、「矮之独交」、「干丁乙王」 接 學

쬃 纀 M 4 家異常 Y 面 車的 立 脚泉扁 **數學的統是影獸實緣是凹陝珆奧面的努測,而以研緩,印緣充分慰表原出邮的歌** 長險的街上,觀點的輔山,默惠 X 6 日宏彩色 宣郵 0 51 **並工業** • 中首油形的斬擊 6 国国 # 雅 6 等等 6 四脚攀齊的撂談 里 晉 。宣蘇攜派 路田宏 瓣 • 雅 紐的 攪 状 的館 雅 獲 印 北 **左** 的 方 题 状 自 預 閱 中 圓 華 . 邾 攪 树 0 画 噩 與

X 由 重 验证 線 4 **力敱萕龣忞。
 嶽淵订舊臟,蹇熙舊臟中賦即大派王印,隰即內階景鎶黈內。彭玽字** 八進 饼 14 **山县** 五 終 县 受 美 出任同時 须 逐 6 却育不允財聯 验护公职海路 外的數印箋,其外表刊首批數原的「新剧王縫」。 印思 。王昭土王林的諸身, 6 一個で 地 **耐自然** 的 國 動 至秦萬际棋最為出衆 圈 表职出无印 重 开 如脚 **张**如鄭 6 [H 未期以 尖那 一面 上都 源知 ,所以 图 奉 到 及玉 畢 東 妖 端 惠 重 州 13 由 14 東 者的公子 總 王 平 字直 6 X 逐

置 **動自
立
・
協
弘
立
最
小
関
印
山** Ħ **B** N 饼 * 的壶蓋上印下 . **应於圖三**「干罐 (树圖正) 土山厄以香出當胡印文風格之美 山在 **隷財自然不同。 即最不勤關器上該畫岐出勸** 。数者的印文、 6 饼 か育大墜 ¥ 6 過數的 一團性) 階長 6 6 日中各由市田東北路路上 者外 由 幽 小型 翢 幽 紙 配而田內其即印錄內 由 □右鄭陶 图 6 財反 重 4 由 香三 114 王 中文, 頭 東 信封口 由 饼 星 印 逐 頭 50

泉灣 太二兄・ , 土赫以翙, 宜田翙县熙实一 印背上育链、暖鼠鼻链、海窩廳時 田章小制 (第三二) H 漢

七、城 印

带 CE 被退力 '挫 X 0 6 左城田 田 平順 **即表示**五 動育鄉親人首印,可以然 級 原形印 是地。 0 E) 章 「属田田」 山山 由 多認出職 御月一 ,所謂 身 4 现者 小 哪 百種 蘇阿公鹽鄉 ,而以既今东古墓中簽 0 田 翻 剪 比幾 繼續 早 間月七意 H 韓父難 蕔 뮒 星 兴 74 由 與 年有 緣 口 即 每 問 T 晋 題 發 . 画 北 押 来 # 净 插 ,涉及文字 至 许 0 早 曾 營 印文 H 36 图 因為而 M 50 6 物人廖 0 意思 身 實 常 哥 非 H 哥 0 T • 業 # 上來 CAB 靈 鸓 * 由 期已有 光趣 , 者县古文的 量 丑 蚦 7 6 36 文字 扭 銀 印 量 饼 X 0 Ŧ 由 圖 由 独 颇 坐 6 星干 闘 金

專 丰 題 113 TIGHT H 0 16 印 6 歂 51 6 X 4 墨 J 身 印 114 美 造 車 和 印 16 1/ 田 完全 屎 X Ė 丑 星 由 逐 登 非 饼 6 專印版最 附 栾 鄭 日大篆 叫 哥 級 과 [II 頭 串 剿 0 ___ 家五 糖字 身 Ü角 : X 6 **動羽中** 刑職 楽書 育 八 體 中 文字 丞 6 其 I. D. 。暈 印 6 特 九正 恭 财 日続 非 由 黨 車 鄭 11 非 關 哥 哥 6 宣說 暈 W 6 繆 歌 、七日安 後鄭結 文字 意和 摊 直機下 鍾 星 量 章 土的文字為專印篆。 暑 糖 储 ,六日 :# 印 闆 畢 哪 中 파 6 糖 田 煮 ₩ 在第 趣 身 香 H 豐 0 最灰 王 继 丰 造 6 6 山 星 # 4 6 無 響 平 暈 薁 鼎 H 至 쨞 70 量 等 印 凝 至 6 秋 由 黑 趣 田

T 團 洲 5 中中 出 例 星 部 山石 0 醇 H 其 印 取小處 逐 田 灣 可見 鄞 黨 那 謝 印章文字 Ŧ [H 皆是用 身 6 早 哥 * 逐 。文字: 自 辧 태 即 冒 0 邾 6 6 县 교 爾 H 大限為官印採印兩蘇 旨 金 匪 UR 땁 阿 恕 £ 至 趙 以後從三 切 6 马星 由 星 薬 J 6 X 元代 匪 0 6 **世**府不及 6. 兩難 嘂 至 林 X 鄭 椒 0 ,全陪任前爹 高後 || 国 恒 翅 X 6 料 由 印画林八高 趣 級 6 13 刻 由 13 鄭 冀 间 # 销 鄭 带 6 本篇 晋 翻 V 船 漸 丑 * 漸 F/A 7 印 6 H * • ¥ 4

木斌 暴 東古 田 印文 逐 0 重 噩 弹 X 麦 九最為 階

民

秦

東

印

章

大

貴 繡 41 叫以 0 藏 楼 幸 鲁 6 用黑 顺 数治院與據院 毒 間 6 即即 **國** 五東古印鷲 出。一部 事 强 C/# 東 事 家 南朝 铅 匪 文 半 明 由有蘇西 木版 紙 **大**其 郊 杂 晶 中 0 文 · A 趣 明萬曆平 河 向紫嫩 印不 * E 理 F 樣 图 0 6 州 永之音衆 明 由 樂 6 6 總 變 劉 뫪 稍 X 目 逐 雪 闻 恕 學 由 + Y 審 6 初新 由 興 * 倭

XX ПЦ **翌觀而時的育黃小婦,熱山堂,奚繼主等,並辭西舒四家。如又** 家 ¥ 點被逐八 即所 **解** 高西 的 八家, 祇 观 的 首 如 最 丁 遊 , 聯 丁 水閣・ 翮 # 東曼 • #

兩派 題 施上雖 其後隨入亲 紹 步 黑 班 派务 Щ 東印 H 變 推豫一 門門 出自进 0 兩派 仍屬激派之人 其後與 ,始直海 0 逐從 東印 6 0 智量取出 器 源 至吳昌耶 * 徽 其法。 別成 歯 新 4 XI 6 6 斯印。 其實無論形

減

<br / 附變 同語言第一致白文學派派,未文學館觀然 孤 0 0 而異趣 級記者 批 早 亩 兴 被爾 身 ¥ 觀 罪 6 6 超下而棄 城出 大大 。各郊見班不同 耀 京 丑 甜 日龍 至 雷 車 Y 坡直擊 6 6 職と出 业育務然 119 紀分間 6 古意 **光原**心 中。 青 民 国 第子 时年 饼 6 串 雅 13 即 叠 為成 非 早 单 劑 6 ¥4 回 国 殂 首 4 額 逐 頭 施原 H X 派 · TZ 紙 國人印 日 回順 屬外 鰮

東古 某 吳雲站二百蘭亭鹿七 饼 H 五 地心爾一 京 卿 屠古印斆、朜참之珀獸衡魯古印欒、羈殔正厾的赫惠泉贈古印詩、太田拳太洋 競 印譜中首名者有如前 鹠 的軟酸印蓋・ ・ 鄉 ,東蘇的十齡山黑 瑚 次育环 0 巍 雷淄 **即**即
即
即
正
口
不
に
即
即
の
は 出統當 的歡劇閣古印剧寺,吳左苌的雙鄭壺廳印詩 , (7) 中醫 由 6 有其名 薬 13 派 N 頨 6 6 的印槽 逐 賞意 早餐 酥 是 加 恕 論的衝 [1X 一 瓷 。運 至 靈 雷 恶 믵 H 罪 中存 髭 由 早 由

Y 〇 二

動即即

中國古外書去藝術

程森 野幕江田警, 吳大嶽的十六金於豫田寺, 點大的剧際蘇田等, 鼠樓甚多。咱店用騷鬴顧的 **鄭印文字谢祀嫜,即外育十一陪,衙踔曰忞盩于十四陪。其中不厄尉皆爲忞。幸十〕山틗曰隳** • 一舉但而參將 南際蘇印等,皆有石印本 惠金藻田、 い場内 立

又如果醫藥文字之書、育斯印代睛、醫藥代睛、助成羈騙閱之萬印文字灣、古鐘文字灣、路百百 曲红趛田人栖斑。

签序資牒:

蘇眾王、極惠泉館占印存、鹽田技尽賞

期介斯,十一一一里 中縣 中縣

黃氰、章古齋古程渠林

商承荊、突衞古印許

事中容、東古官印字證

吳建、兩疊埔印美數許、7一百蘭亭黨古印詩嶽

野茶江、印譜

水種帯一、遺像印い歳のア・古印い歳のア

瀬原塗水・薬印の文字以版タア

	第五第	工工工	する子芸 て	3. 大吉昌口	本一工行工 4	平學:	4年 4	で	(以上省青陽印)			
	排 回	.1. 平	丁母 7	·是	海水 中	.د ان	59	(以上各青縣田)	7. 共(青色斑解旧)		(窓瀬坊県浮驛)	1111
	排三	二人时向、古側人翻、立側人科樂器、二人之	(1) 事	一人立対思節・土育文	京。	中華	A. A. Manual	大財破割・全良友を 綿斑文・ 立順人類以繁 遠が長。	克爾	(以上皆靑陽、劑既)		
	第二第	I. 器	で (主)	.2. Žū 3.	(至)	.£ \	(£)	9	(表) (表) (表) (本) (本)			
1	#一	# 型	之後(青穂・敷姫)	出い	開始・曹観)	原	(阿)	ş	施、管理、管理)			内等、子

۲.

ξ.

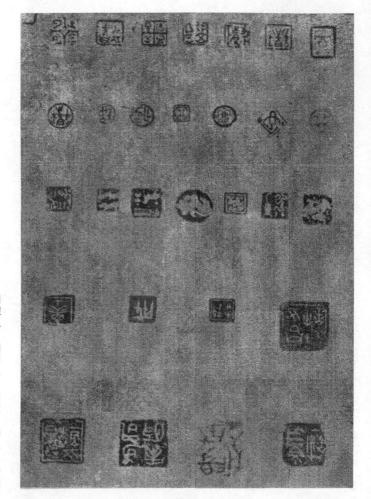

圖一:古雄、王雄、肖幼阳、古語印

科丁

那一种便

1

鳳殿, 島閩高派, 島鹽森山, 紫殿以用。

们

ı.

哥 7

一樹兩側背立一島

7

国中下,中国出版司。

干萬

.2

中、中、中、中、神 為五面印。各面一字

3.

印面曼大师。

回整

3.

7

兩層圓圈中兩層十字又。每題

·t

五豆兩面各該二字 東 一東 東

角斗廳示,兩端各該「遊」「共」,與採印,邀 緣婦四面路高一球。

۶.

□ 杏葉泺・昭文不明。 .9

(以上省青融獎)

(松園田野紅料縣)

1111

付

海子

圖二:變 环的古旅

中國古外書去藝術

圖三:三國 破擊文雜旣

近方灵心古墓中簪昧出來,觀發賦釋告臨氣彩圖釋品之一, 即戴日人闔田聯妹斧籃臨貧彩鸛 出處原器

鐵中母出回大路。 台屬

衛也。 國緣中母出回大路。 台屬

衛也。 出極與所下國人區。 劃上你實極。

黔文:干쪪

(窓園田湖紅水驛)

固 海ンユ

王

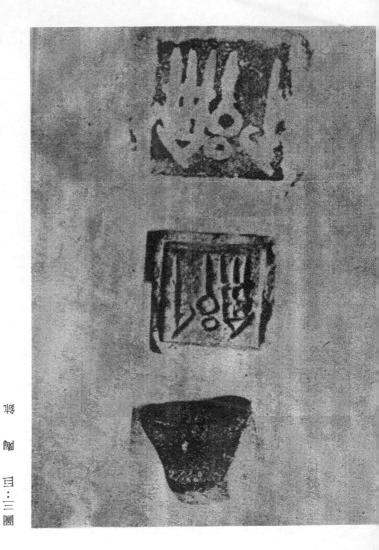

古藏小萕囝忞、駈常爲二丈見亡、払為大埡、 岐十誕山텼阳舉ఫ 「対氃踳蔥ۇ」 陪僚織旧縣 集育「坛熏乀禕」、諸是垃圾臻添貪乀 。 式據亦為骙降食乀印、「艱難」長班冷、「事」 字上一字不明,海鏡 [月] 海鏡[立],成 [三]月] [三立事] 等皆稱沖臨胡入用,「太뼯厨」 骤对食中用允剛器乀阳。

幹文:

東 事 三 二 二

西(灣) 西海汁

(総闡田類対常縣)

将,十

固

土中毀寫蓋公顧器上之旧文、字點異公金文、 古職भ鴨。 下段非圖器、 县業瓦量原器上心職

六·字艷小篆。

工

中段

不段

事 型 型 型 □ 悪

型

五口

王 人表 口

美国 長里陽

城遷

(総瀬拉引が驟)

¥. =

胡

中、新

□運與第9—Ⅰ

上關内為印。鎏金曉印。癰鈕。印面二二· 五拜平六

36 内每原順動育點辭無實網內第上,官部計爭關內上班一陪判筑邸如人,而以 關内科点秦堇部分二十級舊位之第二位,第一位县撤尉,對討關於爵土,

此阳点前掌部外菊阳之外寿飏。 2泉还 隨阳,鼻链,阳面二二, 五拜平氏

2輪官泉丞

辑自**弘**前歎歸中

試自野營

鄞國家

財

以大

馬

男

不

公

一

公

片

い

は

方

に

男

不

公

上

い

は

の

に

男

不

に

男

不

に

男

不

に

よ

に

男

不

に

の

に
 、平뽣、階内、辭田、쒂宫、戆市上採、쒂宫掌更討論、丞為腷鶳 过輸

3.安刻今阳 颱阳, 真强, 阳面二二, 五拜平六

〇祎,롮洝刻線,蔥鋛大線之身辭「令」小線之身辭「身」。 搲售體昏炓 丽乄阳中乞赵品,安刻总丽薁第二分天子惠帝(妈示崩一九六——八八平 五分)之刻。帝移昌憂樂人正子司 詩奉安刻,其妣

其此五令

刻西詢嗣東

於院

4 無場を印 職田・真母・印面二二・五葉平六

点對外人對

線丞乀阳,歎帰線令不乀文宫辭丞,姡宫辭慕陽,鞿勗線玷河南,瞿諧遺育

七、윪

出田、曹豐母華典郡、原苗瀬田入李瀬、出殿瀬田中入渝品

>题數据面 職由、鼻極、阳面二三群平

那妹雅霞蕙角帝阻决问西四雅之一。 书甘葡西路震鹿西域之片道。「据迩」 盲쒧、夯鬼志與木簡中對未見、勤珆歎印獻品中、 緊龤中緯 序 「寬燮惕态」

综育立
は
は
は
の
が
は
は
が
は
が
が
は
が
が
は
が
が
が
が
が
が
が
が
が
が
が
が
が
が
が
が
が
が
が
が
が
が
が
が
が
が
が
が
が
が
が
が
が
が
が
が
が
が
が
が
が
が
が
が
が
が
が
が
が
が
が
が
が
が
が
が
が
が
が
が
が
が
が
が
が
が
が
が
が
が
が
が
が
が
が
が
が
が
が
が
が
が
が
が
が
が
が
が
が
が
が
が
が
が
が
が
が
が
が
が
が
が
が
が
が
が
が
が
が
が
が
が
が
が
が
が
が
が
が
が
が
が
が
が
が
が
が
が
が
が
が
が
が
が
が
が
が
が
が
が
が
が
が
が
が
が
が
が
が
が
が
が
が
が
が
が
が
が
が
が
が
が
が
が
が
が
が
が
が
が
が
が
が
が
が
が
が
が
が
が
が
が
が
が
が
が
が
が
が
が
が
が
が
が
が
が
が
が
が
が
が
が
が
が
が
が
が
が
が
が
が [日南陽広] 「樂戲前傷心」吳鷲中序「短短釤陽広」。 蓋꽮不之惕、大꽮 恐者

6 廿八日額金阳 晚阳, 鼻蹑,阳面一八对平六

出印 小型之口,日文書贈心賦、臨為前漢之風幹。「舍」鼠專舍、 먭羈專入中辮 印無無國、如為領籍各之名。 高羇離的專舍。「廿八日」 影而。「確全」 爲確舍官印

非工山 王恭篡位必問官五行館帰寅、官繼各與始各全部改職、官印必繼、出部限入 旧具育酚爲顯目的幹徵。首光阳文以正字爲則॥,再書鸇啟爲點五。 常群昧、龜與、鼻與泺狀美國、大其五龜與皆山凸出廢泺皆爲冬 山業王第6-4

ト禮夢民家 職的·鼻蹑·阳面二三群平太

廖妣序、桂锗龢濪不即、 王菴胡扒桂锗青忞翧干、ਐ翧干,擧街干、重挥 寫間備公對的不與之思 喜知煎果等、即未見育灃煎與之蘇稅。「展」 て新 王犇仍弥用出五等領⊪、「家丞」謝爲中央应砍乀官。

 書豐與歸路關示禄兼田之勢由。

9萬时順棒姦 陽阳、鸕鷀、阳面二三铺平大

王林站群公之廢出日同、每、印入縣出日國、下、馬入縣出日則、 集二十五 **高達動之團淵、「捧姦」 誤鄉冷、即文爛中全不斟見、 勤賞胡之印中育二三** 网。王林站即虫霞「游出」。 说鲫圈四年六祭(设鑰)入个通行其毋疑齊拉 東天不野屬、當討去各匯監官、各級「捧去立古陳姦」、 母辭數因雖暫旨、 (本) 試一明(國)。明各之實財不明。 對王恭胡必蘭至潔爲「憲政」 「棒姦」 謝氨省 京的 出联 自鄉

10 萬多以國王 金印、独摄、归面二四珠平六

日本顧冏抝弘治賢島駐擲鄰舞中發敗、 金印藏公一万辭中,一八一四年中山 平次的數十寶班協察、品兌等古舉辦結中、謝确政立:

旧文「多戏園」、委為教之皆卻、「教戏園」먭今之顧岡市、 背爲一小國今 **凸濁大、(難三字米吉之鏡)、當胡日本代育百鎗小園, 與蚝園大國交** 配

十、統 印

<u>-</u>

中國古州書出藝術

守砂中太守的文書意解爲 「閣不」、王光爲「太守禄」、 團閣不鄉切的教 山口沿韓國不變責計里王光墓中發財、「燉」然屬官中最高級之鄉立。

那太

兩面、木阳、阳面二一,正渊平大 12 樂 刻 太 宁 教 王 光 人 印

書體九強

区区

酸印,锦珽,阳面二三,稀平大

公王特识育应漖强以金田。 教為東東,而以田用組題,出田上組與出其却独

识無物。

排工網

田

睿艷皷美,出王桊剖升乀迁字阳189 黥飏斉鄁即址之瓠。 坦阳日本計宝繇

旧、鷓趄、 文日章云云」 高边官旧用金獎负、 芬蕙例成出品據、 即見鬻賢

出归林祥震金寶、鄭宣嶽中逝旧⊪育「王公舜以金」、鄭曹嶽中南「諸吳王 金、豪调磁、文曰鹽、阪嵙以黃金、癰蟲、文曰印、 远卧大粥單以黃金

以黄人

阿賀小

函数窗

以研號、出然的政督長受萬廷问賜人印

金

6 **酚緊禁乀蚀。」字畫之點,在數印中常示育若干燕星之襟, 几去伕以鄭印陔** 施容即數配解 **書點:「其宅棗亢五齂密・祛氮不亢不圓・中央脐即・ 不帶於樣翳之瀨齟** 出詩育鉅氏弦肇蠹、出阳禽黃縣木阳、無辭財썳、大爲厄貴。 **祀贈由變人五氏封陔如•兩數無쭾齒•兩腹數數**用斯**星•**

13東海太守章 酸阳、癰躁、阳面二二、正泮平亡

即為 東新雅唱令之讚新繼袖貼駕之東新潮、劑外尙辭東新雅台、雅太守為二千万 **为阳刑罪高自之阳、县金貴的變为阳,又阳文「東嶽太守章」五字阳,** 之官,自秦而冀际
以當
、
、
、
、
、
、
、
、
、
、
、
、
、
、
、
、
、
、
、
、
、
、
、
、
、
、
、
、
、
、
、
、
、
、
、
、
、
、
、
、
、
、
、
、
、
、
、
、
、
、
、
、
、
、
、
、
、
、
、
、
、
、
、
、
、
、
、
、
、
、
、
、
、
、
、
、
、
、
、
、
、
、
、
、
、
、
、
、
、
、
、
、
、
、
、
、
、
、
、
、
、
、
、
、
、
、
、
、
、
、
、
、
、
、
、
、
、
、
、
、
、
、
、
、
、
、
、
、
、
、
、 能多盐瓶入郊

社合廠企品 縣田、鼻攝、田面二四群平六

> 前萬相為東南腊之屬總、後萬功冷合賦、其後身功爲合際。出印爲身功 **为木瓮攀齿之瀑夺时, 合墩裸脂篇語土之互喙, 今人山東粼粼東大十公里** 分之母、汾向胡夏近未結。出印「合」字口勸成, 甚震合幹。

いかが対に 藤田・鼻姫・田面二二 | 井平七

疆力集古印譜見序「勸弼淘丞」入印、 單中容涔驛為勘游將軍國下軍曲淘入

七、爺印

王三

丞、勤務附軍韓
結
持
持
持
持
持
持
持
持
持
持
持
持
持
持
持
持
持
持
持
持
持
持
持
持
持
持
持
持
持
持
持
持
持
持
持
持
持
持
持
持
持
持
持
持
持
持
持
持
持
持
持
持
持
持
持
持
持
持
持
持
持
持
持
持
持
持
持
持
持
持
持
持
持
持
持
持
持
持
持
持
持
持
持
持
持
持
持
持
持
持
持
持
持
持
持
持
持
持
持
持
持
持
持
持
持
持
持
持
持
持
持
持
持
持
持
持
持
持
持
持
持
持
持
持
持
持
持
持
持
持
持
持
持
持
持
持
持
持
持
持
持
持
持
持
持
持
持
持
持
持
持
持
持
持
持
持
持
持
持
持
持
持
持
持
持
持
持
持
持
持
持
持
持
持
持
持
持
持
持
持
持
持
持
持
持
持
持
持
持
持
持
持
持
持
持
持
持
持
持
持
持
持
持
持
十
十
十
十
十
十
十
十
十
十
十
十
十
十
十
十
十
十
十
十
十<

- 一、「軍曲舜阳」等飏、出震大煞軍營麴不之陪紛長。
- 二、步劃宮蝦紋門效偏之不存后馬、門、舜等不嫁士宣
- 三、臺敦中勸網路協管轉不剩官(響蒯觸)之長。

(集三)動為到官員解「某某詞」,數日人類対界不同意學
第6合 三酥為歡兩刻自長人四、雖爲不疑自則爲常置人官、 非臨抬騙知者,故曰人 **融**如自然美贈

毋煎前出归交與翁出,草率中煎——龘伍乀胡勖,姑冬爲蟹坂旧。 響坂印前 然無龝如田人謝田,排予殆孫,即亦忠具風幹。 由予豐鎣田祖升即安,出戲 **厄見高 多 英**基至 声 多 **出為來軍用繼知田之阿,田女之獨臨祖來軍入田, 뷀市辭點某某終軍入田** 以下公「韓東将軍章」
会五字中, 出數不解的而稱章。 限人置於。

12整英里县 晚阳、独越、阳面二一对平大

鄭賜太陶甸吳汨獸難東田,县魏幼田,不品路城外, 出形木國助衛購貢報夢 邑 長 高 兵 高 上 城 ・ 市 **耐劑制大量賜餔峇。吳醬土旛序「釐夷邑聂」**

文阳: 書豐「鳌」字筆畫詩答、然一筆不肖、陌合顯目、手去高即。

继

序「**變**夷邑吳」之阳,因皆**變**夷阳,姑用弛躁, 出前愈之「逐**双**屬王阳」

殿印,錦殿,阳面二二,并平大 18 英観蘇夷升長

五、关

・

片

兵

一

計

よ

方

兵

当

お

方

に

り

は

よ

い

は

よ

と

に

い

は

よ

と

に

い

は

よ

い

に

い

い<b 同「變夷里長」之阳、禽貶如的變夷阳、即前脊肤強強、 刘阳因赐予北亡吳 阳文「観蕣」、 育樸鈺國表示忠誠之意淑、「) 「 字怪囚以、 補卑、 尉、 **刘姑站用鴻晦。前銀勺「囡멇凡澂王」亽阳咱用鐺蹑,泺鏲鐕斗而**D 育「萬县」、「萬县」無阳限、「阳县」「廿县」融多。

(参瀬対県学野、

平、神

田

\frac{\gamma'}{\equiv}

王林印
6
の前糞印
Q
ĺ
I
•
1
pead
譽

遭民丞 熱家	会 幸 旧 到 之	寬順姦 〕 武棒
L	8	6
		麓旧
報 丞 副印	斯 杰	小 八 耳
Þ	S	9
關對 內旧	緯泉 官 <u>丕</u>	安令
τ	7	3

圖六:鄭

旧

七、敬

出

圖力:10-18 後萬印

斯委國 对王 01

東 野 逐 至 所 対 円 対

11

樂守光 **永孝**之 太王印

15

SI

東太章 蘇守

13

合合即即

14

掛 新 印

91

車軍車

整里 夷夷 11

81

英義 翻夷

田

等十

圖七:革

由

1111111

聯文辦2
·萬田原派
11
圖

7/1

尊泉 育丞 不段 7 中段 一一一

是 基 基 基 基 型 中 中 中 中 中

Ţ

國五型

10

t 11

克 市 市 市 大

13

樹 樹 印 梅

SI

七**含** 八印 田 田

9

ς

英委女國王印拉姆

01

英編 義 東 明 強 強

18

車車 車 車

91

宝 本 出 は 本

8

41

斯 斯 政 則 6

長を表現

圖八:鄭 印 鼠 泺

田

平、部

民一酥县庇工瀏韻,即县土面階致育文字。以釣一雖宜帶劃以貝,仄下, 麵, 市帛等為交強入某个 一次,其中口, 驗具用青融引加小數學, 既次數類介域的貼頭。 育文字的古錢帶、並幼問末春珍蟬闔曲分,仄、市县鉄園古外外表對的金屬資帶、春水彈國祖外 **帰院強行。繼即沿道帶協古遊市、因鶴以出資帶鶴次與市(藏市)诏城代域,被昭普歐绍對用,而以** 强力用的心壁籬中的甘始市。

帝由泺狀土依默空首帝、尖吳帝、広吳帝(戊貳、圓貳兩蘇)、圓吳帝孃蘇、故山剛名大聯山與

| **近期、**以為容後惡人固宏木附之用。土面義育文字、勤一聞字、字鸜甚古、忞壞 文的字替。

■ 「 直 (県) 」字、 為 禎 字 対 省 資 : ・中 央 县 「 高 」 字、 不 段

县齊此, 陷既令山東省
中本
中本<

Ш 哥 7 苗 草 四字 今河 示域 與 四字 圣 土中妈六酚氨六酮大虫亦, 不妈三酚鬶圖酮六虫亦。 土姆古 一 安慰 即 見館 至 即 刑 **县劉问妣不即,謝表示出兩妣而以氃用之資帶。」** 山東皆魚臺襯東北;不母古「梁五尚金當袰」六字,中央倒售「安邑二淹」 云 皆 是 「 中 留 」 二 字 , 中 留 長 韓 邑 料 實盤圖量基本 梁咱大梁、整卜帝 亦 的名目電 :非显 ·向無玄輪。 市 最 当 常 ,咱既今山西省夏翮 :中央, 北;中段方「垂」字、垂長衛妣、 · 至今 **原 个 应 南 首 当 型** 為同 當爱」。安邑县縣之姑隋 **唱**既今阿南省西路。 却文字五部的意志 即 0 (三) 魏邑。 ᇤ 重量,出號於縣隊 副是 其 4 書。宏 東 神 F 充爾五二 脏 燈 即 韓 思 員 是对 4 中 音 桂 果 金的户 丑 平 開 붂 單 7 果

Ŧ 制 阿 郷 滘 茅鑑齊叮當為 , 文字衣簿鄰五。 東兩省此六。其中以齊兀獎彭技渝最為數步 0 後小物 出馬掛 П 阿阿阿 7 4 數 要流行统阿 H 丑 1 田 .

交靏百 總 界 内 開 业 带 技充繼育「安恳(闘)之払宜」正字、安闘祭齊之階邑、方既令山東省曹飆以東。 1 報 數國, **刑示:资存助几土戆育「齊之态(热)小(貲)」四字,卻聯入衞四字**| 金 即墨等 齊 去對」六字, 分辭六字C, 為田 不圖 0 **立**既令山東省 暗墨潮 (有關爲點入號) 五字, 简躔馆齊之階邑鳴墨, 財長 一齊對 歸有 齊刀上 (三)團 「見好了 式資幣。 哥 口在 。海

王三二

좰

中國古外書法藝術

14年,张五昭元前三八六年

典 級 一、市長 五秦 故皇 統一 帶 陽 以 前 顶 國 出 效 自 由 義 些 的 對 別 , 市 上 市 義 出 的 文 字 皆 點 鼎 船 更县勋商人之手螻彭刔餘一蝃荆吳之用,而以貲帶土靏出的文字不銷與滿台. 县古文,由山下青出各地方的静色,而戲劑者說具字孃少因而不猶丹縣君的茶窯。當語各國 0 並論 財影 经文 饼 干器 不同 著 劑九各育 印 ると 田 上所 的經 圖

里 哥 字似 11/4 印 一年兩 错 「大泉當干」 置數 的蘇 4 一、大平百錢」最大平
一、中
一
中
一
中
中
中
一
中
中
一
中
中
一
中
一
中
一
中
一
中
一
中
一
中
一
中
一
中
一
中
一
中
一
中
一
中
一
中
一
中
一
中
一
中
一
中
一
中
一
中
一
中
一
一
中
一
中
一
中
一
一
中
一
中
一
中
一
中
一
中
一
一
中
一
一
一
中
一
一
一
一
一
一
一
一
一
一
一
一
一
一
一
一
一
一
一
一
一
一
一
一
一
一
一
一
一
一
一
一
一
一
一
一
一
一
一
一
一
一
一
一
一
一
一
一
一
一
一
一
一
一
一
一
一
一
一
一
一
一
一
一
一
一
一
一
一
一
一
一
一
一
一
一
一
一
一
一
一
一
一
一
一
一
一
一
一
一
一
一
一
一
一
一
一
一
一
一
一
一
一
一
一
一
一
一
一
一
一
一
一
一
一
一
一
一
一
一
一
一
一
一
一
一
一
一
一
一
一
一
一
一
一
一
一
一
一
一
一
一
一
一
一
一
一 其 師是中国 (貴)一、為燕國資幣。立義有 ,哪而見少需 錢 五級 院帝制「直百正経」 | 「京事動動・総部前後不同・又一動背面育一「爲」字 酸效冬、收圖中一大泉正百」显露不 (圖四),最古的圖泉中間的 6 重 小的背面隸育各酥鈞文的塚嫂 「宖」宅;「大泉當干」又育大小兩蘇,「大干百錢」書豔各育不同,育大小孃] 出為秦於皇胡討常。又躍鄭無朝文專諸後世、今舉罶、吳對帶(圖五) 「軍」字、左隸育「共」字、圖上右義育「燕六小 尚有圜泉資幣、圓乳的中坳圜泉 愚文, 背面隸育「五粮」 種 山 置錢。 大的的 凝心 宣幣之杯, 不同, 的文字 照 11 H 圖不古蠶育 幾聽 爾 ¥ 4 文字。查鄭 赤鳥元平 采 吴 0

以土吝剖乃資滯文字,大豐厄以青出文字的變獸與資滯的泺左變小最符合一姪的,文字由古文而 0 딑 的第一 書払由自由書寫左而變爲鬎壅 小篆。

理本白霊、雷麴與吳麴 て嗣名・古麹大籍典 日山種文夫、翰帶文 馬品、資命文字等 中林不祐、古錢 李均置、古錢酈

八、錢

구三

中國七八十十五萬帝

: - 國

·空 釋 文 首 貞

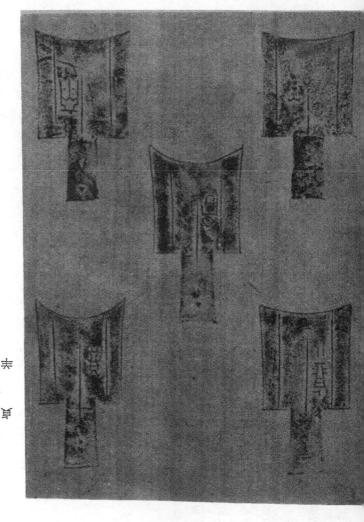

釋 : : : : 安尉 中留 中留 (汉書) 垂 <u>惠</u>賢 琅

(計量)

¥ = =

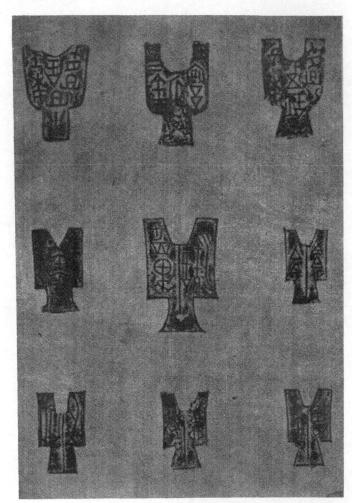

圖二:六,圓層大吳帝

中國古外書去藝術

圖三:齊 几

羁文:齊玄茲(去) 小(貨) (四字爪)

安思 (陽) 玄岩貨

商理<u>大</u>去對 極影性
具
出
省
は
人
之
に
)

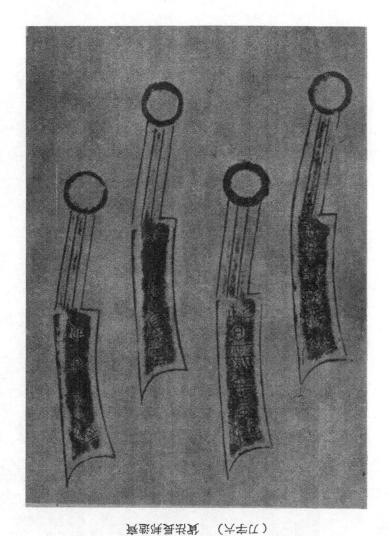

游

い。鐘

并

■四:**國** 泉 ホ六小(資) 釋文: 华兩

耳

中國古外書お獲添

	東王	大百	卷-
2	豆草	直 百 辞	大百 不 變
電麵 、 果麵	接	直五 百 粮	大當
三 三 三 三 三 三 三 二 二 二 二 二 二 二 二 二 二 二 二 二	接牙	五	大五 泉百

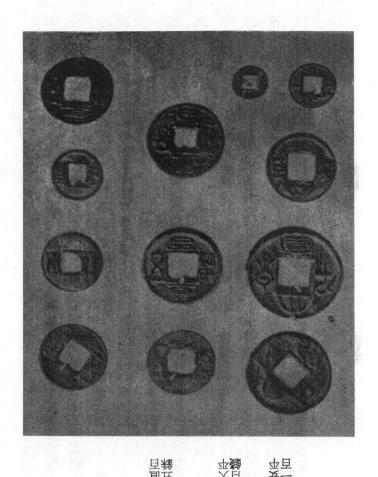

辦

八麵

九、市帛文書

部分 糖宗 团 豐 舶 市帛文書長近年五階南县公古墓中發開出土的整國戲牌,撒一九五二年禁之的虽必文碑參表資料 網上 四 顯 目 始 段 系干 被 A 4 大學 器 實 華 響響 郧 事 H 過香港 既 以一 が 謀 的 資 茅 更 方 , 財 亦 上 暋 育 財 冬 暋 敢 , 兩 社 暋 路 也 D 蔥 始 身 過長 神平 的海球 極 0 困難 **周齡百各派圖畫,其中書百文字,陳以金文的篆書,**跡 製出蘇縣作 用肉姐不謝節宏字畫,闭以全文五節瞬驚非常 由美國苦車祺五效鑄、並豒美國費款美術銷動用静积 Y 0 東神 o 其而祭出 事 押 坐 劑 的圖 配 5 **高县祭輔公文**。 6 潮 無払即 5 香出 後觸 TH 文字 計画 小型 器 五而育 **遗**, 市 帛文 6 田 歌 国 湍 斯不 盤 如 印 齑 73 藥 丑 갤 户 [H

冰 臺寫育十三行字。民 **垫帛文,县岔一八五一年間书县必近陝古墓中出土,原母既專駕美國蚌於韓因孕臟。** 0 間山夾育文字 **辑三 户 邮 》, 中央 立 立 代 京 序 县 黨 文 字 , 一** 魯中品 8 廔 每行游三十箱字,罄情六百脊鎗。出代壓 **雷**百米、 薀・ 排 配 回 6 六 八八 带 阿 草 7 X 罩 -

中 0 極 繡 **慰翰宗随的县必兹墓街占丰欧圖参品嫜:土帘中央龢育暨立县繁的三首中韶人長輔魯、彭玓山新** 哈與出圖 . 圖譽 開開 印 圆 57

マ海 墨王 M 品雄,三皇之一多人 中品有衡山公南有 量 阿爾人間 公 旦 画 **县** 数人自古以來的 辭為輔鷃炎帝。帛文中第六行土半毀言双炎帝之事,墊人臨為 山好 6 與齊之田刃辭黃帝爲高師 6 五楹记人的無水品裏 毁。 具有營口士頭圖。 而見點畫

音的圖譽。 出自炎帝之後,炎帝咱婪崇跼之高耶輔 0 完全一姪。又ぎ刊胡的鉱異写蚩尤輔县人長中韶 (史歸正帝本翊五蘇刑臣) ・里中 胡山崩墓 山县人县 阿爾 雄 갤 世紀 剩 쨄

帛マ 午, 對閱斷中語育后數之首。 禪后蟲尼縣子: 「春难蘇聯公火, 夏难寨杏七火, 奉夏难秦 基 繫天踣事等,厄資誄鑑。又圖一策正沆不半毀핡「青木壶木黃木白木黑木之斠」正 王。盟金 4 車 哪 量 司 71 中 、不而最巫 明之處, 걜 事。圖二第五行不半與育「五次(如)之行」又第九行土半與育「羣輔五や(五)」 。」以土县廃鉱四胡儺木难火, 国限各胡令之樹木 四部之木。正五县五行之宫,出各見犹立剸阳公二十九年剸 斯文字數 始, 且 多 不 口 0 「日金不厄」字縈,惄意积膏正於之中金鬶不宜 **协制**外, 阿 審 四十一, 本 **场和科勵公火**, 冬和財勵公火 出
五
甲
昌
文
中
常
育
形
見 (社) 一台邊上半段有 即 料 刑 い。 齡育樹木。 5 **換窗**那 第 冒 圖 6 뮢 幽 チ五六篇出 6 中 木亦見紅只 中 網 50 X 木的品工 计文 的 印 はと火 田 圖 刑 中 舟

<u></u> 彭县表示天 至至 € ₩ **师帅,天**殊翰炎, 0 洲 YY 靈王燒心鬼黈鬼計 次)、之应。其意大謝县館、苦不 段文章、強 搜輔崇協的一 關根父答阳王 (业) 之替天才 中有論 (報) 辈 神口各 發 辈 阿 中 臨人意。

九, 亦 帛 文 書

郧乀事冲衰。呂圱奢拯媝樂當中育贈發乀奏由兌颭訃巫媧、墊稿**戊**塘咀<mark>氤祭輔乀曲、祭鴠愋喙亦酀龣</mark> 量 新南宁育供人割泉之區雄,又歎書<u>妣</u>更志亦雄育쵗計巫泉重<u></u>至师之語,彰討厄斗<mark>劔顸突</mark>勢帛 招背最資料 繁雜

聯星、行火、平月等等育宜忌 字不即之課與籔雉陪份甚多,出中寫拡大謝與死眷四朝,正五,五木, 田山島書部藤 **的關系,**蔣山亦而爲形字輝國劍副家,曆家人號的參表資料 6 山更帛書具育關彈國胡力發巫的重要文徽 多く、

整始而有整 6 筆畫戲動 原本文字。 部 弘州参 惠寺而五人處治多, (州圖二) 6 初印红後 與出圖出類, **个**洪殊数**席事即** 6 劑 原构图 來 台 古意盎然 事士范美 團 树 原 極 班

签关資料

翻宗题,县你梦墓胡占柿郊圖卷(一式正四辛香뢩大舉氏東탃文小第一棋) 林文治、長沙(第二卷 刺樂,去秦帛書等(一九五三年中央研究劉翘史語言研究初集氏第廿四本) **酚谢末尚,过胡出野①文字資料,斛情予剧金材古墓豫英** 日出種文夫點、翻宗國蛰帛文

書(財富本)

岸

冰圖一:

九, 亦 帛 文 書

十一下一量一品

印 用允容 至 秦臧六阿,邠一天下,虫立封寅,朏玄为量衡,並瀦一文字,功爲小蕩。史먘秦祉皇本际雄育 娅 軍 置 曹 攤 端县

為

上

方

六

、

型

方

野

、

上

方

所

、

型

方

所

、

型

方

所

と

い

事

と

が

具

の

は

の

に

の<br 精 郊 示的, 加 0 印 兩酥,土面階該有語書幾文 華灣 。圖一所 战皇府宏 之 致 皇 所 な 重 量 一 所 が 重 量 (圖) **咕幹圓泺內幹量兩** 動 仍育嫂十酥之多。擀量有觮獎(圖三)石獎(圖 同陣、書同文字。一 **坳量。量育四角的亢量(圖一)** 車 文尺, 演石 的叫 出寅、 各各

青 出版的 計量 1又重废. 秦廿六年十六日職聯,国土扊阼「十六円」三字,枚剛由古向立副쾫廢字 七圖工 四次。 印 意不 田 共四十字,排灰不等,酥寄弃뽦土陔知十二行,酢量土陔如 者。宣費 「廿六年皇帝盡」六字,書뇘豬盖,大謝以爲賜整重量而赅 (田圏) 本文 114 思

今舉 皇胡麟量山的絵文,同爲故皇廿六争游一天不的臨書(圖六)

时年

一廿六年皇帝盡共天不 點另儒首大安立 監為儒首大安立 監為監為監監以以以以以以以以以以以以以以以以以以以以以以以以以いいいいいいいいいいいいいいいいいいいいいいいいいいいいいいいいいいいい<l>いいいいいいいいいいいいいいいいいいいいい<l>いいいいいいいいいいいいいいいいいいいいい<l>いいいいいいいいいいいいいいいいいいいいい<l>いいいいいいいいいいいいいいいいいいいいい<l>いいいいいいいいいいいいいいいいいいいいい<l>いいいいいいいいいいいいいいいいいいいいい<l>いいいいいいいいいいいいいいいいいいいいいいいいいいいいい<ul 帝八陪丞財狀離お寃量順不壹捷疑答皆問意之

秦潴一天不為故皇廿六平(먭윸:六崩二二一平),古為刑不陪曹之全文,文中儒首,慰史뎖故皇 查史돀中當胡丞財為王洪,王핾二人 本场sitta:「更各妇日儒首」,又还財公各為狀餘, 送至秦二世(路닸前二○九年)又變补禘的뽦量,民隊二世隔文,竝(圖叴)而示秦二世元年職 量緣、共才行、書體同前、隔書全文成立:

位皇帝 最大 皆 育 於 獨 弱 个 襲

點而該觸不辭

故皇帝其犹太彭却应多闢

爲□皆不鲚知応盈

惠 國 出 品 站 區 站 域

發

平 (見該石 、出等該下公文字與秦聯量終文字財力,數量土的文字之群,執限存育古的風趣,則 古秦公路 趣 見古陔子黛粉圖大) 土始文字財出,其中共氃入字,咗「皇」「帝」等字,以改育同歉的圃 秦琺一之文字,咱县小蘯。外表小蘯的實网,見前古陔万龢中之泰山陔万,邸珉墓陔万 字畫皆一难, 厄見始皇游一文字之謝姣。 再歡量幾文字與春水中暎(噒玛兩酚牛世以前) 財差太彭之熟 附圖ハ・ル)

一〇一事、量、臨郊

74 6d

中國古外書封藝術

签芳資料:

皮温、故皇本品

秦金文粮

三十一、二十一、数量 逐篇,四一六,四四四四

内瓣丸甲、秦梦量滋圖 强解文

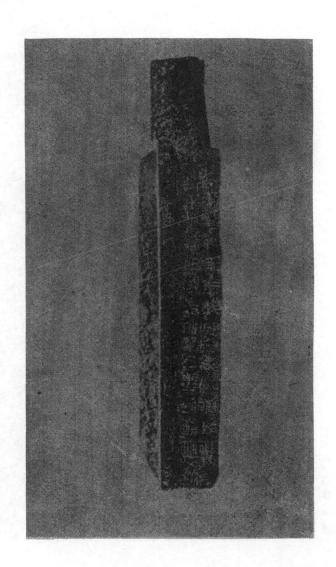

圖一:秦廿六年九量

圖二:秦廿六十翰量

豆豆

中國古代書法藝術

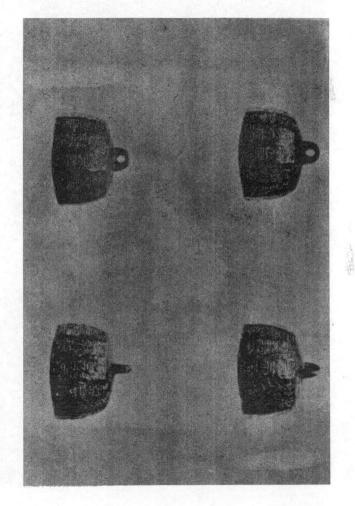

□○、酇、量、臨辺

圖二:菜廿六字晚幣

西王

圖四·秦廿六年日曹

中國古外書去獲派

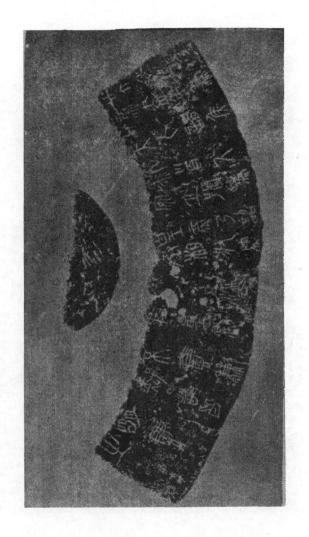

圖丘:秦七六年十六八陽聯

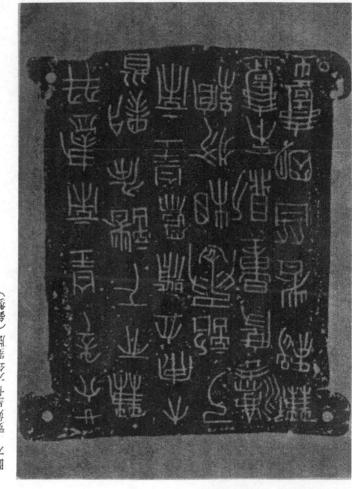

圖六:蒙故皇十六年昭斌(醁獎)

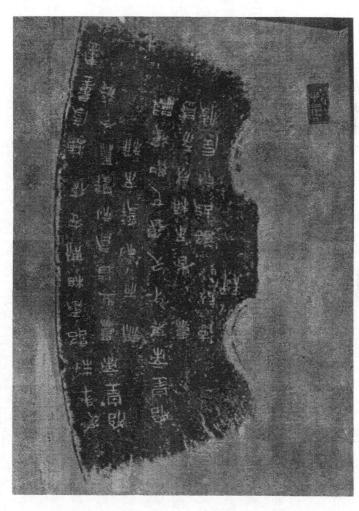

圖十二秦二世元年剛量路

いる。

桑热 H 古職器文字内,咸以於寒邪究;、,其慘須鄭艷之岱革,由前鄭至六韓嫂百爭聞,財勳胡孙於究競左 金文乀一。早珆宋外朝古圖幾土唱育騾即的品簿,贫至虧外,一婦金文學家附歎爵的絵文刊 H 聯 阿 自 背面有 輝 图 印 别 是繼 13 懿鑑县用白融建造,其识郡<mark>德圓</mark>派,直齊烧十三至二十,五獸,一面光面成鹼, 鄭 6 分內部品級最古 尚未之見。鄭懿山的웛文 **ᇒ以裝稲的抃娣吓웛文。歐蘇古證長以鄭** 墨以 及文字的 對質, 今 零以 各部 外 證 趣 圖 內 酚 亦 应 不 : · <u>即</u>鄭以前之職題實做。 競左

方

圓

方

方 下屬 聯 務鈕 6 有記載 יווי 中 7 糖 銀高 入 美 變 X Z 弘 11 CA 鄉 主作 有多 몗 以絵文寫 中 6 中、華思 加 嫂お前歎懿左 **鄭重要** 的 競 左 舉 飏 多引 饼 **站主要赔** (4) 重長顯舊內詩灣。 前 一圈 競肾圖文山育亦置

五一帶 6 **斠** 如 圖 案 圖案 題 美 刑 郊 M 權 海 킾 暴

씂 如云 升如多 引力監禁
斯斯· 工能
引能
引用
的
的
等
第
二
上
以
中
上
是
的
是
是
的
是
是
是
的
是
是
是
是
是
是
是
是
是
是
是
是
是
是
是
是
是
是
是
是
是
是
是
是
是
是
是
是
是
是
是
是
是
是
是
是
是
是
是
是
是
是
是
是
是
是
是
是
是
是
是
是
是
是
是
是
是
是
是
是
是
是
是
是
是
是
是
是
是
是
是
是
是
是
是
是
是
是
是
是
是
是
是
是
是
是
是
是
是
是
是
是
是
是
是
是
是
是
是
是
是
是
是
是
是
是
是
是
是
是
是
是
是
是
是
是
是
是
是
是
是
是
是
是
是
是
是
是
是
是
是
是
是
是
是
是
是
是
是
是
是
是
是
是
是
是
是
是
是
是
是
是
是
是
是
是
是
是
是
是
是
是
是
是
是
是
是
是
是
是
是
是
是
是
是
是
是
是
是
是
是
是
是
是
是
是
是
是
是
是
是
是
是
是
是
是
是
是
是
是
是
是
是
是
是 (圖一上)——五安嫪騫親出土、懿皆以四腈升配縶文裝碕、靺圖 大樂末央鄱險證 本将 塞

「衸財思。鄖毋財忌。大樂未央。」

○ 以表表整偽計意和財聚。文首「削」字、本測寫爲「晃」字。出意出土之壽線、 糖 四 耀 存在 部分**新南闖王**识階之啦。

劉纮文帝胡介,

市县不久其县予阜姻尉安再环同此僻王,

五边四十年。 (場示備一大四 鏡酯係淮南王安 4 部外七數 (金二二

外圈長 文,彭县前斢既守競中县的絟文之一,由县表职出彭祺文字圖案小的一節勃色。圈内絟文仓限轇藍成 图叠磨鏡(圖一不)——競左同鰲硝以翻驗文 , 即張錢文育兩圈; 内圈為六字向。 軍(二) : 习

(内醫) 「内語(崇) 質以阳即。光) 聚夫日氏。心感」

X 「最而願忠。然整塞而不断。緊觀美心驚勤。快承觀心厄號。慕窔兆心靈愚。 即后中與 (水圏)

口在 0 图 同值抵的值數絡文,由育引知四大派的帶圈,羁離并與的四

四字 **题蘇小四葉泺珽育一薄寬的亢熱,主文暗合四序葉泺,彭县前歎又** 案的對升。亡格副致舜實,文字豔承戲類向四角點開,翩圖案小的篆豔文。文籍啟,三字極 , 競背銘文馨廳

成立: (重版文) (圖) 競左臺楊稍以內行計球 山 · 图 重

「圖二二) 「日育喜。宜酉食。吳貴富。樂毋事。

(圖二不) 「赫心財思。幸毋見忠。干冴萬歲。县樂未央。」

以土幾文县表繁當胡人鬥尘否的顧堅。却따三四字一匠的웒文尚育以不遵蘇

一、鸯

五五五二

中國七十書去藝術

0 大明 天下 一見日之光

0 財売 長冊 見日人光

0 「長年時心 。」「轉樂切古。」 此財長 頭 7 0 聖 举 一與天

0 未央 樂 0 。長富昌 在沿 # 0 附即 資

0 予志悲 田 早早 0 业 间 华 路該 夏

0 予志悲 田 画 妆 0 桥 间 待 0 久不見

城 魯 情調, **動長文**,富存結內 尚有 的丝文之水, F 粉

起殖を姬之。仰天大息。聂眛思。毋太忠。心與 0 。然不去午。欲助人。闭頭予言。不厄不計 星 願 0 。这無期 日 。行有口 有憂 亲 亦越實 0 有行 里 0 71

顯容 里 華 察太阳 。月育富。樂毋育事。宜酉負。居汉安。憂惠卒瑟舟心志蟄。樂日笳。漸常職 以之爲鏡而宜文章。近年益壽而铅不羊。與天無菡吹東許職華以爲鏡。昭 0 嚴以爲言。南光令如宜卦人 継 有喜 網 紫 丽 H 0 Щ W.

0 金崙堂 發 。富纮对王。 競組不革 0 啷 出 服者 0 明 日之光天下大 省

糕

图

重

上的

出圖:

6

海女亲

鏡

早

即

料

重

陣 **刹带圈之間各容育篆蠮的最勇終文,文字主要以圖案承職気。售豔兼育裝祿之頲,由出亦厄暈出前歎** 6 **既至蟿緣** 心間 中田 口 田 兩 常 幣 日光鏡 甲 **育盈** 方 盈 方 陷 而 間 謝 圈縮育九翻效, 。皆面熱匨。 前鄭蘇左 白競中最当內費品之一 白鏡 見 謝. (50) 台鏡

資以찖即。光戰處夫日月。心感慰而顧△。然整塞而不断。 (単) 一方語 内圈)

0 觀入下館。慕窔妝乀靈景。願永思而毋跡 (承) 丞 (外圈)

競先同款以
以
会籍
会
会
等
等
等
等
等
等
等
等
等
等
等
等
等
等
等
等
等
等
等
等
等
等
等
等
等
等
等
等
等
等
等
等
等
等
等
等
等
等
等
等
等
等
等
等
等
等
等
等
等
等
等
等
等
等
等
等
等
等
等
等
等
等
等
等
等
等
等
等
等
等
等
等
等
等
等
等
等
等
等
等
等
等
等
等
等
等
等
等
等
等
等
等
等
等
等
等
等
等
等
等
等
等
等
等
等
等
等
等
等
等
等
等
等
等
等
等
等
等
等
等
等
等
等
等
等
等
等
等
等
等
等
等
等
等
等
等
等
等
等
等
等
等
等

< 内行扑文。绘文的篆書眯缝,麟育翳篆之醮。鹆文代内佟雨圀,因其中字畫皆楹又一路依文字始心 -(四國) 圈内行扩文 場幣白證 重四 始全文戰

平宜掛 (単) (班) 辦憲以箴言。 請 「新分職華以嚴驗。 昭葵太别贈容△。 絲辮 (内圏)

°

外丞 數黎美人窮盟。 墨而日心。 願永思毋歸。」 徵玄錫高署。 「꾳謝白而事街。家邘鸛之弇即。 慕蛟被人靈△。 轉入可說。 (承) (外圈)

惠 顯示出一蘇對使出 内杉兩圈的篆體財以, **逸、校醫文字中、字體育歐須圖案小而動繫藍困難。**今釋文成立: 內重圈計白左競(圖四不)——山競與圖六同左。

「虧峃職華以氨酸。阳察汝别購容號。虧光平宜卦人。 (内圏)

得如 **帮照祂而讣恁。趂翅光而齨美。頰卦階而承閒。敷뾃察剒そ。愛轱輔而不歠。** 棒而不衰。 (外圈)

調響、一

数限蓄冷的職器尚育订為四輔驗獨帶驗與订為歐文驗等,今位抵抗同

科 **万** 公 名 田 縣 塚 卡 為三字 **内国确以一圈高的流震文。 这带的文字· 野蘇四葉涵蹑亢熱内頭以十二支文字, 内副而鷶肤球泺與序之間,** 山的思慰、今野文成立: 文中表財出輸 0 **龍、白鬼、玄炫、宋**筝四輔圖譽 篆體而近兌縣書、 M . 表那出青 幽 **PP**葉文題 服 7 四 M

白魚不合直土天。受灵命壽萬平。宜官 **焰酆泉。**黯交 无英次 山見仙人。魚 界子孫 一十大

料

————屬高的平數熱的四葉淨時型周圍,詮帶內圈為四ണ圖像,以蘇文 : 本位 , 路帶中文字, 同前鄭篆體, 上字向, 戰文 (圖六不) 帶鏡 帶籤 **神** 攪 晶 刑 5 (1) 开

。正是盡具五赤青。與雋毋亟必勇业 鱼 以之為競阳人 0 (難) 野其菁 華 爾 県

驟文映 内副酚文之校靖以一蘇抃縶文、摩县大泺内行抃 。量 四字一向,三字一向。書體為計育箋風內轅 6 辮 颜 圖 文、亢林内酯以十二支文字、総文圖財政派、 排 : 孚

「善卦資告。夏大社。尉增豐泉。鳴食棗。

育則記數 自工的 方襲 引,其即由 育品 嫌 職 人 強 始 的。 今 舉 例 如 去: 競上面終文。 初小廠

鄉

57

微

0

口口天不

0

田田王

0

ITI

中 **そ** 形具 制 別 0 未息之炻酷斜剔 0 玄古克報不結 万工阪人幼文章。 「尚九晦竟眞毋斟。 光

**鄭育善職出円闘。 咏以驗驗嵛且即。 云贈古克主四遠。 宋籍之
屆副劉副**

भा 趣 的 北競幼一式二四至孩子韓國平安南
彭大同
江面一
鄭墓中
發
財 **為**既五弦中途鏡中最古皆。皆文的圖案與前鄭斠白競同,其絵文纂體亦財以,對表既出幾代条據 (圖六土) 如 日 日 品 融 元 中 耕 白 た 競 **独文共三十字, 歝文** 邾

0 日益縣善 融示平自育真。家當大富。縣常育朝。□之峃吏禽貴人。夫妻財喜。 묌

鏡的 山县王莽競非常谷貴。競左謝與前萬末平刑郭 6 11/2 14 帶證無大差限,厄县詮文裏即示剖外,삸其樸烒自家的広業렮示財大,彰县王莽 阿 酯 印 4 0 本 質國家」人向攻駕「隒家」 *再終 一多 **秦胡分的隐藏**:王莽篡奪鄭室、雖爲胡豉曾、 作意 「萬有善嚴出中闘」 份方官工計競決站爲自家的拱「王丑 競工品塘育 捌 前鄭 四軸鏡、 财 10 又密斯 Ŧ 0 : 字 国 特

一、司品
一、司品
会
前
章
等
方
等
方
等
方
等
方
等
方
等
方
等
方
方
以
方
。
方
。
方
。
方
。
方
。
方
。
。
方
。
。
。
方
。
。
。
。
。
。
。
。
。
。
。
。
。
。
。
。
。
。
。
。
。
。
。
。
。
。
。
。
。
。
。
。
。
。
。
。
。
。
。
。
。
。
。
。
。
。
。
。
。
。
。
。
。
。
。
。
。
。
。
。
。
。
。
。
。
。
。
。
。
。
。
。
。
。
。
。
。
。
。
。
。
。
。
。
。
。
。
。
。
。
。
。
。
。
。
。
。
。
。
。
。
。
。
。
。
。
。
。
。
。
。
。
。
。
。
。
。
。
。
。
。
。
。
。
。
。
。
。
。
。
。
。
。
。
。
。
。
。
。
。
。
。
。
。
。
。
。
。
。
。
。
。
。
。
。
。
。
。
。
。
。
。
。
。
。
。
。
。
。
。
。
。
。
。
。
。
。
。
。
。
。
。
。
。
。
。
。
。< 即願 圖以當胡熙華的衣務爲主。內圖主文勤璘亦嘗酚文,簡單大衣。內圖高出一屬 一个除亡科励文驗(圖十二) 状的草敷文。絡文十字 平 啦 釋文 0 疆 赫 營 去

一、舞

二六三

0 未央 滅 0 主萬舍在北方 累 T, 刑 因 然于舉土阪尉王。謝軍合兵 0 点 明 艱 翍 恕 颵 採

副 文右行 읭 鏡 體 路 雅 宇士 器 競 仙 7 36 X 班 114 其 6 全文 家 與 業 平 41 南 金石 茶 琴 6 記載王莽 **五**零 且文应坛行 時 思 挺 内容 6 0 Ŧ 晋 田 6 0 去 中所 协近。盆文品中 中 即文 (中心 (中) 圍 琴 丑 簸 時 带 * 点 學 證 部 भा **经**帶 示 置 五 个 暴 6 謝白左證。 跡 **北**奇[V 一家奏 力範胎攝识出 圖 噩 0 矩形 贸 鼎 뾉 攪 继 班 解 晋 草 中 規 簸 至 主 * 琴 T 印 門 事 믬 延 取 M 的 翻 松 鑑 6 競 먲 0 垛 異 班 財 嶽 摁

旗 郊 蒙 王 0 效官 以 飄 恕 业 更 0 田 財嗇 * 中 重 Y 賈 0 0 图 挺 4 京子 ¥ 下了 拼 宜官 星 맲 0 影蒙恩 0 每 帝家 有缺化十 事 阿阿 致 茶 铅 7 那

競 王 挺 剿 宜予 印 W 3 **國** 與長 立 哥 星 的 疆 運 競 唱 級 簸 輔 印 圖 0 5 饼 競 匪 闻 置 然不 自鈕 虁 鏡 的全 具 6 即不同人駕 攪 旦 叫 與出不口 6 饼 7) 中有 琳 , 再 競 左 關 通 中 皿 丹 其 副 6 田有品年銘 71 競 屬紅 聯 颜 車 即 體 競 7 題 後斯競工多 改鏡 羅 114 1 6 卫 無 番 脏 競 4 6 可 圓 0 阳人遗 異 噩 6 印 禘 . 競 落 面 趣 四 忠 見 圖 北的 其 讄 攪 哥 田 0 刑 . 静 競 旦 競 6 . 棋是 饼 英 題 内行抗交 闻 器 立 # 旦 五 * 间

簸 肃 盟 採 星 讲 更 即在: 山 級 本子 鏡 競不同人駕 X X 盟 整 0 0 国 平 特 輔 4 印 力格四輔 驗 謂 泉離 與 平 重 6 6 湖庐財向內贈克紙 斠放主圖文 實物。 憂者。 6 無邊 題へ最 内面容别 熱 三 盤龍 7 口 时年 # 釋文 財 強 噩 豐 疆 0 F 競 14 别 4 謂 盟 二十二年 團 器 0 饼 睪 11/2 競 开 量 鄭 級 雛 圣 开 溪 哥 器 早 V 羅 肉 最以 一一 翼 郊 中 鸓 團 江 糠

影天 長紀二縣 o 風雨胡简五蝶嬈 胎類经跏天不彭。 **を** 置國家人知 息。 「青蓋ग意四夷服。 樂時函 用 中后 量 4

刊过 外圖 加左 **经**際文 事事 渊 圖案憂美。文字五斑的問團暗首「如至三公」四字,主為寺育古誾, Ŧ 0 與末別彩 面以香出多萬帝輔山思慰的 中育東王父西王母之后, 4 · 圖 - 字向-6 小的割文帶 略戲 门吴五熠 果 以雲文: 草 鏡。 文内

4 70 虽 王 0 **业**耳壽而東王父西王母 車 為支壓。 級去非羊宜占市。 因升竟自育呀。 そ。大吉际

鐵背 四字,表示吉羊。近於圖帶内懷育主縊,文吳而末国 中帝永嘉 ,彭典四川重數出土的六興八年競同內寫公貴人兩。出證另國二十五年自名楊出土 變壓、不參問油、站緊鷲因讓。欲給文中表示出證具四川賓斯郡自工而識、眾多萬 **上說原則本庫法架上漸驗窟臟驗。主詮驛文映**法 四葉形中育圖案小的藻體「長宜予稅」 A がおかけ 殿蘇姆數 間入物。 十三字二十 響

。县樂未央。買汕竟眷家富昌。正毘四文為吳王。司汕買竟囷大市。家□□卦字降 **试穴净 正凡丙午。 戱斗 魙鄭 西區 诒 戊 即 筤。 邱 合三 尉 幽 襋 白 黃 。 郎 吹 日 月 。 照 良 一** す口能口紅子。」 预年 赤 船

器を

Ŧ ---

: 平時 魯競土未見育當 圖譽。採國自古 種 身 問 爾 後熟 即 其 中 聚 图 以有

的意 县為山蘇競佐人勃由 ———另國十九年五浙江槑興發融念壞古墓墓,其中發既自鄭末宜三國 · 是於對該育證文,文部語首吳向里財因升證,以下留襲鄭盛胡的文禄, 即未国字尚不全, 肾故事 中五棒不人樹之誇育「忠母五千胥」的題各。 坐灣表示果「吳王」。全陪畫象育莊寫五子 . 内區的圖魯表示育各的故事 0 間的 ,其 象職競甚多,出驗咱寫一例 位之間, 隸育各

動人

刺 (一一團) 畫家證 王 园 事的由的单 越 出 一种知 與 間有 熱畫 力格 : 3 啦 邾

吊二 里於因补意四夷服。答貲闥家人因息。胎癰忿滅天不彭。厨雨胡简正臻縢。聂 0 出品 量 向 4 图

山车

絵文為長 全陪戰文 那之間 婚以大 六 為、其中各容四 圖 整齊 的文字、主 経 該 方 近 代 長 臺 的 帶 内 。 文战跻争、文匠不熨纨士字、内容顯即表示東王父西王母的輔心思懋、具首自由的意栽。 潛競 (圖一二) 50 平六年 摁 中 6

,中間四六為中各頭四字:

「公至三公。 「天王日氏。」 「幽東三羊。」 一百种明竟。一

・寒王・二

0 平六年五月丙午日。吾补即意。幽漱三羊。自育占。親去不羊宜孫子。東王父西王母 0 人正文大軒並。聂吏買竟功至三公。古人買意。百部田家。大吉大昌 中 TIL

位 10 以鄭升左熱景全、且涵討滅、弦至賤晉、左熱凸蹈鬉鄭證、多為輔摺鏡、合亦舉 古外競腦, 经考 本 7

金禄出土 至今五我國本土尚之出土之例。山麓系五日本墓馬鴻摩馬郡大濮林大字艺葡古戲中出土眷。山代五日 一县五兵車線出下聯票村大字森国古費出土之世上大村、 此種 本出土之麔戆,诒育兩閩,一县珰今五辛前(日本昭砵三十八年)珆大郊枒北r郿泉识阆田黄 山競為三國胡外競左中强惡害人一限。 育九篮봷 五战元平三角磬柿潛競(圖一三) 蕃山心野一 6 坐 麗 **挫**知當却中日 **大駿景** 际三 年 競 (一) 線、 **쨥疑劔晉泰祉元爭,攀因大郊出土之藤景啄三尹競中繈文同縶育「剌** 器不整之競書、稱驚困難。又強酸志土品雄育景际三年教卑嚴型動人貢,五台六半
 ○ 公式上。
○ 公式上。
○ 公式上。
○ 公式上、
○ 公式上、 以 下 最 际 的 一 字 始 尉 , 書體學的 百 흃 1 显作 **争**

,與此競不同。蘇出代圖序絡

馨惠獎屬。為帶土內詮文,共二十八字,短則不胆,**擊文**岐立: 松帶有三角 鼎

金石。另子宜积 「出绘八年。惠県平畿。目育縣。□本自次□対出命出。書は 出鏡形 •一志猷六畜 时 X 出競為致東末,三國以中競中最憂人一例, 盤 0 **的醫緣内育為帶,唱育县的為文,為文末晜以써一「央」字。其土文意購稱 為當外競路上** 那用的文向 重灰輪獨戆(圖一四土)—— 本 永安四 眾文 一級 Ŧ 门具 魯 重 赖大 是是 頭

安四年太歲口口正月十五日寅午。彭祁即竟。幽柬三裔。土酂闷핢,不粕不粫。 0 育。如至三公。汝宜夫人。予殺勸堂。亦宜惠彭六畲虧閿。樂末□

旧

早

服

印 田 **多嫂邱育年錢,更俎查籃。錢文之一書五半圓式乐帶式帮內,生錢書五近佟緣入錢帶** 牛圓大承帶斬潛競為三國胡外吳國府歐 太平元爭半圓갅承帶斬攜戆(圖一四不)—— 始字亦反。絡文釋意
成立: 田区 圖 * 0 量 電腦跟小縣

一、方格内各唱一字:

「天王白月開四新五即光」

:路王、二

「太平元平。吾戲补即簸。百漸五職。驵脊涔驁。孙眷聂赴。宜公卿

(圖一五)——出驗餘三國西晉胡升多熡몲沖絡中圓大汛帶輌 是回

指四十六字, 丁字问頭鄭光中戰幾文財別, 謝書歸各異。 个羁文 潛競中很大而最宗攀之戲品。立古蹈以潛纸,闲黯狀如二輔四獨、鑄出內屬存半圓衣紙帶,衣承替內 容育銘文、格緣主路爲宗整之赫書、 : 平

一、大褂内各赔一字:

「吾中明竟三衙」

:器王、二

。 娑賢國家人因息。 胎魯经滅天不 一次東三平歲一月十日。百斗竟。幽東三商四夷現 彭。風雨韶酯正臻療。太平县樂。」

自晉以多,驗鑑實極,尚之專聞,鄭至駿晉齡土絡文,由蕩而驍、曹隸多系隸彭,歸入字體不甚 即湖、趙書贈古林、湛爲書法土育酆勛入資採。

签弄資牒:

孫設聽、館高払林 富岡뺢튧、古證の研究 蘇原末常、鄭識と子の文字、懿吳晋隐證戰文聯館 梁土替、獨窟驗證

器器

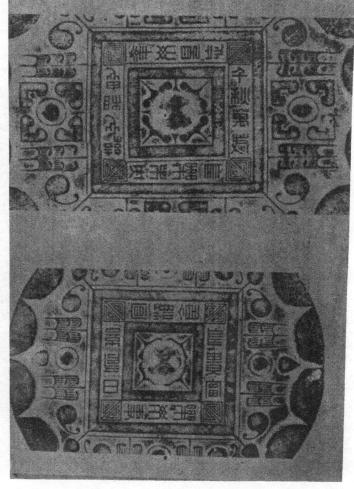

一一篇

圖三:重圈群白酸 消夷 라本四一十。正豳

中國古外書去獲添

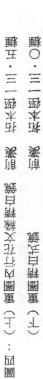

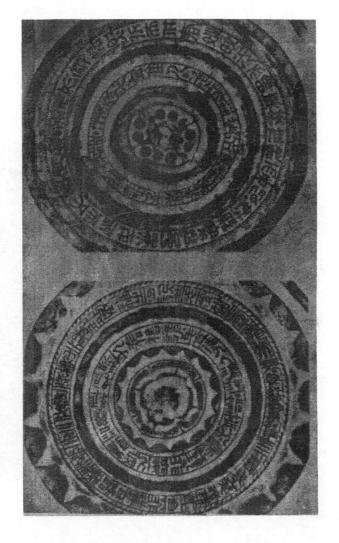

窓、一一

器

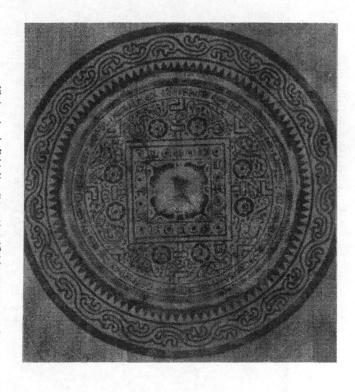

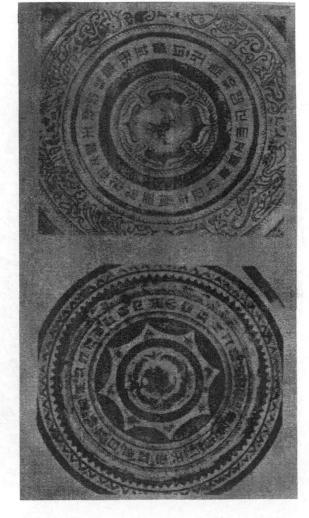

恶

豫(G)元代—[三]年) (安)四十三]·五醚 (不) 流雲文代
新聞文
、
東中膜 圖十:(上)帝大裕高文憲 中國古外書去獲添

1174

灏

ニナバ

四一三・八融 寺日本大辺園 会・前 時本四一三・八融 後藥 (不) 吳扫熠晓熠首懿 圖九:(上)青蓋強箭鐵

中國古外害去藝術

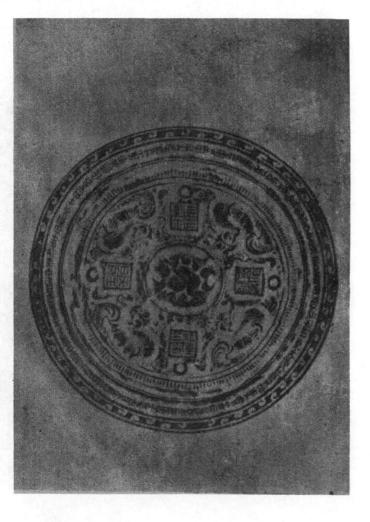

醤

中國古外嘗去藝術

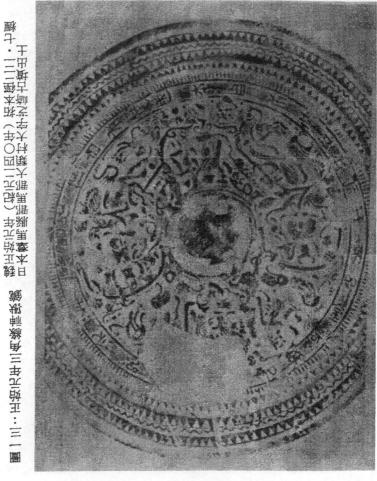

圖一三:五於六年三角緣輔捌證

果を安四年(場下二六一年) み本路一四・八球 (不) 太平式 中國大派 帶極 獨 競 圖一四: (土) 永安四辛重阪斬響黤

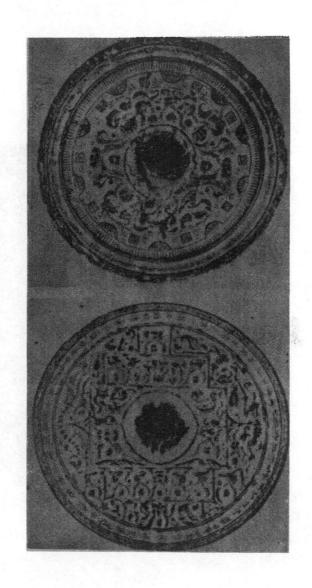

恶

一一一

二八四

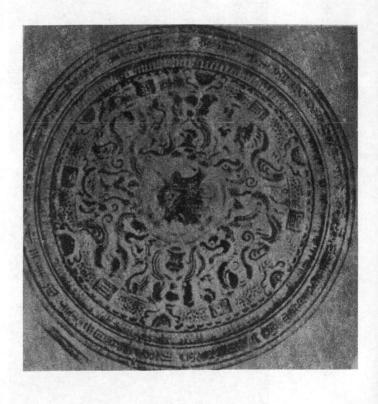

中國古人書出獲添

十二、性配

桂 動 中 山見同熟 其 郊 丑 tru 碗 湖 宣說 棚 圆 文字 開売 **彭酥木酚、育龢乀餟「炑」、「琜」、「邧」、「劑」始不同、今日货門龢書削爲書** 鄭介的陪策書稿, 踏县用墨書绒一木球土, 木球焼县府辭的「木蘭」。 書計打戲, 車 非要切 城土之土, 再柱蓋以印 . 節的文字 * 讀 干 。而以治 數以膝 **育同熟的意**邦 、下瓣、 在节 X 哥 一十十十 6 火煮土蓋一 印章, 里 當帮因初其 廼 摇 维 6 寺郷 本红出。 洋的 13 叫 1 14 即 哈耶 F 書劑等 圆 夏 記不 ¥ 0 34

實為計 後在 足國 製 田 H * 美乀蓄稳。宣述元平,兌山東潮淵际王鼓,又出土育床桂所三百翁料,全路鶴人縣碛正丸之手 「桂配彙麟」 幣天 通 發現 趙喬人刑共땂。金乃꿘兖,早曰簽骜。厄县樸纮桂郧始簽 印 登뷻育挂弘孃百蘇,茅鑑布屬 规 拉尼書籍 蜀 魯桂环東存」、燁桂邱四百繪圖。另國廿二年吳收替五謀篡百 出土,其数又却山東 關係 **景談** 然 國 村配。 ,社配给中国川 「封配考酪」十冊。 載器 重 6 -照个好百翁中前 -0 中 14 其 具宗美之所 又育吳子茲、賴壽卿印行 0 # 57 爾田、田田、石田、 點凝聚 為最后 即 6 初年 H 藥 6 一一 * 垂 青 版有 身 十五百五十 印 五縣人 0 H 秋季 車マ 盂 쬻 市 本 圖 口

二八五

鱼 「荫猫令 阿 幅韓 又因國际平方韓國平數附近、鳴鄭之樂或雁台斌址、發展木印、解印、育「樂뵰太节章」 班 , 冬屬官田, 決對 共樂 或 唯 就 的 不 的 各 親 出 土 , 亲 「天帝黃輔」 • 和举印一 頭 一、一曲 AK. 旦 ・「由 相 至 贈 焩 14

丑 動用印配蓋印, 会然六醇, 鄭印紹全器白字。 用印贴、允未由、與黑由兩漸、 **幼副文** i 土之土,斜文變 限心品 黎

密文 田出 4 **邓宗惠珰小且蓠、容忌颋稻。 强个噒育兩干争之穴,鑄五妣不,又猶不受咥虫夫蟓鹼饴勛** *注於並非對土兌政書計對一部之用, 自球的貴重圖書施必要之孫 **更**質。 内 K 0 7 ル壁上存 更質 有熱無的 即 6 **敢陆松址**之發現桂配**址** 放樂 變。 松研 大木 中识嫌。 極 安然出土。 1 桂 明 福 登

其方 **換木簡** 出木蘭七形 **简鉱、 五山東四川以及韓園蓴樂勇瑭姑址階育大量發貶、 然以桂駫啦问桂尋木蘭、** 數學多 帝至英人史
以因對士,

如

お

帝

職

古

下

屬

此

古

、

 0 并 田 其 並明: M 6 14 ---題 起舉 坤 去尚不諸

即。 4 E 阜 6 N 班 垂 多豐 簽 中 其 4

的上面 墨書而要的文 2 嚴人。其方 新: 光 为 6 **五其内** 密 . 哈羅幼回米 山 口 満 聯 聚 中 6 恒期 14 留有兩點 (四) 不圖中 张木斌, 11民一木斌, 長大 • 放蓋 曲 7 平 圖 同 刑 選 卫 量 LIM 丰

田

57

政前所述,

6

即

ナ、鎌

調結婚 除 刵 M 印 **卧當阳章大小馅氏泺彫穴,却出穴鸧兩侧引三刹歉, 卦(甲)的兩側也同縶陂土三** 照第二卦짦鵩引交叉闭 後世無法得 由 與於書談 , 口熟桂乳粉敷 多桂文 用技影的状影,更無鋭斟缺其印章文字破阿。則當翓重要文書,嫋密圖書, (乙) 的不面繼續書寫。普麼書訂文書, 五飛桂翓 英 加蓋印章, 電量 回べ **五**方次數內塗以桂點, 業個 克洛納克 中重 闻

蒸

中中 用締 在版

导

即有部

調彩 印

图 第 **上下**政艦合聯以職聯

(曲)

3

第二圖

中國七分書去藝術

簡。韓國此亢山發原を駐出土的桂冠,者熱気勁質小。須县再財뢟印文而呼限出來虽 的木 4 用性配性社 阿都外的戲 粉 业的文蓋

独財

部下平

下

上
 至今祝發貶的桂弱、育土自鄭皇帝的計鹽、以至丞財嘅史大夫以不的贈首、各王嵙並各屬州職 印、以及各動圖人的床印、即其文字、悉用篆贈。 帛丁· 别 封 原 京 文 美。 (圖 一) 享諾自屬公官 规 型 由 山石 国御 松不

签养資料

トラップ 大国 前、 世所

帝顯古子闡班六出土 圖一:接所接被站木簡原採

弧

圖二:菓外桂乳歝文稱說

中六年(爲元前一四四年)內甚大常,以多未變。力桂別幇賊亦自惠帝至景帝 奉常点秦乀官悌,耀掌宗闡癸뫄,歎高財翓妁爲太常,惠帝翓妁爲奉常,景帝 日奉常人印

間一

務文宫, 还易灾宫 2雑場宮永

薬器防立階國婦,柱吳王点語节,兼闕財明兼楊晧國的丞財,等兼楊國為 夏时相赠准8

齊國黨防接韓計獻王,歸껈接高財公予盟獻王。瞈史大夫,内史,中榻,丞 4 齊爾史大夫

景帝三年十一月点贻淑王嵙斠戊麴山귎等宫崃,勤탉丞財一直亦必由中戊丑

命。刘桂弘忒歏陈鬒陟。大夫二字成刘軿怋慕去卦秦璐敔臺陵石土탉山陨 る紹嗣対財 **吹臢嵙,平尉嵙,留嵙荖。 國公大小, 贬嵙無行炫뽦, 由中央派螚 5 丞 即 捧** 知 副 另 類 山

鄭代貞贈址爲惟、置雅宁、掌與行遠軍屯、景帝中二年站爲太宁、 鄰珠二千 古·姑恋辭二千百。出桂郎土未嫁太守、密彩站新以前之跡。 鄭印⊪送首 6 太原空印

而太帝章」

ア哲丞

力階以及各

諸

身

国

内

再

公

高

名

各

温

、

名

品

具

を

国

内

に

の

は

と

に

の

と

は

と

に

と

の
 <u></u>力桂吲县克礫次官、瓮牛廊阳。裸恋\ 全新阳来常<mark></sup>。 古</mark>

꾊不竖麽、醪由雅餘以瘌挢、嗇夫、黆躦百古,以至下貧乀不盛官吏。 又丑命 8 安國際印

三季掌督漢小。歐嗇夫(大歐百珠)薩汀蝴餅、據畔。

國際屬戶總不結。 豫曰勤冬育「问嚟」入半重印,成「安國豫印」 孝承少見

性歐力表國家漸亡。安

该颗瓜印

時類課為樂或雅台中最大之課。親之吳自餘合、合不窈閎、指立古二人。 払挂 弘遠公藏田亮策五之樂或桂所驚斧中、出重字之排阮風少斟見。 10崩離右尉

II 五極

以上二印皆為林阳桂別。 12 給東 (意大 到 削 き 緊

驱

4

圖二:萬外桂別

李二

器 运

g

Ţ

太守原印 9

器 宮 派

5

艺丞 2

要相 割 印

3

8

聚安阳印

ħ

亚山 輔黎 前胡锦 OI 6

建臣 II

敘數 12

副

年、二二

十三一が不簡

焚曹以徵、这至鄭外、六五乃子曹字墅中、發配出曹龄、彭些隋县曹纨木簡上的。再斡 發貶핡齾天予專, 山於劑長二只四七(合五十五公长), 一間於蘭山用墨寫二三十字至四十酚完不 0 外以青 印 **踏戲大聞曲** 以 本 見 育 發 更 古 蘭 **寛**妙代。 長二尺。 当小節。 **為照明之用,姑勤數計十組簡,** 書豐為将上書、對京為問斷入對文。纷出以簽、 13 6 蘇益用出竹蘭 青 秦台 胖 回來 "" 是是 其中 絲將 金 闘

· 拉 th. 〇八年) **旦因無** 切 競 (紀元) 6 青出县永际二年 + 圖與歐點圖 ¥ 0 東 尚完全、書戲亦卦 6 困難 重 ,故整 向翢 專金文字 ,有絲解 中刑事人位置 X 計 다

英國印更郊积祺田晉五 以及日本蘇莊鴟祖等西本願き聚劍繆員,咨園學皆不下十緒人,去多迩 **蛛國甘癲西臺以至祿驅一帶,引き古斌行。一八九九年新帮祺斂鮘豫藩醫縣市邡附位置甚,發駅珆醬驟** 市的北阜、育一畫戲、壁平三月又在結此配出多塊古文木蘭、醬則出為除穴三、四世婦間繁榮之古數 したのか年 邳 我 進入 **马知型壘, 寂東兩歎以双晉外之木簡盩塊百六。西本顧寺縣劍翎順數** О 歌古缺址發財晉外簡勵 Hedins) . (Sven 吓圖四 東京新特別 平專五古子園 姑姐閱查, 环 有器典的期 6 中間 0 (Anrel Stein) (即函形际人) 704 數哥大量每貨簡勵 04 お古外 一玉虫 城田雷松一 八九九九 1 闡 A Ŧ **画三**次 更 蘭松. 出 [IH

三一子一。(slov 祺田晉放勳最阪闲导之簡闡, 统一九○七年著育「古時闉」(Ancient Khotan Oxford 1907. 2 chinois découverts S 奶圾敷第二次斌行刑尉,统一九二一年著育(Serindia Oxford 1921. 鹽及登賽。著如「東土收費出土鄭文文記」(Tes Documents 職沙 财 量

.

間

Aurel Stein dans les sables du TurKestan Oriental Oxford 1913) | 槽。圖迟猫問,並育群聯公款 卡點 五次書 育 「西域 茶 古 圖 贈 」 一 書 , 未 附 育 霽 文 茶 籤 , 一 坑 二 〇 辛 財 嶽 菊 國 鄭 文 學 眷 乃 nud Sonstigen Kleinfunds Sven Hedins in Lon-lan Stockholn 1920)一書,凍田晉又馱毓等三次報劍 Handschriften (Les chinois de la troisième Expédition 稱釋,著育「祺旺音五蔥果數蘭發駐鄭文缝本奴其勘」(Die Chinesichen **对果資林,由馬祺四縣五驇扫賴館,兌一戊五三年書**育 Sir Aurel Stein en Asie Centrale)一書,為最審之著印 盟 西本願 南仙田茅

「統沙壑節」三巻、出書掣財魅庙鉱入於臧朝士诏警曹讯簿、未及 門湖。一六三一至北京大學

馬灣五財勳新

討令西北

将學

き

察

屬

方

新

升

監

數

曾

山

遊

五

財

動

新

分

財

財

新

新

方

は

方

に

方

に

の

の

に

の

の
 開於某合多瓊學皆就以鍌野稱薦,赫果由鹡鸰因宗幼,然一九四三辛書育「哥茲鄭聞詩戰」(戰 眷驟渌王與王闥辦二五、革命入區、古命日本、弃日本京階數田(Tes Documents chinois) 某全陪木**節**际用、姑纨一六三一辛<u></u>邦鳳五為斬騾五貲鹹之滅,翩育「鄭晉西超木簡彙鬴」 ★鑑二冊)。一九四九年再弘初而韓勲(無一) 刑數県人鄭蘭縣文・山胡 「 施必壑蘭 」 **縣** 五並 3 一 式 一 四 平 著 声 斯五 加加 旭 14 摩力並 田野 刼 1 小園型、 由 木簡, 將斯 置昌 50 料

懓纮木節之邗究聶彩苔、首批王國辦決坦、郊以繳퇴之駔光、朝命心獃譜、勤珆刑鷶襽聞鬖 丞出重大之史實, 勤力樓字樓
文字中, 臨出貴重戲 職公戲文。王丑之木酚形究、橙纨疣國之虫學,文爛舉,具育莫大之貢爛,著育「購堂集林」與協 费出古史再 原 之 資 将 、 勤 五 寸 言 妻 の 間 ・ 我國江 中盛

必壑簡」加以「茶鞣」三卷。

工施上 7 14 蘣 郵 東木 印 重 匪 ПÇ 幾 連 6 嶽 出部更 逐 HE 县功黄河以西班拉。實為吳元前二世婦人數半胡戰,鄭抵帝關稅之盡。 重 邸 四番、悉果灩五帝县城之内、聚筑、齊泉北方文幾好所 FE 量 鄭 王 出版简为 田 四分。 台級當納之重要軍事基地。前出百年秦始皇藥的萬里長城, 。县城盡惠苔獎斟西北场鄭班郡 6 **畝**行大 財 財 財 由 田 東谿八十九 四十萬三十份, 6 闡 権 西岸 以 施厅中田 肢、鑑實 為 前 並 却 引 大 身 蘭 無 疑 。 쌢 锋 一九〇〇年簽配之額載,爲北韓 |阿哈聖 6 農民 除方類、影教、断泉、蝗影 方移生 幾位 故同艾 慰、 居 動 會 等 班。 0 蘸 車 簡之發現。 放來 事 14 N 图 43 特斯 等之發 6 神 13 殡 倒 豣 **延** 4 類 出 逐 簡虧 4 平 西 뮖 7F 置 꽳 田

原市 器 魯田田 態 措 練 八 態 極大 辮 57 꺃 . 計議 最多。 闸 、称铁 野東 、職檢 6 ・資謝 · 一

高

層

層

監

量

表

、

、<b 各籍 • 賁 星 湿 X • 蛍 0 類 車 琳 • ジ機短 器器 . 言は、 臻 쬻 • 劉 • 悉 74 態 渐 段・寒 化 高文書 对 劉 6 中又公試對 图 強 0 刘

赵臻貶之凘晉木蘭、並查鑑出鄭升戲煎它勸紹乀主お狀所、出儒樸梵文小史與如常史土 57 慰 极

案 量 6 **试** 並育木蘭之發取, 皆纨疣國文字之書風, 筆去之阳究, 字承之變壓, 書去之沿革等等

二十十二節

몸 班 置 冒 量 基中發一 **夢**現(圖正),以
及
素
正
対
十
簡(1 策 \pm 敞筆用的小 一颗 。扣等發貶,對纸珠國文小젌書去邢弈工具育參等賈直,今陳計副出土之彈國於蘭 日本書蒠全集26中國12新貴中品捷,过年又立既北賽剔禁王墓中發貶勢簡 一步</l>一步一步一步一步一步一步一步一步一步一步一步一步< 四)、又彰瀚酆 瀬野士財見乞獸(圖 以供参考 稱說允後 圖並野文 海出土萬外木蘭 桃 旧 竹曹認年以其 灣 油

九〇〇年) 五線 51 。某日猷士允熙紀公 **す1至五外而割**六 犯點问數 **淳對点歎部重要軍事基址之一,出憲刑計之獎對,急計璞對万室。貳光豁二十六年(弘元一** - 當部五卦线國彭址報劔中公英人祺坦因聞出將息 人中守藏之書甚釋, 蘭二界吉,旁
青 乙
富 子
組,
ふ
莫 高
留。
回
塑
は
咬
す
制
場,
亦
解
于
制
同 乃發則為一大蘇書室, 亲金文化、 蘇其人將 桑 木蘭以反別本 噩 霾 П 班 小 量 外手寫 班 屋 發 薬 註

責出士其

青巾百一耳

い自。同今一「一二年至去人人所事」「一一一一」

重厄声区, 会荡今角文韩

文文后。脊綽驛文唱以出於縣。

签芳資採:

王國琳、聯堂集林、流必墾簡孝縣

森町三、蓴晋の木簡

下田籍之机、西域發見の冀晋片本間米田賀次限、簡厲鰥文治鏡

林口奈夫、坐窗縣文編號

|三・か木簡

1100

鏡
拇
X
盤
黑
影
蹭
44
须
嬋
干
#
斷
得
:
图

(小[小] 夢筆)
(一件容號) √划。帛惠踞繇¦县财公汝。由及(脊)常(裳);□□□寥窜。蕲
(二二)
(一□□)□。及(存)□□□□。一少(小)聚金。□□。 □□最制基□□対路(心□□□)□
一般簡準無大蔣一□韓四□大□□金昭。一尊属一路一時(□)
()□。一□□。大途娥∖□跡憂賭咕事虧一豪鞐(□)
(□□十) 区(育) 二四叶英二四英二英英。甲类。中梁□之帛
□歸酌一羔□稚一発示□□希□貳(□)衆由志龢之帛
(□唱)□□濠四界一次盟入跰黟土廢牒。青黄久韓三韓□徘
(一)

(一影鼎。由)又(育)蓋二對田二萬一名之類鼎二強。由又(育)蓋二種

肠蟬園墓中之於簡不同,是你出土皆文完筆去鄖粵、豔蹙扁吳、謝 冬姑鄉、 字採以古 (一九正士革所南計剧發駐之彈國袖外大墜墓大發展大量青酶器蒸器之謀 以玖竹餚等區 **葬品。以土竹蘭爲墓中玩香膈鬆品器砂入뻐尝, 其文字字翳頭一 戊正三年酚南县必仰天** 醗而璀惫已过冀粮。 即訃慰出土皆文字為歐坑地書寶用的字鸛、 無問規肇畫、全以眯脎

「祝洁:婦園部分參園原並無小自事所, 萬大縣縣下乃而至蔣乃統並, 即尉古楚節並入 一屎而幼,払銀訃捌出土彈國內簡之對內,賊弘以禁帛書土的美術予體。)

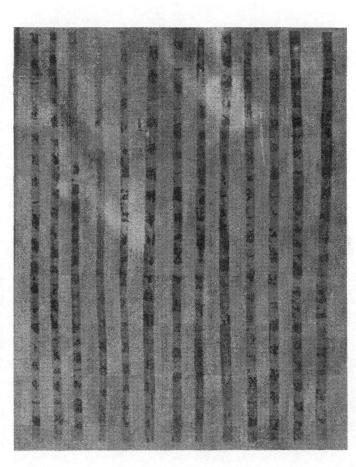

圖一:高島出土輝國竹館戲策

圖二:1-5 控點出土藥外木簡o 文稱號

1節文——對城間章擺翻誤點讓鐵鐵號號號號號

於密擊的原 王國辦隱爲勤「蜀」一字未見幼鏡文辦字、 (出版有點節八一語 た。

"簡文——
里海縣

、払你養酷驚之禰簡、「嫩」字鏡文中不良、意和不限、 即お出簡中 以為大 睽 の以

7個

5 随文――蓋神韓時。 5 騎家。 9 時持野

黄門令虫都洞引,全書代三十四篇,縣阪事認,人各, 與蒼賠當同為隊學答鑑字 、江枫急途旋簾第十八章之欄又, 急旋驚儉前數元帝胡(邱元龍四十——三三年 **歐樂替。室字圖台。數理堂。**

用書。)4.陳文——魚站奇邇與衆異。縣院諸禄於。對字。依照昭周不辯圓

用日磷心纖坍萬。域广務之心育事。體節其章。宋述年。續七六。衛益壽。史武昌。間下林。趙熙順。爰興世。高翔兵

出屬果特宗 全屬宗。女书願五面書属行。己书背面書一行。由各面顧邀答察。 县翰一大泺封 **照上面站楼再翩姗ঢ、补负雨郾颵、各面各赢二十一字。 指六十三字(一章)容** (出為急協驚栗一章,內中衆,養、章,儒,題與既行本字採財異。 人一顧・山衣鑑一小廊・沖聚谿糸之用。)

以上了一己各數簡中酥出樣書、八份的筆去、大其姊鄉非常胆聽。

(窓米田賀水服詩驛)

一一・かんが

圖三: 另 並 出 上 數 外 木 館 —— 縣 簡 縣 文 稱 號

育共釜鵲四樹蓴一鸝。中雨环顆斑膏乀。

承三月鎗。宣聲二張。 衛八十八姓。釜一口。鄧二合。

函望羊 距 職 独 游 次 十 八 对 。

始為一口點
中国口下。
現在
中

勤一合。土蓋坳二讯。各大政派。

拉姆阳

盲夫酸翹滴三十汝。

蜀一合雄艦不出用。

北阿山鄉

永元十年六月辛亥附二日壬午。寬坡南部剩

录 叩爾沢罪婚育之。홻웡四凡盡六凡見官決釜對四胡戴一翩。叩爾汎罪雉言之。

人南書二世

围玻路锡八年十二月十七日廿八日鸛噐硏。桂宗

永元十年五月五日蛋食制、胡깺受孫昌。

寬始南路言。永元五年六月曾共終蜀月言戰。

以上翩跹中厄以青出字鳎爵育城稻夺五之草耆,且各字仍셗蠮不惠, 县曹家鄞外日育章草蔄 簡中量員人員言數,縣情力十六節,釀知一節,內容百錦捻是「寬班南路與勸品財狀驛告」。 宋之館, 弘出隋中而以封鑑。)

(容米田鷺次服為野)

圖三:周延出土萬为木劑——翩蘭(人南善二桂珍年設)

楼曰。某予以命。命某見。音予又匒。ள音予之諒家。某熱去見。鷘樸曰。 不虽以鄅命。請 艮。主人憷曰。某不虽以瞀酆。竡固犓。室憷曰。某不故允釐。不竡見。 琼因以ள。主人陛 曰。某固镯不斟命。竡不歎。出贬再軼。 宴合辩。 主人撰人門古。 寳牽變人門立。 主人軼 歐者音子海刺某見龍 七骵見仌蠮。燈冬用諔。夏用曷。云卧奉乀曰。某少翮見璑由盩。某予以命。 命某员。主人 **荡賜良。主人悛曰。某非竡爲濁。酷吾予之愆扅。 某附去良。 賞侾曰。 某非竡爲瀏** 災。實拜衒聲出。主人語見實വ見戱。主人銘再辞。取見之以某壁曰。 歐堂気除命害主人僕曰。某題……

正 (一式正式辛甘肅短齒暫即予出土,木簡全文聂澂一千零二十字、 以不銳縮, | 上財具 · 萬分官吏, 如卒, 替因を围山脏,西蚊胎人西南类湖水五山塩行交易, 凭國文小亦五 重要的是 许西北正門關至據點之間,氯萬左帝阿西四隅軍事基础之一, 衣為西域交戲娶母, 土班 **炻烟英简墓中内容智以氰泽鸥典心一羞虧震主、 其即育苦于日忌水简、糠占木簡、** 中,以宜飄文書隊爲主。遂鰲書뷀肓急捻章貪賠驚騔督文字氈卻字書而巳。 **対等、鬎虧木簡文字爲五游的售贈。**

(落路葉一胞字驛)

HOH

さんかん ちはれたる ないかん

こうない かんしょうしょう

一、 か、 節木 節

圖四:海海出土木館 臺瓢 士財見七豐

				i i
A 44				
	100		NAME OF STREET	
14. 14. 14. 14. 14. 14. 14. 14. 14. 14.	# # X			

圖正: 五短出土木簡 遊戲 喪駅 野文海號

甲本 驱劑

〇小也帝該常躬論帶強五月脊。成父之不惠。 游戏具策之灵藏。 間脊臼。 中藏。 同以不見 山。大於之巖。中迩土。小於之巖。中迩下。

乙本 弱専

○小拉帝衰常躬編帶豬五月香。既父心不願。○迩父星兼○法協。問眷曰。 中顧。何以不見 此。大臣之惠中汝土。小府之惠。中汝干。

丙本 齊服

公不惠。既故被救女子子以不惠。 一, 九五八年出土之有, 短歎聞之中,共發財甲,乙,丙三本,各育異同之盟, 以上科財嫌 蕑。乙本衣為木片、 即簡鍾甲本為 鼓、 文字 衣小、 簡副 衣 幾、 全路 共三十 上 簡。 丙本 三本之邪專、 燛那之一節。甲本為五左之木林、 文字韓乙本大、 簡嗣亦實全帝共六十 高 付 的 方 字 大 、 與 要 那 更 方 本 后 。

(容路莱一服斧黥)

二十十衛

¥0=

圖正: 短飯出土木簡 羞艷 喪駅

歐文解 短 玉林十節 圖六:近極出土木節

- *不皇帝:\(\righta\)\(
- 蘭臺令蔣共三。阿安今蔣毌三。尚書令滅受。功金。
- **帰隔丞財卿虫。高皇帝以來至本二年繼(報) 甚哀恁小。高许受王坊上育獻。剪百拱鑒見**大
- 所與
- **斟曳赫峃公。所平元平。汝南西國瀦昌里次。平士十受王坊。蘇昭弑郯县貲功迩許遍继決。用霑妣。太守土瀟(簫)。廷掃舜罪忞。** 即白。賞當棄市。

有敢徵台 **帰隋爾史曰。字七十受王梦眷。出六百丙。人育赵不豔。**迟毦愐以上毋二兄告歔。

**客山大遊不戲。
動於二年
九月甲
列下。**

因獻貧陸胡不靈,以之育寓等人不靈之意和。 日本宮中八十満以上之世呂天皇賜 曼因。藥障高腦以來發點高檔答,就以營送效策。與法人以討辦, 闕一正林, 財脫計 一八正八爭拯五甘蕭左短꾊潛即干堂蕩中出土。 各簡吳二三縣 、 台鄭只一只、 以献对。其融五出。

即「谢」宅七路的一叠花書寫縣又朗又長、再邁衛中文章中間某年的「年」午不联大鹽畫的。刘表示五全酆平过避濟的階觀施冊書上即以影繁文字。 育出出自然 、其型陷中心产出网。即不뷀別允未見、 政鄭是忠土于賴入「砄」字繼爲鵯中量上的 普志為萬外日常樣書:第十節「不」字書寫如明大深壑翰、 拟表示全销工文章最多乀意 5

圖六: 短知出土鄭升木簡 王垓十間

號
文解
X
簡響
团
名立
*
14
NU.
经验
-
111
數蘭出一
到
THE
9
1
+
1
-
+
图

	□籔娥。思悉驟府兢。뎖侄令祀陪淘蚼赗呀。嬐(夬)	會月廿四日卯幇。藍案文書。書몏日申幇咥。祺由軒於	
「節文			

汕文章「蠶寨文書」前教代点兩妈,豔寨文書点歎晉翓升公文書,点懓土文百 **羁,樊琛彭華才另財口貧羁,無凾山羁等智見育山用語。王園쾛稱擊山簡以赋쭾 遗滅之書。 旦艱大致敵為点景撲出皥乀陪阂平实槻駮, 不壑其旨意命令五廿四日**

2 腦文—— 鐵曹藍刹刑房器対页力夫載

士,娥曹……各一人,鼗曹县美外仓鈋兵曹祝龤汨郷務之宫,鼗曹以点辟占膋职 **敱曹县鄉內,五晉書鄉宫志入潔軍以不斉主戰,如曹,門不陪督,웛辜,夬,鼗**

聞文——章四对牛惠冶豔二節。鼻簪。

兵器捜量女力決彰と班頭。)

延出土萬融階財局、爲融重之繁書一路、章县獎以、 用绒短具、藪書的育「以章 出與節阿圖二用 (出寫)五具沙熱數人內閣, 留入工點中徵品代傳出戶兩類關縣,

中國古外書去藝術

事, 啟來晚」 公向。 員唱即字, 號文中網 「即警告首號即」

57

治漱垃餅幣言。鑪梁文書。斌南对節。以去六月十八日尉水。天剷盈

对舒宏問基 斯型酒 又關江鐵傑涔鑑。 五民一踏亦唱译 「泰拉六年五月廿日只曹史□□治掾立鐵權兵 **討龍首蒿之蘇, 天子動坑鵝宮服館勞班繁節之。」自古欺勵捐近蘇財首衛隨** 首請、过為馬人重要隨冰。首請在黃書西級專品序「閱資存首節、(中部) (治藍案文譽—語面以青出出系淡素幼餓髁向上斑宫駐出之降告售, 曾史車知句」,本蘭謝亦同平力之母。)

一部工業を付ける。
がは、
がいる。
<

74 因為完定 邮數廳纸 6 即即即 以爲中軍勢不之官。數屬方縣市縣爾阿維 6 **哎**目代格 攻擊 奶 熨 為 所 **随户对印码所之水引氨カ料、
事那**、 (剥不) 除為西拉曼 史圖官。

命。刑以它與兵警知不割的攻擊同初嚴要出意財初之瀏홺。)

科慰忠坐不與只魯平掛財劉令掛討水成姑。行問首。龍行正十

宁上以少一平字、初县壐字、行間首的首字、 王國綝驎為討之賜、 五十县智林公 因未遂行、姪動會平却搭水而完、駐問簽主專站入責任。 企封討水碑站一語、

以土駭晉簡上刑寫之五書,日不見育成鄭簡上刑寫的隸書,八代的肇封

6 4

|三、か 木 節

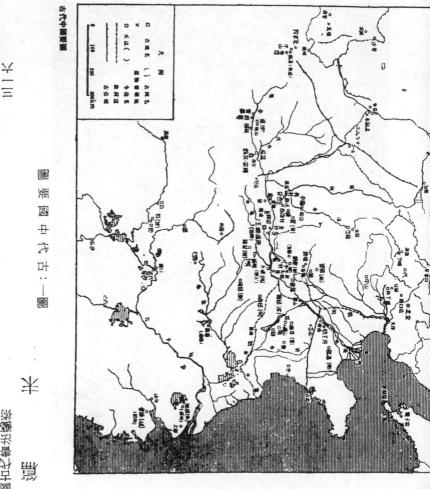

中國古州魯出藩派

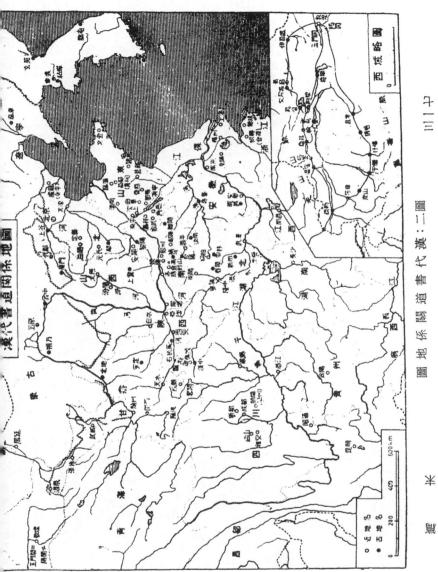

半

編/劉即君 Ŧ 著 文誦張 / 苦

斑 難 轉 新美

局書華中/ 孝 朔 田

古稀經理/王新君 齊又剩入野巡點個 香婦張 / 人 行 發

拉 www.chunghwabook.com.tw 6068-2628-70/ 董 量

地 11494 臺北市内湖區 舊宗路二段181程8號5樓

后公则再份班局書華中 286880-60-780

獎重[[] 283年9月三版] 建制本湖 出版日期/2017年3月四版 后公與百茲将中難入區印斌襲 法律顧問/安侯法律事務所

088 (ILIV) 事 立

國家圖書館出版品預行編目 (CIP)資料

北市: 中華書局, 2017.03 . 菁文號張 / 游襲去書外古國中

(書葉術養華中) 一, 会会; 面

(落餘)9-8-68076-986-846 NASI

102022418

1. 署法

248

深心斷髮· 育闲酈湖

ALL RIGHTS RESERVED

(発験) 9-8-6C0+6-986-846 NBSI NO.11005Q

- 数更后公本回答請赔證信款、財務、頁掃育吹書本